GLOSSARIUM ARTIS

Dreisprachiges Wörterbuch der Kunst · Dictionnaire des Termes d'Art · Dictionary of Art Terms

Sous le Patronage du Comité International d'Histoire de l'Art

Wissenschaftliche Kommission: Alfred A. Schmid/Fribourg, Albert Châtelet/Strasbourg, Peter Lasko/London, Norbert Lieb †, Otto von Simson †

Redaktion: Rudolf Huber † und Renate Rieth

Band 1

Die dritte Auflage entstand unter Mitarbeit und Beratung von Hellmut Pflüger/Ulm, Philippe Bragard/Namur, Quentin Hughes/Liverpool, Philippe Truttmann/Thionville, Anthony Kemp/Avalon, Anthony Vivis/Norwich

Mitarbeiter der zweiten Auflage von 1977 waren u.a.: Magnus Backes/München, Herbert Comte de Caboga/Grandson, Jean Courvoisier/Neuchâtel, Werner Meyer/München, Roland Recht/Strasbourg, Oswald Graf Trapp/Volders, Robert Will/Strasbourg

Gefördert von der Robert Bosch Stiftung

COMITE INTERNATIONAL D'HISTOIRE DE L'ART

BURGEN UND FESTE PLÄTZE
Europäischer Wehrbau vor Einführung der Feuerwaffen
Systematisches Fachwörterbuch
Dritte, neu bearbeitete und erweiterte Auflage

CHATEAUX-FORTS ET PLACES FORTES
Architecture militaire européenne avant l'lintroduction des Armes à Feu
Dictionnaire spécialisé et systématique
Troisième édition revue et augmentée

CASTLES AND FORTIFIED PLACES
European military Architecture before the Introduction of Firearms
Specialized and systematic dictionary
Third revised and enlarged edition

211 Abbildungen · Illustrations

K · G · Saur
München · New Providence · London · Paris 1996

Umschlagbild
Burg, Aus Konrad Kyeser: Bellifortis, 1405

Die Deutsche Bibliothek – CIP-Einheitsaufnahme

Glossarium artis : [deutsch – französisch – englisch] = Dreisprachiges Wörterbuch der Kunst / Red.: Rudolf Huber und Renate Rieth. – München ; New Providence ; London ; Paris : Saur.
Bis 1981 im Verl. Niemeyer, Tübingen. – Früher mit Parallelt.: Wörterbuch zur Kunst
1. Aufl. des Fasz. 1 u.d.T.: Glossaria artis
NE: Huber, Rudolf [Red.]; Dreisprachiges Wörterbuch der Kunst; Wörterbuch zur Kunst
Bd. 1. Burgen und feste Plätze : europäischer Wehrbau vor Einführung der Feuerwaffen ; systematisches Fachwörterbuch / Comite International d'Histoire de l'Art. –
3., neu bearb. und erw. Aufl. – 1996
ISBN 3-598-11183-5
NE: International Committee on the History of Art

© 1996 by Glossarium Artis, Ladenburg
Published by K.G. Saur Verlag GmbH & Co KG München
A Reed Reference Publishing Company
Printed in the Federal Republic of Germany

Druck: Strauss Offsetdruck GmbH, Mörlenbach
Binden: Buchbinderei Schaumann, Darmstadt

Dieses Werk – oder Teile daraus –
darf nicht vervielfältigt, in Datenbanken gespeichert oder in irgendeiner Form – elektronisch, photomechanisch, auf Tonträger oder sonstwie – übertragen werden ohne die schriftliche Genehmigung des Verlags.
ISBN 3-598-11183-5

INHALT – SOMMAIRE – CONTENTS

Zeichen und Abkürzungen – Signes et abréviations – Symbols and abbreviations7
Vorbemerkung – Note préliminaire – Preliminary note ..9

Burgen und Feste Plätze – Châteaux-forts et places fortes – Castles and fortified places ..11

1. Einführende Begriffe zum Wehrbau – Termes d'introduction – Introductory terms11
2. Wehrbauten der Antike – Architecture militaire de l'antiquité – Military architecture in Antiquity ..16
2.1 Castrum – Camp romain – Roman camp ...25
3. Frühe Befestigungen – Fortifications primitives – Early fortifications34
4. Burgen – Châteaux-forts – Castles ..41
4.1 Einführende Begriffe – Termes d'introduction – Introductory terms42
4.2 Bauformen der Burg – Plans du château-fort – Castle plans ..47
4.3 Burgarten – Types du château-fort – Types of castles ..54
5. Feste Plätze – Places fortes – Fortified places ..66
6. Teile und Merkmale der Wehrbauten – Eléments et caractéristiques des constructions militaires – Parts and characteristics of military buildings ..76
6.1 Gebäude und Anlagen der Burg – Bâtiments du château-fort – Castle buildings76
6.2 Brücken – Ponts – Bridges ...94
6.3 Gräben und Gänge – Fossés et passages – Ditches and passages102
6.4 Mauern – Murs – Walls ...109
 6.4.1 Mauerarten – Types du mur – Types of wall ...109
 6.4.2 Mauerwerk – Appareil de mur – Masonry bond ..116
 6.4.3 Teile und Merkmale – Eléments et caractéristiques – Parts and characteristics ..120
6.5 Schießscharten – Meurtrières – Loopholes ..124
6.6 Zinnen – Crénelage – Battlements ..128
6.7 Tore und Eingänge – Portes et entrées – Gates and entrances132
6.8 Türme – Tours – Towers ...142
6.9 Annäherungshindernisse – Obstacles d'approche – Obstacles to approach154

7. Poliorketik (ausgewählte Begriffe) – Art du siège (termes choisis) – Siegecraft (selected terms) ..160
8. Kriegsgeräte und Fernwaffen – Attirails de guerre et armes à longue portée – War materials and long-range weapons ...166
8.1 Einführende Begriffe – Termes d'introduction – Introductory terms166
8.2 Belagerungsgerät – Attirail de siège – Siege equipment169
8.3 Fernwaffen – Armes à longue portée – Long-range weapons177
8.4 Brandzeug – Feux de guerre – Incendiary devices ..186

Ziffernbilder: Castrum (S. 29); Mittelalterliche Burganlage (S. 75); Bergfried (S. 127); Graben (S. 107); Schießscharte (S. 127); Tor (S. 139 und S.141)

Literaturverzeichnis – Bibliographie – Bibliography ...192
Orts- und Bautenverzeichnis ...206
Abbildungsnachweis ..208
Deutscher Index ..211
Index des termes français ...250
Index of English terms ...279
Index der griechischen und lateinischen Termini ..307
Informationen zum Glossarium Artis – Renseignements – Informations313

ZEICHEN UND ABKÜRZUNGEN – SIGNES ET ABREVIATIONS – SYMBOLS AND ABBREVIATIONS

~ Die Tilde wiederholt das Stichwort. – La tilde remplace le mot tête d'article. – The swung dash replaces the noun in the entry.

→ Der mit einem Pfeil versehene Terminus enthält ergänzende Hinweise zur Definition, systematischen Einordnung und Übersetzung des Stichwortes. Er verweist auch auf Homonyme und sinngemäß verwandte Termini.
La flèche placée devant un terme signale que celui-ci est susceptible de fournir des plus amples indications utiles à la définition, à la classification systématique et à la traduction du mot tête d'article. Elle renvoie donc à des homonymes et à des termes voisins.
The arrow in front of a term indicates that this additional reference can contribute to the definition, systematic arrangement and translation of the entry word. Consequently, it indicates homonymous and related terms.

= Das Gleichheitszeichen steht zwischen zwei synonymen Ausdrücken, deren letzter im Text als führendes Stichwort erscheint.
Le signe d'égalité mis entre deux synonymes indique que la dernière expression figure en tant que mot tête d'article dans le texte.
The equals sign between two synonyms indicates that the second term appears as the entry word in the text.

() Runde Klammern enthalten sowohl orthographische Varianten als auch Wörter, die einen Terminus verdeutlichen, ohne unbedingt erforderlich zu sein.
Les paranthèses renferment aussi bien des variantes orthographiques que des mots précisant un terme mais dont l'emploi n'est pas indispensable.
Round brackets contain as well orthographic variants as words which clarify a term without being absolutely necessary.

* Der Asteriskus verweist auf eine Abbildung. – L'astérisque renvoie à une illustration. – The asterisk indicates an illustration.

≈ Die Doppeltilde verweist auf Bedeutungsunterschiede zwischen dem deutschen Ausdruck und seiner Übersetzung. – La double tilde indique une différence de sens entre le terme allemand et le terme français ou anglais. – The double swung dash indicates a difference of meaning between the German term and the English or French term.

Ant. Antonym - antonym - antonym

auch: seltener verwendete Bezeichnung. – Les termes suivants le "auch" (aussi) sont moins usités. – The words following the "auch" (also) are less frequently used.

en englisch - anglais - English

Fig. Abbildung - illustration

fr französisch - français - French

GA Glossarium Artis

gr. griechisch - grecque - Greek

lat. lateinisch - latin - Latin

oberdt. oberdeutsch (für alemannisch und bayerisch-österreichisch)

österr. österreichisch - autrichien - Austrian

präzis. präzisierend - précisant - precisely

schweizer. schweizerisch - suisse - Swisse

Sp. Spalte - colonne - column

veraltet - vieilli - obsolet

Die Termini technici sind **halbfett**, definitorische Übersetzungen in normaler Schrift gesetzt. – Les termes techniques sont écrits en **demi-gras**, les traductions-définition en écriture normale. – Technical terms are printed in **bold type**, defining translations in normal type.

VORBEMERKUNG

Anläßlich der Aufnahme der englischen Terminologie wurde die Ausgabe von 1977 überarbeitet, erweitert und neu illustriert. Im vorliegenden Band sind z. B. die antiken Wehrbauten und frühen befestigten Anlagen ausführlicher beachtet, einige historische Begriffe aus dem Umfeld des mittelalterlichen Burgenbaues und relevante Termini zum Mauerwerk der Wehrbauten wurden aufgenommen. Die Neugliederung ergab sich auch aus der Tatsache, daß seit Erscheinen des Bandes 7 "Festungen" die Terminologie zum Wehrbau, soweit wir sie darstellen wollten, vorliegt und einige in der vorigen Ausgabe von Band 1 zur Abrundung eines Themenbereichs aufgeführte Termini nun in ihren genaueren zeitlichen Zusammenhang gestellt worden sind. Da viele der behandelten Details sowohl vor als auch nach dem Auftreten der Feuerwaffen in wehrtechnischen Anlagen vorkommen, sind die Bände 1 und 7 inhaltlich eng miteinander verbunden, sie ergänzen und erläutern sich.
Auf eine Berücksichtigung des Zeitfaktors bei der Definition haben wir im allgemeinen verzichtet, nähere Angaben dazu sind der Fachliteratur zu entnehmen. Da viele der beschriebenen Bauten und Anlagen längst verschwunden oder nur noch teilweise erhalten bzw. rekonstruiert sind, handelt es sich bei den Abbildungen dazu in der Regel um Rekonstruktionszeichnungen, auch wenn dies in der Legende nicht eigens vermerkt wird.

NOTE PRELIMINAIRE

Le présent volume contient la terminologie de l'architecture militaire européenne avant l'introduction de la poudre tandis que le volume 7 "Forteresses" est consacré à la terminologie de l'architecture militaire après l'introduction des armes à feu. Pour de nombreux termes de ce domaine cependant il est assez difficile de trouver le juste cadre, c'est à dire ils pourraient figurer aussi bien dans le volume 1 que dans le volume 7 de notre série. Les deux volumes ont donc des rapports très étroits entre eux.

PRELIMINARY REMARK

The present volume deals with the vocabulary of European military architecture before the introduction of gunpowder while volume 7 "Fortifications" presented the vocabulary of European military engineering after the introduction of firearms. Volume 1 and 7 are closely connected because many expressions have been used in both periods.

1 Stadtbefestigung
Jerusalem mit drei Ringmauern
(Schedelsche Weltchronik, 1492)

BURGEN UND FESTE PLÄTZE – CHÂTEAUX-FORTS ET PLACES FORTES – CASTLES AND FORTIFIED PLACES

1. EINFÜHRENDE BEGRIFFE ZUM WEHRBAU [1] – TERMES D' INTRODUCTION – INTRODUCTORY TERMS

Wehrbau *m; lat.* munimentum:
durch Verteidigungsanlagen aller Art wie Gräben, Wälle, Mauern, Türme etc. geschützte Bauten und Anlagen.
fr **construction** *f* **militaire***;* **édifice** *f* **militaire; ouvrage** *m* **défensif**
en **military building; defensive construction; military structure; military construction**

Wehrbaukunst *f;* auch **Militärbaukunst** *f;* **Kriegsbaukunst** *f; lat.* architectura militaris:
der Zweig profaner Baukunst, welcher sich mit der Errichtung von Verteidigungsanlagen befaßt.
fr **architecture** *f* **militaire**
en **military architecture; defensive ~; military engineering**

[1] Ergänzende Termini im Kapitel Poliorketik.

Abschnitt *m:*
der Teil eines mehrgliedrigen Wehrbaues, in dem jeweils zusammenwirkende Verteidigungseinrichtungen nach der Seite und in die Tiefe einen Riegel gegen den eingedrungenen Gegner bilden können. → Abschnittsbefestigung; → Abschnittsburg.

fr **secteur** *m*
en **sector**

> **Verteidigungsabschnitt** *m*
> *fr* **secteur** *m* **de résistance**
> *en* **sector of resistance; ~ of defence**

Angriffsseite *f:*
der Teil eines Wehrbaues, an dem der Schwerpunkt eines Angriffs zu erwarten ist. → Feldseite; → Frontturmburg; → Schildmauer.

fr **front** *m* **d'attaque**
en **front facing attack**

befestigen:
ein Bauwerk, eine Siedlung oder ein Gelände durch bauliche Maßnahmen gegen militärische Angriffe verteidigungsfähig machen. → Bewehrung; → Geländeverstärkung.

fr **fortifier**
en **to fortify**

Befestigung *f; lat.* munimentum; firmitates:
sowohl dem Schutz der Menschen und ihrer Siedlungen als auch der passiven und aktiven Verteidigung gegen Angreifer dienende Geländeverstärkung und Ausrüstung von Gebäuden als ständige oder vorübergehende Einrichtung. → Befestigung (GA 7).

fr **fortification** *f*
en **fortification**

> **Abschnittsbefestigung** *f:*
> Befestigung, die nach dem Verlust eines Teils einer größeren Anlage den Rest als verteidigungsfähiges kleineres Ganzes bewahrt. → Abschnittsburg.
>
> *fr* **fortification** *f* **d'un secteur; retirade** *f*
> *en* **fortification of one sector** (of a whole building or area)

2 Stadttor
Babylon, Ischtartor, um 600 v. Chr.
(Lloyd)

Befestigung

Angriffsbefestigung f:
vom Angreifer zu seiner eigenen Verteidigung bei Gegenstößen oder zur Deckung des Angriffs errichtete Feldbefestigung. → Kontervallation.

fr **fortification** f d'attaque; ~ de siège
en **besieging force's fortification; malvoisin**

Befestigung f, **ständige**; auch **permanente ~**:
aus widerstandsfähigen, dauerhaften Materialien errichtete, sowohl in Friedens- als auch in Kriegszeiten unterhaltene Wehranlage. → Feldbefestigung.

fr **fortification** f permanente
en **permanent fortification**

Feldbefestigung f; **passagere Befestigung** f; auch **flüchtige Befestigung** f; **Positionsbefestigung** f:
mit den Mitteln der Feldtruppe angelegte Geländeverstärkung, die nur vorübergehend, für die Zeit begrenzter Kampfhandlungen funktionsfähig sein muß. → Ständige Befestigung.

fr **fortification** f de campagne; ~ passagère; ~ provisoire
en **field fortification; temporary fortification; field work(s)** (pl)

Befestigung

Kontervallation *f;* auch **Kontervallationslinie** *f;* **Einschließungslinie** *f;* **Gegenverschanzung** *f;* **Contravallation** *f;* **Gegenwall** *m:*
Feldbefestigung, die der Angreifer zur Abwehr von Gegenstößen des Belagerten errichtet. → Angriffsbefestigung; → Zirkumvallation.

fr **contrevallation** *f;* **ligne** *f* **de ~**
en **countervallation; line of ~**

Zirkumvallation *f;* auch **Zirkumvallationslinie** *f;* **Sicherungslinie** *f;* **Circumvallation** *f:*
Feldbefestigung, die der Angreifer in seinem Rücken anlegt zur Abwehr eines möglichen Entsatzes für die Belagerten. → Kontervallation.

fr **circonvallation** *f;* **ligne** *f* **de ~**
en **circumvallation; line of ~**

Bewehrung *f:*
Anlagen, die ein Bauwerk gegen Angriffe schützen und verteidigungsfähig machen, z. B. die Errichtung von Mauern; im weiteren Sinne auch die Ausrüstung mit Waffen.

fr **armement** *m;* **équipement** *m* **défensif**
en **armament; defensive equipment**

Feldseite *f;* **Feindseite** *f:*
gegen den Feind hin gerichtete Seite eines Wehrbaues. Ant. Werkseite. → Angriffsseite.

fr **coté** *m* **vers l'ennemi**
en **side facing the enemy**

Refugium *n:*
verteidigungsfähiger Platz unterschiedlicher Ausdehnung und Bewehrung, der bei Gefahr von der Bevölkerung als Zufluchtsort aufgesucht wird. → Fliehburg.

fr **refuge** *m;* **place-refuge** *f*
en **refuge; place of ~**

Reduit *n:*
letzter Rückzugsort bzw. eine letzte Verteidigungsstellung in einem Wehrbau.

fr **réduit** *m*
en **reduit**

3 Stadtbefestigung Carcassonne/ Aude (Hofstätter)

1 Citadelle
2 Porte d'Aude
3 Eglise Saint Nazaire
4 Porte Saint Nazaire
5 Porte Narbonnaise
6 Tour Notre-Dame

***Stadtbefestigung** f:
Sicherung einer städtischen Ansiedlung nach Art der Burgen durch Gräben, Mauern, Wehrtürme und befestigte Tore. → Feste Stadt.
– Fig. 1 und 3

fr **fortification** f **de ville; ~ urbaine**
en **town fortification; city fortification**

Vorfeld n:
das Gelände vor einem Wehrbau, von Beobachtungstürmen aus gut einzusehen und oft durch Annäherungshindernisse gesichert. → Glacis (GA 7).

fr **terrain** m **avancé**
en **forefield**

Werkseite f:
zum Inneren eines Wehrbaues hin gerichtete Seite einer Anlage. Ant.: Feldseite.

fr **côté** m **vers l'ouvrage**
en **side facing a fortification's interior**

4 Akropolis von Pantikapeum in der Krim; Zustand im 1. Jh. n. Chr. (Leriche, Tréziny)

2. WEHRBAUTEN DER ANTIKE – ARCHITECTURE MILITAIRE DE L'ANTIQUITE – MILITARY ARCHITECTURE IN ANTIQUITY

Agger *m:*
Rampe mit Plattform, welche die Römer aus Holz, Flechtwerk, Schutt und Erde errichteten, um darauf bei der Erstürmung eines Wehrbaues ihre Belagerungstürme etc. zu postieren.
fr **rampe** *f* **d'attaque; terrasse** *f*
en **assault ramp**

***Akropolis** *f (gr.:* "Hochstadt"):
in der griechischen Antike eine befestigte, hoch liegende Siedlung oder Burg in einer Stadt oder in unmittelbarer Nähe einer manchmal erst später entstandenen städtischen Ansiedlung. Die Hochstadt ist oft in selbständige Verteidigungsabschnitte gegliedert und besteht dann aus Vorwerk, äußerer und innerer Vorburg und Hauptburg mit noch eigens abgegrenztem Reduit. Manchmal besteht die Akropolis auch nur aus einer Zitadelle. Beispiel: die auf einem steilen Felsen über der Altstadt liegende Akropolis von Athen. → Abschnittsburg.
– Fig. 4
fr **acropole** *f*
en **acropolis**

5 Burgus
Limeskastell Hesselbach (Hinz)

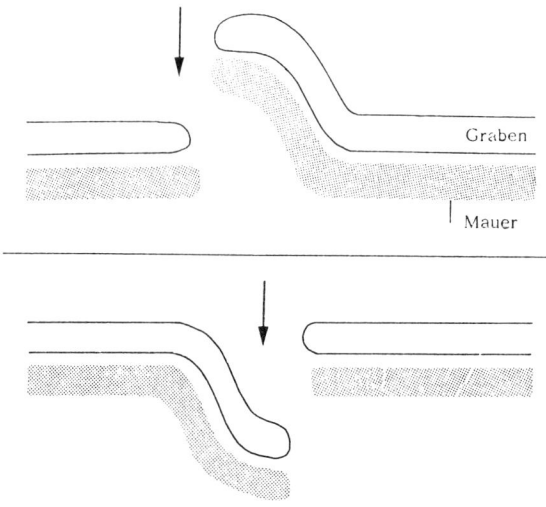

Fig. 6 und 7 Clavicula
(Johnson)

***Burgus** *m:*
kleinere, befestigte Anlage als Grenz- und Straßenschutz, in der Regel ein von wenigen Soldaten, den **burgarii**, besetzter römischer Wehrturm über quadratischem Grundriß mit Graben und palisadiertem Wall. Manchmal wird auch ein kleines Castellum Burgus genannt[1].
Beispiel: die Burgi entlang des Limes. → Specula.
– Fig. 5
fr **tour** *f* **de guet**; **poste** *m* **défensif**
en **guard post**; **frontier post**

***Clavicula** *f:*
größerer, hakenförmiger Wall mit Graben zum Schutz des Eingangs zu einem Lager. Man unterscheidet äußere Clavicula (Fig. 6) und innere Clavicula (Fig. 7). → Titulum.
– Fig. 6 und 7
fr ≈ **chicane** *f*
en ≈ **chicane**

[1] Vegetius: De re militari IV,10: "Castellum parvulum, quem burgum vocant".

8 römische Doppeltoranlage
Trier, Porta Nigra, 4. Jh. (Picard)

9 befestigter Hafen
Ostia, 100–106 n. Chr. (Koller)

Cuniculus *m:*
natürlicher oder künstlich angelegter unterirdischer Gang zur Belagerung bzw. Unterminierung befestigter Plätze. → Mine.

fr **passage** *m* **souterrain**
en **underground passage**

***Dipylon** *n* (*gr.* "Doppeltor"):
große, oft repräsentative Toranlage mit zwei durch einen Mittelpfeiler getrennten Durchgängen und jeweils einem Außen- und einem Innentor. Zwischen den Toren lag ein Raum oder Hof (*lat.* **propugnaculum**), der als Falle dienen sollte und in dem eingedrungene Feinde bekämpft werden konnten. Am bekanntesten ist das Dipylon von Athen, das im Nordwesten liegende Haupttor der Stadt. → Doppeltor; → Torhalle.
– vgl. Fig. 8

fr **dipylon** *m;* **dipyle** *m*
en **dipylon**; **double-entrance gate**

10-13 besonders starke Front
(Kromayer, Veith)

10 Feldseite
11 Querschnitt Kurtine
12 Werkseite
13 Querschnitt Turm

***Festung** *f*, **antike**; *gr.* kastra; *lat.* fortalicium; burgwardus:
großer, von starken Mauern geschützter und meist von einer ständig kasernierten Truppe besetzter Wehrbau, der über ortsfeste Verteidigungswaffen, insbesondere Schießzeug und Werfzeug verfügte. Festungen sollen ein größeres Gebiet unter strategischen Gesichtspunkten verteidigungsfähig machen. Beispiel: die Königsburgen Mykene und Tiryns, als Grenzfestung das gut erhaltene Phyle in Attika, als Seefestung das um 400 v. Chr. erbaute griechische Fort Euryalos bei Syrakus. → Kasematte; → Festung (GA 7).
– Fig. 10–13
– vgl. Fig. 14 und 19

fr **forteresse** *f* **antique**
en **ancient fortress**

***Hafen** *m*, **befestigter**; *lat.* portus munitus:
durch Befestigungsanlagen gesicherter Landeplatz für Schiffe, den die in der Antike blühende Handelsschiffahrt erforderlich machte. Beispiele: die Häfen von Athen (Piräus), Karthago und Alexandria.
– Fig. 9

fr **port** *m* **fortifié**
en **fortified harbour; fortified port**

14 Königsburg
Tiryns, Griechenland, Grundriß der Burg, 13. Jh. v. Chr. mit Kernburg, Mittelburg und Vorburg (Orthmann)

***Kasematte** *f:*
schußsicherer, oft gewölbter Raum mit starkem Mauerwerk, eine Feuerstellung für Fernwaffen. → Kasematte (GA 7).
– vgl. Fig. 12

fr **casemate** *f*
en **casemate**

***Königsburg** *f:*
meist auf einer Anhöhe liegende Residenz mit mehreren selbständigen Verteidigungsabschnitten. Beispiel: Tiryns, Griechland (erste Besiedlung im Frühhelladikum 2500-1900, gesichert als Königsburg seit dem 14. Jh. v. Chr.) und Hattusa (Bugazköy), Türkei (in der Zeit des hethitischen Großreiches, 13. Jh. v. Chr.).
– Fig. 14
– Fig. 19

fr **château-fort** *m* **résidentiel; château-palais** *m* **royal; palais** *m* **royal fortifié**
en **residential castle of a king**

15 Obergermanischer Limes, letzter Bauzustand, Bauphase 4, Ende des 2. oder Anfang des 3. Jh. (Baatz)

***Limes** m (*lat.* = "Pfahlgraben, Grenzweg"):
die durch Verteidigungssysteme gesicherte Reichsgrenze des römischen Imperiums (1.-3. Jh. n. Chr.) vom Rhein bei Koblenz bis zur Donau bei Regensburg, zum Schutz des Zehntlandes von Germania Superiore und Raetia errichtet. Der Limes Germaniae Superioris und der Limes Raetius hatten eine Länge von etwa 550 km, Legionslager befanden sich in Mainz, Straßburg und Augsburg. Der Limes war geschützt durch Palisaden oder Zäune, in Rätien auch durch eine Mauer, durch Gräben, Wälle mit Wallgang (Postengang) und durch Türme, die im Abstand von 200 -1000 Metern errichtet waren (→ Burgus). Die römischen Truppen hatten ihre Standorte hinter dem Limes in den → Castra und → Castella. Die Holzbauten entlang des Limes wurden seit dem 2. Jh. weitgehend durch Steinbauten ersetzt. Neben dem niedergermanischen und dem obergermanischen Limes sind als besonders bekannte Anlagen die Limites in den Donauprovinzen Noricum und Pannonien zu nennen, für die Britannia Romana die "Wälle" des Hadrian und des Antoninus Pius und der früheste englische Limes, die "fosse" von Gloucester über Lincoln hinaus. Auch in den römischen Provinzen im Orient und in Afrika entstanden Limes-Zonen. → Langwall.
– Fig. 15 und 18
fr **limes** m; **frontière** f **fortifiée**
en **limes; limite**

16　Nuraghe
　　Santu Antine, Torralba/ Sardinien
　　(Schefold)

17　Specula
　　Rom, Trajanssäule
　　(Uhde)

***Nurag(h)e** f:
aus der Jungsteinzeit und Bronzezeit stammender, aus großen Steinblöcken geschichteter Rundturm, vermutlich Zufluchtstätte für die bäuerliche Bevölkerung. Der Hauptraum war oft mit einem → Kraggewölbe (GA 6) überdeckt. Wenn die Anlage durch umlaufende Mauern verstärkt war, spricht man auch von einer **Nurag(h)enburg** f. Nuraghen waren vor allem im westlichen Mittelmeer verbreitet, insbesondere auf Sardinien. Dort sind 5400 Nuraghen bekannt.
– Fig. 16
fr　**nuraghe** f
en　**nuraghe**; **noraghe**

Oppidum n:
eine größere Verschanzung. Caesar nannte die keltischen Fluchtburgen "oppida". Sie lagen oft an strategisch wichtigen Stellen, insbesondere auf Anhöhen, z. B. auf den Hügeln von Langres, Laôn oder Carcassonne. Teilweise hatten sie Innenbebauung, waren besiedelt und entwickelten sich von der Burgsiedlung zur Stadt. Der Begriff wurde dann zur übergeordneten Bezeichnung für jede stadtähnliche Siedlung.
fr　**oppidum** m
en　**oppidum**; **hillfort**

18 Limes
obergermanisch-raetischer
Limes, Anfang 3. Jh. n. Chr.
(Baatz)

***Specula** f:
römische Warte bzw. ein Signalturm, von Wächtern besetzt. → Burgus.
– Fig. 17

fr **tour** f **de guet**; ~ **à signaux**
en **watch tower; signalling tower**

Tempelburg f:
stark befestigter, selbständig verteidigungsfähiger Tempelbezirk. Er war bewohnt und mit allen lebenswichtigen Einrichtungen wie Brunnen, Getreidekammern und Lagern aller Art ausgestattet. Die Tempelburg besaß Ringmauer, Zwinger und Zwingermauer und konnte in mehrere Verteidigungsabschnitte gegliedert sein. Sie diente auch als Refugium. Eine zum Schutz eines überregionalen Heiligtums ausgebaute Anlage heißt **Kultburg** f. → Kirchenburg.

fr **temple** m **fortifié**
en **fortified temple**

19 Königsburg
Mykene, Griechenland,
Grundriß der Burg, 13. Jh. v. Chr.
(Orthmann)

***Titulum** *n:*
ein kurzes, der Umwallung vorgelagertes Wall- und Grabenstück, das einen Eingang deckt.
→ Clavicula.
– Fig. 20

fr **titulum** *m*
en **titulum; tutulus**

20 Titulum (Johnson)

21 Castrum
Lager des Servius Sulpicius Galba,
römischer Kaiser 3. v. Chr.- 69 n. Chr.
(Stewechius, 1585)

2.1 CASTRUM – CAMP ROMAIN – ROMAN CAMP

***Castellum** n (1):
kleineres römisches Lager mit einer zahlenmäßig geringen Besatzung[1]. Es diente vorzugsweise zur Sicherung der Verproviantierung der Truppe. Neben den in aller Eile errichteten **castella tumultuaria** gab es die beständigen **castella murata**. In der Anlage ähnelten die Castella den Castra, sie waren aber auf einer wesentlich kleineren Fläche, etwa zwischen 0,6 und 6 ha, errichtet. → Castrum.
– Fig. 22

fr camp m romain
en Roman camp

***Castrum** n **(romanum); Castellum** n (2); **Kastell** n (1):
schachbrettartig angelegtes römisches Lager, sowohl ein während des Feldzugs täglich neu aufgeschlagenes Marsch- bzw. Mobilmachungslager als auch ein Standlager für das stehende Heer und zur Grenzsicherung. Meist in Höhenlage mit guter Rundumsicht errichtet. Das Castrum war zunächst quadratisch – so geschildert von Polybios (um 200 bis 120 v.Chr.) –, später rechteckig – so beschrieben von Hyginus Gromaticus (1. Jh. n. Chr.) –, in

[1] Vegetius De re militari III,8. "Nam a castris diminutivo vocabulo sunt nuncupata castella."

spätrömischer Zeit kommen auch unregelmäßige Formen vor. Die Castra hatten einen Umfang von etwa 20 ha. Ihre Ecken waren abgerundet, wodurch die Feindbeobachtung erleichtert wurde. Graben, Wall und Palisaden umgaben das Lager, später auch eine zinnenbekrönte Mauer mit Mauertürmen. Die vier Tore waren von Türmen flankiert. Die Inneneinrichtung bestand aus Zelten bzw. Baracken. – Je nach Lage, Ausstattung, taktischer Bestimmung oder Belegung unterscheidet man:

das als Grenzsicherung dienende **Limeskastell** n;

das **Auxiliarkastell** n, in dem eine Hilfstruppe fremder Nationalität (auxilia) untergebracht war, deren Angehörige oft für den Gebrauch besonderer Waffen oder für eine bestimmte Gefechtsführung ausgebildet waren, wie z. B. die kretensischen Bogenschützen und die balearischen Schleuderer;

das für eine Legion von 4000–6000 Mann, in spätrömischer Zeit von 10000 Mann vorgesehene **Legionslager** n;

das von einer cohors quingenaria (= 500 Mann) oder einer cohors miliaria (=1000 Mann) belegte **Kohortenkastell** n;

das **Numeruskastell** n für eine Einheit unbestimmter Größe;

das **Zenturienkastell** n für eine eine Truppe von 100 Mann (centuria).

Castra entstanden auch an Seehäfen, wie z. B. South Shields an der Tynemündung. – Die Lager wurden manchmal nach Abzug des Militärs von der Landbevölkerung besiedelt und entwickelten sich zu quasistädtischen Gemeinden. → Castrametatio.
– Fig. 21, 23 und 25

fr camp *m* **romain**
en **Roman camp; Roman fort**

Castrum n **aestivum**; **Castellum** n **aestivum** n; **Sommerlager** n:
nur leicht befestigtes Marschlager mit Zelten für weiterziehende Truppen in der warmen Jahreszeit.

fr camp *m* **d'été**
en **summer base camp**

Castrum n **hibernum**; **Castellum** n **hibernum**; im oström. Reich ~ **aplectum**; **Winterlager** n:
gut befestigtes Lager, in dem die Truppe überwintern konnte. Es war mit Baracken und allen notwendigen Lagerräumen, Werkstätten und Versorgungseinrichtungen für einen längeren Aufenthalt auch größerer Truppenkontingente ausgestattet.

fr camp *m* **d'hiver**
en **winter base camp**

22 Castellum
Saalburg, 1. Jh. n. Chr.
(Andreae)

Castrum n **itineris**; **Marschlager** n:
leicht befestigtes Lager für die weiterziehende Truppe. → Feldbefestigung.

fr **camp** m **provisoire**; ~ **de marche**
en **field camp**; **provisional camp**; **semi-permanent camp**

Castrum n **stativum**; **Standlager** n; auch **Dauerlager** n:
Lager, in dem sich die Truppe mehrere Tage lang aufhalten konnte. Es war stärker befestigt als das castrum aestivum und diente als Operationsbasis bei Eroberungen und bei der Behauptung gewonnenen Landes. → Ständige Befestigung.

fr **camp** m **permanent**
en **permanent camp**; **base** ~

Anlagen des Castrums – Eléments d'un camp romain – Parts of a Roman camp

***Aerarium** n:
das Zelt für Zahlmeister und Lagerkasse.
– vgl. Fig. 25

fr **trésor** m
en **quartermaster's tent**

***Armamentarium** *n:*
Waffenkammer des Lagers.
– Fig. 24, Nr. 7
– vgl. Fig. 25

fr **arsenal** *m*
en **arsenal; armoury; armory**

Auguratorium *n:*
Zelt der Priester.

fr **tente** *f* **des augures; ~ des auspices**
en **priests' tent**

***Fabrica** *f:*
Waffenschmiede und Werkstatt.
– vgl. Fig. 25

fr **forge** *f;* **atelier** *m*
en **forge; workshop; weapons smithy**

***Forum** *n:*
Versammlungsplatz im Lager.
– vgl. Fig. 25

fr **forum** *m;* **place** *f* **publique**
en **forum; public place**

Fossa *f:*
Graben um das Lager.

fr **fossé** *m*
en **ditch**

***Horreum** *n:*
Getreidelager bzw. Getreidespeicher im Lager.
– vgl. Fig. 25

fr **grenier** *m*
en **granary**

23 Castrum (Picard)

1 Porta praetoria
2 Intervallum
3 Via praetoria
4 Praetentura
5 Porta principalis sinistra
6 Via principalis
7 Retentura
8 Porta decumana
9 Porta principalis dextra

***Intervallum** n:
breite Straße bzw. freier Raum zwischen dem Wall und der inneren Anlage des Lagers. Das Gelände diente für Truppenbewegungen und als Standort für schwere Waffen.
– Fig. 23, Nr. 2

fr **intervallum** m
en **intervallum**; pathway inside main rampart

***Porta** f **decumana**; **Hintertor** n:
Tor an der Rückseite des Lagers.
– Fig. 23, Nr. 8

fr **porte** f **décumane**
en **rear gate**

***Porta** f **praetoria**; **Vordertor** n; **Fronttor** n:
das Tor an der Vorderseite (Feldseite) des Lagers.
– Fig. 23, Nr. 1

fr **porte** f **prétorienne**
en **front gate**; **main gate**

***Porta *f* principalis dextra**:
das an der rechten Seite des Lagers liegende Haupttor.
– Fig. 23, Nr. 9

fr **porte *f* principale droite**
en **right-hand-side gate**

***Porta *f* principalis sinistra**:
das an der linken Seite des Lagers liegende Haupttor.
– Fig. 23, Nr. 5

fr **porte *f* principale gauche**
en **left-hand-side gate**

***Praetentura *f*; Vorderlager** *n:*
der zwischen porta praetoria und via principalis liegende Teil des Lagers. → Retentura.
– Fig. 23, Nr. 4

fr **partie *f* antérieure** (d'un camp romain)
en **front section** (of a Roman camp)

***Praetorium** *n:*
der Wohnsitz des Lagerkommandanten, des Praetors.
– vgl. Fig. 25

fr **prétoire** *m*
en **commander's residence**

***Principia** *f:*
das Zentral- bzw. Mittelgebäude des Lagers, auch die Kommandantur.
– Fig. 24

fr **quartier** *m* **général**
en **headquarters-building**

***Retentura *f*; Rücklager** *n:*
der zwischen via principalis und porta decumana liegende Teil des Lagers. → Praetentura.
– Fig. 23, Nr. 7

fr **partie *f* postérieure** (d'un camp romain)
en **rear section** (of a Roman camp)

24 Principia
Kommandantur eines Kohortenkastells
(Baatz)

1 Vorhalle
2 offener Hof, in der Mitte ein Altar,
 in der Ecke ein Brunnen
3 Querhalle, in der Mitte ein Altar
4 Fahnenheiligtum (Signa)
5 Verwaltungsräume (Tabularia)
 und Versammlungsräume (Scholae)
6 Tribunal
7 Waffenkammern (Armamentaria)

***Sacellum** n; **Signa** n pl:
das Fahnenheiligtum des Lagers.
– Fig. 24, Nr. 4

fr **sanctuaire** m
en **military shrine**

***Schola** f:
Versammlungsraum des Lagers.
– Fig. 24, Nr. 5

fr **salle f de réunion**
en **assembly room**

Statio f:
die Wache der Kommandantur beim Praetorium.

fr **corps m de garde**
en **guard house**; **sentry post**

***Tabularium** n; **Quaestorium** n:
Verwaltungsraum des Lagers.
– Fig. 24, Nr. 5

fr **bureau m de l'administration**; **questure** f
en **administrative office**; **secretarial room**

***Tribunal** *n:*
im Freien liegender, erhöhter Amtssitz des Lagerkommandanten.
– Fig. 24, Nr. 6

fr tribunal *m*
en tribune

***Valetudinarium** *n:*
Krankenstube und Lazarett des Lagers.
– vgl. Fig. 25

fr **infirmerie** *f;* **hôpital** *m*
en **hospital; infirmary**

***Veterinarium** *n:*
die tierärztliche Station des Lagers.
– vgl. Fig. 25

fr **infirmerie** *f* **pour animaux**
en **veterinary hospital**

Via *f* **castri; Lagergasse** *f:*
im Lager angelegte Straße.

fr **rue** *f* (d'un camp romain)
en **street** (of a Roman camp)

***Via** *f* **praetoria**:
Verbindungsstraße zwischen porta praetoria und porta decumana. Sie verläuft parallel zum **decumanus maximus**, der Y-Achse im Koordinatenkreuz der römischen Landvermessung.
– Fig. 23, Nr. 3

fr **rue** *f* **prétorienne**
en street from front gate to rear gate

***Via** *f* **principalis**:
Verbindungsstraße zwischen porta principalis sinistra und porta principalis dextra, die Hauptstraße des Lagers. Sie verläuft prallel zum **cardo maximus**, der X-Achse im Koordinatenkreuz der römischen Landvermessung.
– Fig. 23, Nr. 6

fr **rue** *f* **principale**
en **main street**

25 Castrum
Legionslager Novaesium,
Neuß, nach dem Umbau
(Kromayer, Veith)

3. FRÜHE BEFESTIGUNGEN [1] – FORTIFICATIONS PRIMITIVES – EARLY FORTIFICATIONS

Erdwall *m:*
prähistorische Schutzanlage, eine Aufschüttung von Erdreich, oft mit einer Palisade verstärkt. Erdwälle wurden auch in späterer Zeit im Vorfeld von Wehrbauten angelegt.
→ Schanze.
fr **rempart** *m* **de terre**
en **earthen rampart**; **earth ~**; **earthwork**

Fliehburg *f;* **Fluchtburg** *f;* auch **Volksburg** *f;* **Bauernburg** *f:*
durch Stein-Holz-Erdwälle, auch durch Palisaden und Gebück befestigter Bezirk von größerer Ausdehnung, in dem die Bevölkerung der umliegenden Dörfer mit ihrem Vieh in Kriegszeiten Zuflucht fand. Das Gelände der Fliehburg war oft durch gerade Abschnittswälle mit vorgelegtem Graben von einer Hochfläche abgetrennt. Im Inneren waren oft einfache Speicherbauten errichtet. Manchmal hatten diese Refugien auch noch andere Funktionen, sie dienten z. B. als Gerichts- und Kultstätten oder auch als zentraler Begräbnisplatz.
→ Kirchenburg.
fr **place-refuge** *f;* **fortification-refuge** *f*
en **refuge**; **stronghold**

Fliehkeller *m;* **Erdstall** *m:*
gegen Eindringlinge gesichertes unterirdisches Versteck, in dem Personen Schutz finden und Vorräte aufbewahrt werden konnten. Unterirdische Gang- und Höhlensysteme werden als **Schratzellöcher** *n pl* bezeichnet.
fr **souterrain** *m* **refuge**; **cave** *f* **refuge**
en **underground refuge**; **hide away**; **bolt hole**

Fluchtturm *m:*
niedriger, oft breiter, wehrhafter Turm aus Bruchsteinen, der in Notzeiten der Bevölkerung als schützender Unterschlupf und zum Aufbewahren von Hab und Gut diente.
fr **tour-refuge** *m*
en **refuge tower**

[1] Die hier aufgeführten Anlagen sind in der Regel durch Ausgrabungen oder als Geländedenkmäler bekannt geworden bzw. durch die Archäologie erschlossen.

26 und 27 Holz-Erde-Wall
Anlage bei Burgen der Lausitzer Kultur, 8./ 7. Jh. v. Chr., Schnitt und Teilansicht (Schuchhardt)

Gebück n; auch **Wehrhecke** f:
dicht verwachsene Sträucher und Hecken, Geländeverstärkung und Befestigung eines Refugiums. → Verhau.
fr broussailles f pl; haies f pl entrelacées; haies f pl défensives
en brushwood

Grenzwall m:
Wall, der eine Landesgrenze markiert und oft als Verteidigungsanlage ausgebaut ist.
→ Limes; → Landwehr.
fr rempart m de frontière
en frontier-rampart; dyke; rampart marking a border

Holzburg f:
vorgeschichtliche bzw. frühmittelalterliche Schutzbauten aus Holz. → Motte.
fr forteresse-refuge f en bois
en wooden defensive structure

Holzwall m:
vorwiegend aus Holz errichteter Wall, vielfach auch in der sogenannten Holz-Erde-Technik.
→ Holz-Erde-Wall; → Langwall; → Ringwall; → Wallburg.
fr **rempart** m **de bois**
en **wooden rampart**

> ***Holz-Erde-Wall** m
> – Fig. 26 und 27
> fr **rempart** m **de bois et de terre**
> en **rampart of wood and earth**

Lager n, **verschanztes**:
von Gräben und Wällen mit Palisaden umschlossenes Refugium bzw. Lager.
fr **camp** m **retranché**
en **entrenched camp; fortified ~**

Landwehr f; auch **Landhege** f; **Landgraben** m:
hoch- und spätmittelalterliche, meist aus Wall und vorgelegtem Graben bestehende Befestigung eines ausgedehnten Gebietes. Die Wälle waren mit Palisaden und Gebück verstärkt, Schlagbäume und Warten sicherten die Durchfahrten. Landwehren waren oft mehrgliedrig, vor einem Wall lagen dann zwei Gräben. Ein vor den Stadtmauern liegender, entsprechend gesicherter Wirtschaftsbereich wird **Stadthagen** m genannt. → Langwall.
fr ≈ **rempart** m **d'épineux**
en ≈ **defensive earth rampart**; **defences** pl **of a settlement**

***Langwall** m; **lange Mauer** f:
ein oft viele Kilometer langer Wall in Holz-Erde-Technik, gelegentlich auch eine Mauer, zum Schutz eines ausgedehnten Territoriums oder zur Sicherung von Verbindungswegen, z. B. zwischen attischen Landstädten und ihren Seehäfen. Langwälle wurden sowohl an Engpässen als auch entlang einer Grenze errichtet. Beispiel: die römischen Limites an Rhein und Donau, der Hadrianswall in Nordengland, Offas Dyke an der Grenze zu Wales. → Landwehr.
– Fig. 28
fr **long mur** m; **ligne** f **fortifiée**
en **long (defensive) wall; dyke**

28 Langwall
Lange Mauer zwischen
Athen und Piräus
(Cassi-Ramelli)

1 Porto del Pireo
2 Muro di Temistocle
3 Porto Munichia
4 Porto Zea
5 Porta Astico

***Palisade** f; lat. palicium:
Befestigung aus dicht nebeneinander in den Boden eingerammten Holzpfählen. → Falltor.
– Fig. 29 und 30

fr **palissade** f; **palanque** f
en **palisade**

Brustpalisade f:
bis auf Brusthöhe reichende Palisade.

fr **palissade** f **à hauteur de poitrine**
en **breast-high palisade**

Drehpalisade f; Klappalisade f:
Palisade, die um eine senkrechte Achse bewegt werden kann.

fr **palissade** f **tournante**
en **pivoting palisade**

*Palisadenring m
– vgl. Fig. 41

fr **palissade** f **annulaire**
en **circular palisade**

29 und 30 Palisade (Villena)

Ringwall *m;* **Rundwall** *m;* auch **Wallring** *m:*
kreis- oder segmentförmiger Wall mit unterschiedlicher Innenbebauung. Ringwälle wurden schon in prähistorischer Zeit in Berglagen, in karolingischer Zeit auch im Flachland in Holz-Erde-Technik als Zufluchtsort für die Bevölkerung in Kriegszeiten angelegt. → Wallburg.
fr **enceinte** *f* **circulaire (de terre et de bois)**
en **circular rampart (of earth and wood); hillfort**

 Halbkreiswall *m*
 fr **enceinte** *f* **demi-circulaire**
 en **semicircular rampart**

Schanze *f;* **Erdwerk** *n:*
zur ständigen oder zeitlich begrenzten Verteidigung aufgeworfener Erdwall, schon in vorgeschichtlicher Zeit üblich, ebenso im Mittelalter und in besonderem Maße nach Einführung der Feuerwaffen. → Schanze (GA 7).
fr **retranchement** *m* **(en terre); fortin** *m*
en **retrenchment; entrenchment; earthwork**

Schlackenwall *m;* **Brandwall** *m;* auch **verschlackter Wall** *m:*
ehemals aus Holz und Stein errichteter Wall, der so großer Hitze ausgesetzt war, daß das Mauerwerk zu einer Art Schlacke oder glasigen Masse zusammenschmolz. Ursache dafür war wohl das Abbrennen des Balkengerüstes in dem Wall (→ Gallische Mauer). Eine von einem Schlackenwall umgebene Befestigung wird auch als **Glasburg** *f* bezeichnet. Diese Anlagen finden sich hauptsächlich im östlichen Schottland.
fr **rempart** *m* **vitrifié**
en **vitrified rampart; vitrified fort**

 Gallische Mauer *f;* **Gallischer Wall** *m;* lat. murus gallicus:
 eine besondere Art der Wallbildung, bei der zwischen die verschiedenen Erd- oder Steinschichten durch Eisennägel zusammengehaltene Holzrahmen horizontal verlegt wurden, die dem Wall Stabilität gaben. Senkrechte Balken waren nicht vorhanden. Bei Zerstörung eines derartigen Walles durch Feuer entstand ein → Schlackenwall.
 fr **mur** *m* **gaulois**
 en **Gallic wall**

31 Wallburg
Altpreußische Wallburg
Hausenberg/ Sameland
(Cohausen)

Stadtwall *m:*
Schutzwall um eine Stadt, in Verbindung mit der Stadtmauer und dem Stadtgraben. Ein frühes Beispiel ist der Wall von Ur/ Mesopotamien (um 2100, Ur III).

fr **rempart** *m* **urbain; mur** *m* **d'enceinte de ville**
en **town rampart; city rampart**

Steinwall *m:*
Wall aus Trockenmauerwerk.

fr **rempart** *m* **de pierre**
en **stone rampart**

Umfassungswall *m;* **Umwallung** *f;* auch **Umzug** *m:*
Wall, der eine Anlage vollständig umgibt.

fr **enceinte** *f*
en **enceinte**

Wall *m;* auch **Schutzwall** *m; lat.* vallum:
Aufschüttung von Erde, Plaggen (abgestochene Rasen- oder Moorstücke) oder Aufschichtung von Steinen, die einen Wehrbau oder ein Gelände umgibt bzw. eine Grenze markiert. Wälle sind ein- oder mehrteilig und in der Regel liegt davor ein Graben. → Titulum; → Limes. → Wall (GA 7).

fr **rempart** *m*
en **rampart**

32 Wallburg
Pipinsburg bei Geestemünde,
Sächsische Burg (Tuulse)

Wall

Wallkrone f:
der oberste Teil eines Walles. → Palisade.

fr **sommet** m **d'un rempart**
en **summit of a rampart; top of a rampart**

*Wall m, palisadierter; auch **Palisadenwall** m; **Pfahlwall** m:
durch eine Palisade auf der Wallkrone verstärkter Wall.
– Fig. 63, Nr. 3

fr **rempart** m **palissadé**
en **palisaded rampart**

*Wallburg f; Rundling m; auch **Burgwall** m; **Ringwallburg** f:
vor- und frühgeschichtliche Schutzanlage, die durch kreisförmige, ein- oder mehrteilige Wälle (Ringwälle) aus Erde, Holz und Steinen gebildet wurde, teils mit Innenbebauung, teils nur ein Refugium. Eingezogene Wallenden oder überlappende Wälle bildeten den Zugang, im Verlauf des Walles waren auch schon Türme errichtet. Wallburgen hatten gelegentlich außer militärischen auch verwaltungsmäßige Funktionen für eine bestimmte Region.
– Fig. 31 und 32

fr **rempart** m **circulaire habitable; habitat** m **à rempart circulaire**
en **ringwork; refuge with circular rampart(s)**

33 Burg
(Kyeser, 1405)

4. BURGEN
CHATEAUX-FORTS
CASTLES

***Burg** f; auch **Feste** f; **Veste** f; *lat.* arx; arx firmissima; arx munita; burgus; castellarium: im engeren Sinne ein von Mauern und Gräben umschlossener mittelalterlicher Wehrbau (9.-15. Jh.), ständiger oder zeitweiliger Wohnsitz einer adligen Familie, eines Lehnsträgers oder einer Gemeinschaft , z. B. eines weltlichen oder geistlichen Ordens. Die Burg war eine administrative und militärische Zentrale. In Kriegszeiten war sie oft Zufluchtsstätte für die umwohnende Bevölkerung, die sich dann besonders in der Vorburg sammelte. Im weiteren Sinne wird der Begriff Burg auch für durch Wälle und Gräben geschützte Anlagen der Frühzeit verwendet bis hin zu befestigten königlichen oder geistlichen Residenzen, von der Fliehburg und der Pfalz bis zur Bischofsburg. – Burgen erfüllten vielfältige Aufgaben. Von ihnen aus wurde das umliegende Land, Eigentum oder Lehnsgut, verwaltet; bei der Christianisierung und bei Kreuzzügen waren sie Sitz der Orden, bei der Erschließung von Ländereien waren sie Stützpunkte. Die erste und wichtigste Aufgabe einer Burg aber war der Schutz ihrer Bewohner und darüberhinaus der Menschen in der näheren Umgebung. Die Burganlage mußte so beschaffen sein, daß einer kleinen Zahl von Verteidigern die Abwehr eines erheblich stärkeren Angreifers möglich war. Der Erbauer einer Burg mußte bei der Wahl des Standortes sowie bei der Anlage und Ausgestaltung der Bauten den taktischen und waffentechnischen Stand der Zeit berücksichtigen.
– Fig. 33

fr **château-fort** m
en **castle**

4.1 EINFÜHRENDE BEGRIFFE[1] – TERMES D'INTRODUCTION – INTRODUCTORY TERMS

Adel *m;* **Aristokratie** *f:*
Familien, die zu einem Stand gehören, der besondere Vorrechte genoß, was durch eine mit dem Namen verbundene Adelsbezeichnung kenntlich wurde; im Mittelalter die politisch, wirtschaftlich und kulturell führende Oberschicht. Man unterschied z. B. den **Reichsadel** *m*, dessen Angehörige dem König direkt unterstanden bzw. mit dem Herrscherhaus verwandt waren (→ Hochadel), den **Dienstadel** *m*, dem herrschaftliche, meist erbliche Ämter oblagen, den **Feudaladel** *m*, dessen Angehörige Vasallen waren. Je nach dem Wohnsitz unterschied man den **Landadel** *m* und den **Stadtadel** *m.*

fr **noblesse** *f;* **aristocratie** *f*
en **nobility; aristocracy**

Adel *m,* **niederer:**
Familien der einfachen Ritter, auch der ursprünglich unfreien Ministerialen und im Spätmittelalter Angehörige des Stadtadels.

fr **petite noblesse** *f*
en **lesser nobility; gentry**

Erbadel *m;* auch **Geburtsadel** *m:*
Familien, deren Adelstitel vererbt wird.

fr **noblesse** *f* **héréditaire**
en **hereditary nobility**

Hochadel *m:*
Familien mit unmittelbarer Verbindung zum Königshaus, deren Angehörige gräflichen oder freiherrlichen Rang hatten, im Deutschen Reich die Reichsunmittelbaren (bis 1806).

fr **haute noblesse** *f*
en **higher nobility**

[1] Die Termini insbesondere zu den Fragen des Rechts und der Geschichte sind oft vieldeutig und zudem im Laufe der Zeit mit unterschiedlicher Bedeutung verwendet worden. Teils wurden sie von den Zeitgenossen wirklich gebraucht, teils wurden sie von den Forschenden nachträglich geprägt. Vor allem die hier angeführten historischen Fachbegriffe konnten nicht in ihrer ganzen Vielfalt berücksichtigt werden. Wir verweisen auf die einschlägige Fachliteratur.

Allod *n;* **Allodium** *n;* **Allodgut** *n;* **Eigengut** *n:*
ererbtes bzw. erbliches Gut eines Adligen im Gegensatz zum Kaufgut und zum Lehen. Der Inhaber des Allods wird als **Allodialherr** *m* bezeichnet. → Allodialburg.
fr **bien** *m* **allodial; franc-alleu** *m;* **domaines** *m pl* **allodiaux**
en **allodium; freehold(-estate); allodial lands; demesne**

Asylrecht *n;* auch **Freistättenrecht** *n:*
der Rechtsanspruch eines Verfolgten auf Aufnahme im Immunitätsgebiet eines Tempels, einer Kirche, Stadt und Burg.
fr **droit** *m* **d'asile**
en **right of asylum; ~ of sanctuary**

Befestigungsrecht *n:*
das in den meisten Ländern vom König beanspruchte Recht, Feste Plätze zu errichten bzw. deren Bau zu genehmigen (→ Regalien). Die Anlage selbst bescheidener Wehrbauten bzw. der Ausbau befestigter Bauteile bedurfte meist der Genehmigung. Da sich die vom König erlassenen Auflagen jedoch oft nicht durchsetzen ließen, errichteten viele Adlige in Notzeiten auf ihrem Allodgut auch ohne Legitimation Befestigungen, deren Abriß dann allerdings wiederholt angeordnet wurde (Edikt von Pîtres, 864). Die Rechtsspiegel nennen die Kriterien, die beim Burgenbau zu beachten sind: Mauern und Palisaden ab einer bestimmten Höhe, Gräben ab einer bestimmten Tiefe, Wohnbauten mit hochgelegenen Eingängen, Schießscharten, Zinnen, Wehrgänge, Türme etc.
fr **droit** *m* **de fortifier; ~ de fortification; autorisation** *f* **de se fortifier**
en **licence to crennellate; right of crenellation; right to build a castle**

Burgfrieden *m:*
vom Burgherren erlassene Vorschriften für das friedliche Zusammenleben der Bewohner einer Burg. Zur Durchsetzung dieser Regelungen besaß er weitgehende Gerichts- und Disziplinargewalt über das Burgpersonal.
fr **règlement** *m* **d'occupation d'un château-fort**
en **internal rules governing daily life in a castle**

Burggüter *n pl:*
Landgüter, die direkt von der Burg aus bewirtschaftet wurden.
- *fr* **terre** *f* **castrale; territoire** *m* **castral**
- *en* **castle estate**

Burgherr *m:*
der Empfänger und Träger eines Burglehens. Gelegentlich waren auch mehrere Burgherren als Lehnsträger einer Burg eingesetzt. → Vasall.
- *fr* **châtelain** *m*
- *en* **lord of a castle; castellan**

Burghut *f:*
die Bewachung und Verteidigung der Burg, die in der Regel von einer ständigen Besatzung gewährleistet wurde. Die Burgbesatzung bestand aus dem Kommandanten (→ Burgvogt), den ritterbürtigen Burgherren und den Burgmannen.
- *fr* **garde** *f* **castrale**
- *en* **castle guardsmen**

Burgmannen *m pl;* **Burger** *m pl;* auch **Burgleute** *pl; lat.* milites castrenses:
Angeworbene, die das Gros der Besatzung einer Burg bildeten.
- *fr* **garnison** *f* **d'un château-fort**
- *en* **castle garrison; ~ staff**

Burgplatz *m:*
der Standort einer Burganlage. → Burgstall.
- *fr* **assiette** *f* **d'un château-fort; emplacement** *m* **d'un château-fort**
- *en* **site of a castle**

Burgsäss *m;* auch **Burgsitz** *m:*
unbefestigter Wohnsitz eines Angehörigen des Ritterstandes auf dem Dorf oder in der Stadt. Als **Edelsitz** *m* wurde der nicht befestigte, repräsentative Sitz des niederen Adels bezeichnet, der eine Burg weder erwerben noch erbauen konnte. → Festes Haus.
- *fr* **manoir** *m*
- *en* **manor house**

Burgstall *m;* auch **Burstel** *m:*
Bezeichnung für eine abgegangene Burg, einen ehemaligen Burgplatz ohne Mauerreste, der nur noch an Unebenheiten im Gelände als solcher kenntlich ist.
fr **assiette** *f* **d'un château-fort disparu**
en **site of a lost castle**

Burgvogt *m;* **Burggraf** *m;* auch **Kastellan** *m;* **Burghauptmann** *m:*
der mit richterlichen Befugnissen (**Burggrafengericht** *n*) ausgestattete militärische Befehlshaber einer Burg.
fr **châtelain** *m;* **commandant** *m* **d'un château-fort**
en **castellan; governor of a castle**

Feudalismus *m;* **Feudalherrschaft** *f:*
das mittelalterliche System des Lehnswesens.
fr **féodalité** *f*
en **feudalism**

Kreuzritter *m:*
dem Ritterstand angehörender Teilnehmer an einem Kreuzzug. Auch Bezeichnung für den Angehörigen eines geistlichen Ritterordens, z. B. des Deutschen Ordens.
fr **croisé** *m;* **chevalier** *m* **croisé**
en **crusader**

Lehen *n;* auch **Lehn(s)gut** *n; lat.* feodum; feudum; beneficium:
ein Gut, meist Grundbesitz, das vom Lehnsherrn einem Vasallen übertragen wurde, wofür dieser dem Lehnsherrn lebenslang Treue, Gefolgschaft und Dienstleistungen schuldete. Das Lehen war im allgemeinen mit dem Recht auf Lehensfolge und Vererbung verbunden, es konnte auch an mehrere Personen oder an eine Gemeinschaft vergeben werden. Man unterschied das nur in der männlichen Linie vererbbare **Mannlehen** *n* und das auch über die weibliche Linie vererbare **Kunkellehen** *n*. Ein **Burglehen** *n* (*lat.* beneficium castrense; beneficium castellanum) war mit der Verpflichtung verbunden, die Burg in Stand zu halten und erforderlichenfalls auch mit einer kampffähigen Mannschaft zu verteidigen. Das Lehen sicherte Einkünfte aus den Abgaben der Bauern, welche die Burggüter bewirtschafteten, darüberhinaus Landbesitz und manchmal auch ein Wohnhaus in der Nähe der Burg.
fr **fief** *m*
en **fief; feoff; feud; feod**

Lehnsherr *m;* **Feudalherr** *m:*
der Eigentümer bzw. Grundbesitzer (Landesherr, Fürst, Bischof), der ein Lehen vergeben kann. Der König oder Kaiser war oberster Lehnsherr des hierarchisch aufgebauten Lehnswesens.

fr **suzerain** *m;* **seigneur** *m* **suzerain; seigneur** *m* **féodal**
en **liege lord; feudal lord; seigneur; feoffor; feoffer**

Lehnshoheit *f:*
die Rechte des Lehnsherrn über ein Lehen.

fr **droit** *m* **de fief**
en **feudal rights** *pl*

Leibeigene *m:*
unfreier Untertan.

fr **serf** *m*
en **bondsman; serf**

Ministeriale *m;* auch **Dienstmann** *m; lat.* ministerialis nobilis:
meist ein unfreier, aber zur ritterlichen Oberschicht gehörender und zu ehrenvollen Diensten herangezogener Gefolgsmann eines Adligen.

fr **ministériel** *m*
en **(feudal) retainer**

Regalien *n pl; lat.* regalia iura:
dem König zustehende Rechte, z. B. Lehnsvergabe und Ansprüche gegenüber der Kirche, Erhebung von Abgaben, Erteilung des Befestigungsrechtes etc.

fr **régales** *m pl;* **droits** *m pl* **régaliens**
en **royal prerogatives** *pl;* **royal rights** *pl*

Rittertum *n*

fr **chevalerie** *f*
en **chivalry**

Vasall *m;* **Lehnsträger** *m;* **Lehnsmannn** *m; lat.* vasallus:
Inhaber eines Lehens.

fr **vassal** *m;* **homme** *m* **de fief; feudataire** *m*
en **vassal; tenant; feudatory; liegeman; homager; sokeman**

34 Zentralanlage
Mehreckburg; Achteckburg
Castel del Monte/ Apulien, um 1200
Grundriß Erdgeschoß (Hofstätter)

4.2 BAUFORMEN DER BURG[1] – PLANS DU CHATEAU-FORT – CASTLE PLANS

***Axialanlage** *f:*
Burganlage, bei der die einzelnen Bauten entlang einer geraden oder auch gebogenen bzw. geknickten Mittellinie angeordnet sind, z. B. Abschnittsburg und keilförmige Burg.
– vgl. Fig. 35
fr **construction** *f* **axiale**
en **axial construction**

***Zentralanlage** *f:*
Burganlage, die entweder nur aus einem einzelnen Bauwerk, z. B. einem Turm, besteht oder auf ein mittig liegendes Gebäude bzw. auf den zentral liegenden, unbebauten Burghof hin ausgerichtet ist, z. B. Turmburg, Ringburg und Kastell.
– Fig. 34
fr **construction** *f* **de plan central**
en **central-plan construction; castle with concentric plan**

[1] Im allgemeinen werden die Burgen nach ihrer Lage (als Höhenburgen und als Niederungsburgen) oder nach ihrem Grundriß (als Zentralanlagen oder Axialanlagen) gegliedert. Im Grunde entziehen sich aber viele Anlagen einer strengen schematischen Einordnung, weil jede für sich besonderen geographischen Gegebenheiten und dem jeweiligen Stand der Waffentechnik entsprechen mußte.

35 Abschnittsburg
 Burghausen/ Salzach (Zeichnung Meyer)

***Abschnittsburg** *f:*
Burganlage, die aus mehreren hintereinandergeschalteten, jeweils vor- und seitwärts, seltener rundum verteidigungsfähigen, im Rücken gegen den nächstfolgenden Graben aber offenen Teilen gebildet wird. Sie kann aus mehreren Vorburgen, einer Mittelburg und einer Kernburg bestehen und auch mehrere Bergfriede haben. Der Begriff wird auch zur Bezeichnung einer Burg verwendet, die durch einen markanten Geländeabschnitt, z. B. einen Halsgraben, vom Vorgelände getrennt ist. → Abschnittsgraben.
– Fig. 35

fr **château-fort** *m* **à plusieurs secteurs (indépendants);** ~ **multi-partite**
en ≈ **multiple fortification**; castle with several self-contained sections

***Burg** *f,* **keilförmige**; auch **Dreiecksburg** *f:*
Burganlage über dreieckigem Grundriß.
– Fig. 36

fr **château-fort** *m* **à plan triangulaire**
en **triangular castle**

36 keilförmige Burg
Burg Trimberg/ fränkische Saale (Hotz)

37 Frontturmburg
Bothwell Castle/ Lanarkshire, 13. Jh.
(Hughes)

Burg *f*, **ovale**:
Burganlage über annähernd elliptischem Grundriß, meist eine Höhenburg, deren Ringmauerverlauf dem Gelände angepaßt ist.

fr **château-fort** *m* **à plan elliptique**
en **elliptic castle**

Burg *f*, **rechteckige**

fr **château-fort** *m* **rectangulaire**
en **rectangular castle**

38 Frontturmburg
Burg Ortenberg/ Elsaß
(Zeichnung Pflüger)

***Frontturmburg** *f*:
Burganlage, deren Bergfried an der Angriffsseite liegt. Er ist manchmal von einer Mantelmauer umgeben. Beispiel: Burg Ortenberg/ Elsaß.
– Fig. 37 und 38

fr **château-fort** *m* **à tour en tête**
en **castle with frontal tower**

39 Vierturmkastell
 Castello Ursino di Catania (Cassi-Ramelli)

40 Mehreckburg
 Salzburg/ Franken (Hotz)

***Kastell** n (2); **Kastellburg** f; auch **quadratische Burg** f; **Viereckburg** f:
Burganlage über quadratischem Grundriß mit Ecktürmen (**Vierturmkastell** n). Eine Bauform, die besonders im frühen Mittelalter, von antiken Vorbildern wie dem Castrum angeregt, in Europa weit verbreitet war. Beispiel: die Kastelle Friedrichs II. in Unteritalien. → Zentralanlage; → Kastell (1).
– Fig. 39

fr château-fort m rectangulaire à tours d'angle; ~ rectangulaire de type philippien
en square castle with corner towers

Kleinburg f

fr petit château m
en small castle; fortalice

***Mehreckburg** f:
Burganlage über regelmäßig (→ Zentralanlage) oder unregelmäßig (→ Axialanlage) vieleckigem Grundriß. Sie kann einen Mittel- oder Frontturm haben oder auch mehrere Türme.
– Fig. 34 (regelmäßige Mehreckburg)
– Fig. 40 (unregelmäßige Mehreckburg)

fr château-fort m polygonal
en polygonal castle

41 Motte
(Fry)

*Motte *f;* auch **Erdhügelburg** *f;* **Turmhügelburg** *f;* **Erdkegelburg** *f;* **Kunsthügelburg** *f;*
oberdt. **Hausberg** *m; lat.* mota:
frühe Burganlage, zunächst bestehend aus einem künstlich aufgeschütteten, konischen Erdhügel von meist rundem, gelegentlich ovalem oder seltener viereckigen Grundriß. Auf dem Plateau befand sich ein von Palisadenringen umgebener Holzturm. Später kam oft eine am Fuß des Erdhügels liegende Vorburg hinzu, in der sich Wirtschaftsgebäude befanden. Motten waren Wohnsitz einer adligen Familie. Die Holzbauten wurden später durch Steinbauten ersetzt. Steintürme ehemaliger Motten, archäologisch durch Grundrisse nachgewiesen, sind baugeschichtlich die Vorläufer der Donjons. Die ersten Motten sind um das Jahr 1000 im Loiretal nachweisbar. Man unterscheidet zwischen **Flachmotte** *f* und **Hochmotte** *f.* Eine von Wasser umgebene Motte wird auch als **Inselberg** *m* oder **Wasserhügel** *m* bezeichnet.
→ Turmburg; → Ringburg.
– Fig. 41

fr motte *f;* château *m* à motte et basse-cour
en motte-and-bailey castle; motte-and-bailey-type fortification

42 Randhausburg
 Burg Büdingen/ Hessen (Hotz)

43 Ringburg
 Castello Belver/ Mallorca (Cassi-Ramelli)

**Randhausburg* f:*
Burganlage, bei der die Wohn- und Wirtschaftsgebäude an eine durchgehende Ringmauer angebaut sind. Bei zunehmendem Wohnausbau konnte sich die Reihe der Randhäuser voll schließen und der anfangs freistehende Bergfried wurde dann unter Schwächung seiner Verteidigungsfähigkeit einbezogen. Der Innenhof blieb oft unbebaut.
– Fig. 42

fr **château-fort** *m* **à bâtiments sur l'enceinte**
en castle with buildings forming enclosing wall

Ringburg* f;* auch **Rundburg *f:*
Burganlage von ganz oder annähernd kreisförmigem Grundriß. Oft entstanden derartige konzentrische Anlagen aus einer → Motte. Teilweise besitzen sie einen zentral gelegenen Palas (Beispiel: die Burg Broich bei Mülheim) und mehrere hintereinander gestaffelte Ringmauern.
– Fig. 43

fr **château-fort** *m* **circulaire**
en **circular castle; shell keep**

44 Schildmauerburg
Burg Scharfeneck/ Pfalz (Essenwein)

45 Turmburg
Oberburg, Rüdesheim/ Rhein (Essenwein)

***Schildmauerburg** *f;* auch **Mantelmauerburg** *f:*
Burganlage mit einer sehr hohen, starken Wehrmauer (→ Schildmauer) an der Angriffsseite, oft in Hanglage oder auf einem Bergrücken errichtet. Die Schildmauer kommt in unterschiedlichen Formen vor. Sie kann z. B. einen Wehrgang besitzen (z. B. Burg Berneck/ Württemberg) oder an ihren Enden Rundtürme haben (z. B. Burg Ehrenfels/ Rhein), auch als Flügelmauer zu beiden Seiten des Bergfrieds aufgeführt sein (Burg Bad Liebenzell/ Württemberg). Manchmal ersetzt sie den Bergfried (Beispiel: Burg Kintzheim/ Elsaß).
– Fig. 44
– vgl. Fig. 101 und 102

fr **château-fort** *m* **à mur bouclier**
en **castle with high screen-wall**

***Turmburg** *f;* **Turmpalasburg** *f;* auch **Turmhaus** *n;* **Wohnturmburg** *f; lat.* casa turris:
wehrhafter Turm zu ebener Erde oder auf einem Hügel, auch auf einem künstlich aufgeworfenen Hügel (→ Motte), jedenfalls in topographisch ausgezeichneter Lage. Häufig ist die Turmburg durch einen Mauerring und auch durch einen Wassergraben geschützt, gelegentlich besitzt sie ein Vorwerk. Beispiel: Stein am Rhein und der Steinturm von Montbazon/ Indre-et-Loire, 11. Jh.
– Fig. 45

fr **tour-résidence** *f;* **château-tour** *m*
en **fortified residential tower; defensive ~**

46 Zweiturmburg
Münzenberg/ Hessen
(Merian, 1646)

***Zweiturmburg** f; auch **Doppelturmburg** f:
Burganlage mit zwei Bergfrieden.
– Fig. 46
- fr **château-fort** m **à deux tours maîtresses**
- en **castle with two keeps**

4.3 BURGARTEN – TYPES DU CHATEAU-FORT – TYPES OF CASTLE

a) Benennungen nach der Lage der Burg

***Felsenburg** f:
Burganlage, die unter Ausnützung eines natürlichen Felsen errichtet ist. Beispiel: Burg Berwartstein /Rheinpfalz. → Höhlenburg.
– Fig. 47 und 48
- fr **château-fort** m **sur rocher;** ~ **de montagne**
- en **castle built on rock outcrop;** ~ **built into rock outcrop**

47 Felsenburg
 Burg Fleckenstein/ Elsaß
 (Merian, 1663)

48 Felsenburg
 Burg Fleckenstein/ Elsaß
 Nordansicht, heutiger Zustand
 (Zeichnung Pflüger)

Gipfelburg f:
Burganlage auf der Spitze eines Berges oder Felsens. Sie hat eine besonders sichere Position, da sie von allen Seiten her nur schwer angreifbar ist. → Höhenburg.
fr　château-fort m **sommital**
en　**castle built on mountain peak**

Gratburg f; auch **Kammburg** f:
Burganlage auf einem schmalen Bergrücken. → Spornburg.
fr　château-fort m **de crête**; ~ **sur une arête (de montagne)**
en　**castle built on mountain crest**

Hafenburg f:
Burganlage, die einen Hafen schützt. Beispiel: Sirmione am Gardasee. → Küstenburg.
fr　château-fort m **portuaire**
en　**castle defending a harbour**

Hangburg f:
Burganlage an einem Berghang. Beispiel: Burg Ortenberg/ Elsaß.
fr　château-fort m situé sur un versant de montagne
en　**castle built on hillside**

Höhenburg f:
Burganlage auf einer Anhöhe. Sie ist schwer zugänglich und erlaubt eine gute Rundumsicht in das Gelände. → Gipfelburg; → Hangburg; → Gratburg; → Spornburg. Ant.: Niederungsburg.
fr　château-fort m **de hauteur**
en　**castle built on a height**; **high-altitude ~**

Höhlenburg f; auch **Grottenburg** f:
Burganlage, die unter Ausnutzung einer natürlichen Höhle bzw. unter überhängendem Felsgestein erbaut wurde. Als **ausgehauene Burg** f wird eine Burg bezeichnet, bei der Räume aus dem Felsen herausgeschlagen sind. → Felsenburg.
fr　château m **troglodytique**; château m **caverne**
en　**castle built in a cave**

49 und 50　Inselburg
　　　　　　Pfalzgrafenstein bei Kaub
　　　　　　im Rhein, Anfang 14. Jh.
　　　　　　Grundriß (Cohausen)
　　　　　　Ansicht (Sutter)

***Inselburg** f:
Burganlage auf einer natürlichen oder künstlichen Insel. Sie ist die besonders gut gegen Angriffe geschützt ist. Beispiel: Burg Chillon auf einer Felseninsel im Genfer See; Burg Hallwil/ Aargau auf zwei Inseln im bewaldeten Sumpfgebiet am Ausfluß des Hallwiler Sees.
→ Seeburg.
– Fig. 49 und 50
　fr　**château-fort** m **sur une île**
　en　**castle built on an island**

Küstenburg f:
Burganlage am Meer. Sie bietet Schutz für das Hinterland. Beispiel: Roquebrune/ Côte d'Azur.
　fr　**château-fort** m **côtier**
　en　**coastal castle**

Niederungsburg f; **Tiefburg** f; auch **Tieflandburg** f; **Flachlandburg** f:
Burganlage in der Ebene. → Inselburg; → Hafenburg; → Küstenburg; → Wasserburg. Ant.: Höhenburg.

fr **château-fort** m **de plaine**
en **castle built in lowland(s)**

Seeburg f:
Inselburg in einem See. Eine Anlage in einem Weiher, einem kleinen See, wird präzis. auch als **Weiherburg** f bezeichnet.

fr **château-fort** m **sur un lac**
en **castle built on an island in a lake**

***Spornburg** f; auch **Zungenburg** f:
Burg auf dem Ausläufer eines Berges, der auf zwei Seiten steil abfällt, so daß die Längsseiten der Anlage auf natürliche Weise geschützt sind. Die kürzere Seite ist oft durch einen tiefen Halsgraben gegen die anschließende Hochebene gesichert. Spornburgen haben häufig keilförmigen bzw. schildförmigen Grundriß. Beispiel: Château Gaillard sur Seine.
→ Spornturm; → Gratburg.
– vgl. Fig. 62

fr **château-fort** m **sur un éperon rocheux**
en **castle built on a (mountain) spur**

Talburg f:
Burganlage in einem Gebirgstal. → Klause.

fr **château-fort** m **de vallée**
en **castle built in a valley**

***Wasserburg** f:
im engeren Sinne von eine Wassergräben umgebene Burganlage; im weiteren Sinne jede Burg, die durch umgebendes Wasser, z. B. einen See, geschützt ist. → Inselburg.
– Fig. 51

fr **château-fort** m **à fossés d'eau; ~ en site aquatique**
en **moated castle**

51 Wasserburg
Tiefburg Lahr, 1218-20 (Hotz)

b) Benennungen der Burg nach ihrem Bauherrn bzw. ihrer Funktion

Adelsburg *f:*
im hohen und späten Mittelalter eine Burg als privater, befestigter Wohnsitz für eine oder mehrere adlige Familien und ihr Gefolge, nicht mehr Zufluchtsort für die Bevölkerung.
→ Allodialburg; → Dynastenburg; → Lehnsburg.

fr **château** *m* **noble**
en **castle**; private castle of a noble family

Allodialburg *f:*
eine Burg, die freies Erbgut (Allodialgut) ihres Besitzers war, also frei von Abgaben. In Frankreich wurden die von jeher freien Allodia des Uradels (**alleux** *m pl* **naturels**) von den frei gewordenen Lehen (**alleux** *m pl* **de concession**) unterschieden. → Lehnsburg;
→ Allod.

fr **château-fort** *m* **allodial**
en **allodial castle**; freehold ~

52 Burgengruppe
Burg Petersberg, Geyersberg und Vigilienberg über Friesach/ Kärnten, Anfang 12. Jh. (Essenwein)

Bischofsburg *f:*
Burg oder Festes Schloß als Residenz eines Bischofs. Beispiel Würzburg (um 1000) und Avignon (1313 ff.).
fr **château-fort** *m* **épiscopal; palais** *m* **épiscopal fortifié**
en **episcopal castle; fortified bishop's palace**

Papstburg *f:*
befestigter Wohnsitz eines Papstes.
fr **palais** *m* **papal fortifié**
en **papal castle**

***Burgengruppe** *f:*
mehrere taktisch und strategisch zusammenwirkende Burgen. Beispiel: die vier Burgen St. Paul, St. Remigius, St. German und St. Pantaleon zum Schutz der Abtei Weißenburg/ Elsaß.
→ Doppelburg; → Zentralburg.
– Fig. 52
fr **groupe** *m* **de châteaux-forts; site** *m* **castral à châteaux multiples**
en **group of castles**

53 Deutschordensburg
Marienburg/Westpreußen. Lageplan (Hotz)

Burgschloß *n:*
vorwiegend zu Repräsentations- und Wohnzwecken errichtete Burg des Spätmittelalters oder der Neuzeit.

fr **château** *m* **résidentiel**
en **fortified palace**

***Deutschordensburg** f:*
Burg des Deutschritterordens. Dieser geistliche Ritterorden war 1198 aus einem Krankenpflegerorden hervorgegangen und gründete besonders in Westpreußen und Livland viele Siedlungen und Städte. Er besaß auch Burgen im Orient und in Spanien. Sitz des Hochmeisters des Ordens war ab 1291 Venedig, ab 1309 die Marienburg, ab 1466 Königsberg und vom 16. Jh. bis zur napoleonischen Zeit Mergentheim/ Württemberg. Um das Jahr 1400 gab es etwa 260 Deutschordensburgen. Die meisten zeigen einen regelmäßigen, rechteckigen Grundriß, wobei die Kernburg aus vier meist dreigeschossigen Flügeln besteht, welche einen Binnenhof umschließen. → Ordensburg; → Dansker; → Karwan; → Parcham; → Remter.
– Fig. 53

fr **château-fort** *m* **de l'Ordre Teutonique**
en **castle of the Teutonic Order**

Doppelburg *f:*
zwei taktisch zusammenwirkende Burgen. Beispiel: Burg Hoch- und Niedergundelfingen/ Württemberg. → Burgengruppe.
fr **château** *m* **double; châteaux-forts** *m pl* **jumelés**
en **double castle; twin ~**

Dynastenburg *f:*
der befestigte Sitz eines hochadeligen Landesherrn, bzw. eines Herrschergeschlechts, auch Verwaltungsmittelpunkt. Beispiel: Burg Fleckenstein/ Elsaß.
fr **château-fort** *m* **d'une dynastie; ~ princier**
en **dynastic castle**

Fürstenburg *f:*
Burg eines regierenden Fürsten, auch bedeutender Punkt der Landesverteidigung.
fr **château-fort** *m* **d'un souverain; château** *m* **royal**
en **royal castle**

***Ganerbenburg** *f;* **Sippenburg** *f:*
mehrgliedrige, von mehreren Familien (Ganerben) bewohnte Burg. Die Häuser bzw. Wohntürme der einzelnen Familien sind dabei oft ähnlich wie Reihenhäuser auch äußerlich voneinander abgesetzt. Beispiel: Burg Eltz/ Mosel und Salzburg/ Franken.
– Fig. 55
fr **château-fort** *m* **pluri-familial**
en **castle shared by several families**

Grenzburg *f;* **Grenzkastell** *n:*
mit Verteidigungsanlagen ausgestattetes Gebäude bzw. kleines Kastell, auch ein bewehrter Turm zum Schutz einer Landesgrenze. → Klause; → Zollburg; → Grenzwarte.
fr **château** *m* **de frontière; ~ frontalier**
en **border castle**
 als Turm, namentlich an der englisch-schottischen Grenze **pele; ~ tower**

Hofburg *f:*
der Hofhaltung eines Landesherren dienende Residenz, die meist nur noch Spuren der einstigen Verteidigungsanlagen besitzt. Beispiel: die Wiener Hofburg.
fr **résidence** *f* **fortifiée royale; palais** *m* **fortifié princier**
en **royal residence; seat of a royal court**

54 Kreuzritterburg
 Krak des Chevaliers/ Syrien,
 13. Jh. (Essenwein)

***Kreuzritterburg** f; **Kreuzfahrerburg** f:
Burg eines Kreuzritterordens in Syrien, Palästina und auf Rhodos.
– Fig. 54
fr **château-fort** *m* **des croisés**
en **crusader castle**

Lehnsburg f; **Ministerialenburg** f; auch **Feudalburg** f; **Dienstmannenburg** f:
Burg, die einem Angehörigen des Dienstadels (Feudaladel) zu Lehen gegeben war.
fr **château** *m* **féodal**
en **feudal castle**

Ordensburg f:
Burg eines geistlichen oder weltlichen Ordens bzw. eines Ritterordens. → Deutschordensburg.

fr **château-fort** *m* **d'un ordre** (religieux ou chevalresque)
en **castle built by a** (church or lay) **order**

Reichsburg *f:*
Burg im Besitz bzw. unter der Verfügungsgewalt der fränkischen und deutschen Kaiser und Könige. Sie diente der Sicherung neu eroberter und dem Herrschaftsbereich eingefügter Gebiete und dem Schutz von Nachschubwegen und Grenzräumen. Reichsburgen waren manchmal nicht ständig bewohnt. Die Bevölkerung aus der Umgebung aber war für die Verteidigung und wirtschaftliche Unterhaltung der Anlage verantwortlich und hatte im Kriegsfall dort Zufluchtsrecht. → Pfalz.
 fr **château** *m* **impérial**
 en **imperial castle**

Ritterburg *f:*
Burg im Besitz eines Angehörigen des Ritterstandes, d. h. eines adligen Kriegers, der in voller Rüstung zu Pferde in den Kampf zog.
 fr **château-fort** *m* **d'un chevalier**; **habitat** *m* **seigneurial fortifié**
 en **castle** belonging to a knight

Rodungsburg *f:*
kleine Adelsburg in gerodetem Gebiet als Mittelpunkt neuer Siedlungsbereiche bei der Entwicklung adliger Grundherrschaften.
 fr **château-fort** *m* **dans une terre défrichée**
 en **castle** built to defend newly cleared land

Stadtburg *f:*
der inneren Bewehrung und Verteidigung einer Stadt dienende Burg. Sie wurde entweder vom Stadtherrn selbst oder von seinem Statthalter, wohl auch vom Bischof, in Kriegs- und Krisenzeiten bewohnt (Beispiel: das Kapitol im antiken Rom, die Nürnberger Burg und die Burg Marienberg zu Würzburg) oder sie war ein reiner Wehrbau zur Sicherung einer die Stadt gefährdenden Höhe (Beispiel: der Munot von Schaffhausen und die Burg der Reichsstadt Esslingen/ Neckar). → Zitadelle; → Burgstadt (GA 9).
 fr **château-fort** *m* **urbain**; **château** *m* **dans la ville**
 en **urban castle**; **town ~**; **city ~**

Stammburg *f:*
Burg, die seit vielen Generationen im Besitz eines Adelsgeschlechtes ist, welches von ihr seine Herkunft ableitet.
 fr **château-fort** *m* **ancestral**; **château** *m* **de famille**
 en **ancestral castle**

55 Ganerbenburg
Burg Eltz/ Mosel. Ansicht von Nordwesten (Essenwein)

Zentralburg *f:*
Burg, die eine besondere taktische Bedeutung innerhalb einer → Burgengruppe hatte.

fr **château-fort** *m* **central; ~ principal**
en **central castle**

Zollburg *f;* **Mautburg** *f;* auch **Portenburg** *f;* **Pfortenburg** *f:*
burgartige Anlage an einer Landesgrenze, wo Gebühren für die Einfuhr bzw. Ausfuhr von Waren, für die Benutzung von Straßen, Brücken und Wasserwegen erhoben wurden.

fr **poste** *m* **de douane fortifié; péage** *m* **fortifié**
en **fortified toll station; fortified customs post**

 Mautturm *m*
 fr **tour** *f* **de péage**
 en **toll tower**

5. FESTE PLÄTZE – PLACES FORTES – FORTIFIED PLACES

Fester Platz *m; lat.* sedes munita; fortis locus:
mit Wehranlagen ausgerüstetes, verteidigungsfähiges Gebäude, im weiteren Sinne auch befestigtes Gelände oder Ansiedlung.
fr **place** *f* **forte; site** *m* **fortifié**
en **fortified place; stronghold**

― ― ― ― ― ― ― ― ― ― ― ―

Blockhaus *n;* auch **Täber** *m:*
kleiner Blockbau mit Schießscharten nach allen Seiten. → Blockhaus (GA 7).
fr **blockhaus** *m*
en **blockhouse**

Domburg *f:*
befestigte und von burgartigen Wehrbauten geschützte Hauptkirche einer Stadt. Beispiel: Halberstadt. → Wehrkirche.
fr **cathédrale** *f* **fortifiée; cathédrale-forteresse** *f*
en **fortified cathedral**

Feste Mühle *f:*
mit Verteidigungsanlagen ausgestattete Getreide- oder Ölmühle. Beispiel: die Mühle in Dinkelsbühl/ Bayern, die von der Wörnitz angetrieben wurde, welche auch den Wassergraben um die Stadt speiste und somit Element der Stadtbefestigung war.
fr **moulin** *m* **fortifié**
en **fortified mill**

***Feste Stadt** *f;* **befestigte** ~; *lat.* urbs munita:
eine zur Stadt erhobene Siedlung mit Befestigungsrecht. Das Wohngebiet wird von einer oder von mehreren Wehrmauern umschlossen, Gräben, Wälle und Annäherungshindernisse bieten zusätzlichen Schutz. → Stadtbefestigung; → Festungsstadt; → Zitadelle; → Bastide (GA 9)
– Fig. 56
fr **ville** *f* **fortifiée;** ~ **forte**
en **fortified town; fortified city; town fortress**

56 Feste Stadt. Nürnberg (Schedelsche Weltchronik, 1492)

Fester Hof *m;* auch **Herrenhof** *m;* **Gutsburg** *f; lat.* curia fossata:
durch Gräben, Wälle, Palisaden, oft auch durch Wehrmauern befestigter Gutshof mit ausgedehnten Ländereien ohne den Status einer Burg. Feste Höfe konnten sowohl als Flachsiedlung wie auch als Hofhügel- oder Turmhügelanlage erbaut sein. Präzisierende Benennungen der Festen Höfe entstanden in den unterschiedlichen Regionen ihres Vorkommens; so hießen sie z. B. in Westfalen **Gräftenhöfe** *m pl,* im Rheinland **Hofesfesten** *f pl* und in Flandern **umwallede hoeve**. Beispiel: Château-ferme d'Olheim/ Artois, 13. Jh. → Festes Haus.

fr **château-ferme** *m;* **cour** *f* **domaniale fortifiée; ferme** *f* **fortifiée**
en **fortified farm; moated ~; fortified manor house**

Festes Dorf *n:*
durch Mauern, Tore und Türme befestigte ländliche Siedlung.

fr **village** *m* **fortifié**
en **fortified village**
 von Wällen umgeben **burgh; bergh; borough**

57 Kirchenburg
Lienzingen/ Württemberg
(Zeichnung Pflüger)

Festes Haus *n;* **Ansitz** *m; lat.* domus munita; fortis domus:
leicht befestigter Wohnsitz des Adels. Als **Dorfburg** *f* wird ein Adelssitz in einem Dorf bezeichnet, der oft nur aus einem festen Haus oder einem Wohnturm mit beschränkter Abwehrkraft bestand. → Fester Hof; → Burgsäss.
fr maison *f* forte; manoir *m* fortifié; gentilhommière *f* fortifiée
en castellated manor house; strong house

Festes Kloster *n:*
durch Mauern, Türme und Tore verteidigungsfähig gemachte Klosteranlage. Auch Wallfahrtsorte waren bisweilen derart befestigt, z. B. das Katharinenkloster auf Sinai, um 565. Handelt es sich um eine ehemalige Burg, die zu einem Kloster umgewandelt wurde, spricht man auch von **Klosterburg** *f.* → Wehrkirche.
fr couvent *m* fortifié; abbaye *f* fortifiée
en fortified abbey; fortified monastery; fortified convent

Festungsstadt *f:*
von Festungsanlagen geschützte antike oder mittelalterliche Stadt. Beispiel: Thessalonike in Griechenland. → Festungsstadt (GA 7 und GA 9).
fr ville-forteresse *f*
en fortress town

58 Kirchenburg
Tartlau/ Siebenbürgen
mit Vorburg und Barbakane (Hotz)

***Kirchenburg** f; auch **umwehrte Kirche** f; **Burgkirche** f:
von einer Ringmauer umgebene Kirche, meist verbunden mit einem Friedhof. Viele Kirchenburgen waren so ausgelegt, daß die flüchtende bäuerliche Bevölkerung mit ihrer Habe und ihrem Vieh aufgenommen werden konnten. An der Innenseite der Mauer befanden sich dann Speicherbauten für Getreide etc.(→ Gaden), man spricht deshalb auch von **Gadenburg** f. Erste Kirchenburgen entstanden zur Zeit Justinians an den Grenzen des oströmischen Reiches. Noch im 15. Jh. wurden Kirchenburgen erneuert oder neu angelegt und auch im 17. Jh. noch zur Verteidigung genutzt. Als **Kirchenkastell** n wird ein Refugium mit Kirche bezeichnet, vorwiegend im Alpenraum. → Wehrkirche; → Wehrkirchhof.
– Fig. 57 und 58

fr **église-forteresse** f; **église** f **(à enceinte) fortifiée**
en **fortified church**

59 Klause
Mühlbacher Klause (Zeichnung Pflüger nach Ansicht des 17. Jh. aus Weingartner)

***Klause** f; **Sperrburg** f; auch **Straßensperrburg** f:
Wehrturm oder wehrhaftes Haus an oder in einer Talenge oder Schlucht zur Überwachung von Verbindungsstraßen; oft nahe der Landesgrenze gelegen.
– Fig. 59

fr **châtelet** *m*
en defensive post to guard approach roads

***Pfalz** f; **Kaiserpfalz** f; **Königspfalz** f; auch **Reichshof** m; **Königshof** m; **Gauburg** f; *lat.* palatium; curia regis (seit spätkarolingischer Zeit):
aus der Königshalle entstandene, zunächst unbefestigte, später befestigte Residenz des Kaisers, eines Königs oder auch eines Bischofs, mit Palas und Pfalzkirche, auch Sitz für die Verwaltung und für die Truppe (Beispiel: Wimpfen/ Neckar, Eger, Nürnberg). Als **Herzogspfalz** f wurde der entsprechende Stützpunkt eines Landesherren bezeichnet. Eine auf dem Boden eines Klosters errichtete Pfalz hieß **Klosterpfalz** f (z. B. St. Denis und Regensburg).
→ Pfalzstadt (GA 9).
– Fig. 60

fr **palais** *m* **impérial (fortifié); place** *f* **forte impériale**
en **fortified imperial palace; fortified royal residence**

60 Pfalz
Kaiserpfalz Ingelheim/ Rhein (Hotz)

Schloß *n:*
im Mittelalter Bezeichnung für eine Burg, ab dem Spätmittelalter ein repräsentativer, nur noch schwach oder auch gar nicht mehr befestigter herrschaftlicher Wohnsitz.
fr **château** *m*
en **castle; palace**

> **Alkazar** *m; span.* alcázar:
> in Spanien ein bewehrter Palast, der oft andere Befestigungsanlagen beherrscht.
> *fr* **alcazar** *m*
> *en* **alcazar**

Siedlung *f,* **befestigte**:
von Schutzwällen mit Palisaden und von Gräben umgebene Siedlerstellen, manchmal in Verbindung mit einer → Motte. → Festes Dorf.
fr **habitat** *m* **fortifié**
en **fortified settlement**

61 Wehrkirche
Kathedrale von Avila/ Spanien, 12./ 13. Jh.
(Conant)

***Wehrkirche** f; **befestigte Kirche** f:
Kirchenbau, der mit Verteidigungsanlagen wie Schießscharten und einem Wehrgang ausgestattet ist. Manchmal war über dem Chor ein Wehrgeschoß ausgebaut und der Kirchturm besaß eine Wehrplatte. Im Unterschied zur Kirchenburg besitzt die Anlage jedoch meist keine Ringmauer. → Kirchenburg.
– Fig. 61

fr **église** f **fortifiée**
en **fortified church**

Wehrkirchhof m; **Fester Friedhof** m; auch **Friedhofsburg** f; **Kirchhofsburg** f:
von einer Wehrmauer umgebener Friedhof. → Kirchenburg.

fr **aître** m **fortifié**; **cimetière** m **fortifié**
en **fortified churchyard; fortified cemetery**

Zitadelle f:
selbständiger, eine Stadt oder eine große Siedlung beherrschender Wehrbau mit eigener Ringmauer. Beispiel: Carcassonne. → Zitadelle (GA 7); → Zitadellstadt (GA 9).

fr **citadelle** f
en **citadel**

62 Château Gaillard sur Seine,
 Ende 12. Jh.(Viollet-le-Duc)

63 Mittelalterliche Burganlage
(Zeichnung Meyer)

A	Kernburg (S. 85) - cœur - cor		
B	Vorburg (S. 89) - avant-cour - outer bailey		
1	Burgweg (S. 81) - chemin d'accès / access road	23	Maschikulis (S. 86) - mâchicoulis - machicolation
2	Gebück (S. 35) - broussailles - brushwood	24	Eckturm (S. 144) - tour sur l'angle - corner tower
3	palisadierter Wall (S. 40) - rempart palissadé - palisaded rampart	25	Mauer mit Hurde (S. 84) - mur avec hourd - wall with hoarding
4	Burggraben (S. 79) - fossé - ditch	26	Strebepfeiler - contrefort - buttress pier
5	Zugbrücke (S. 98) - pont-levis - drawbridge	27	Zinnenläden (S. 131) mantelets de créneau - crenel-shutters
6	Burgtor (S. 81) - porte - gate / Außentor (S. 132) - avant-porte - exterior gate	28	gedeckter Wehrgang (S. 90) - chemin de ronde couvert - covered al(l)ure
7	Flankierungsturm (S. 144) - tour de flanquement - flanking tower	29	Gesindehaus (S. 82) - habitation des domestiques - servants' quarters
8	Zwingermauer (S. 116) - première enceinte - outer enceinte	30	Gaden (S. 82) - grenier - granary
9	offener Wehrgang (S. 91) - chemin de ronde découvert - open al(l)ure	31	Backhaus (S. 91) - boulangerie - bakehouse
10	Pechnase (S. 87) - bretèche - brattice	32	Zisterne (S. 92) - citerne - cistern
11	Torturm (S. 149) - tour-porte - gate tower	33	Burgkapelle (S. 80) - chapelle - chapel
12	Mauer mit Sturmpfählen (S. 156) - mur avec fraises - wall with storm-poles	34	Mushaus (S. 92) cuisine - kitchen
13	Fluchtpforte (S. 134) - poterne de secours - escape hatch	35	Palas (S. 86) - palais - residential apartments
14	unterirdischer Gang (S. 104) - passage souterrain - underground passage	36	Rittersaal (S. 87) - salle des chevaliers - (great) hall
15	Herberge (S. 83) - auberge - guest-quarters	37	Grede (S. 83) - perron - perron
16	äußerer Burghof (S. 80) - basse-cour - outer bailey	38	innerer Burghof (S. 80) - haute cour - inner bailey
17	Wirtschaftsgebäude (S. 91) und Stallungen (S. 92) - communs et étables - service buildings and stables	39	Ziehbrunnen (S. 78) - puits à treuil - draw-well
		40	Bergfried (S. 76) - tour maîtresse - keep
18	Roßwette - gué aux chevaux - horsepond	41	Hocheingang (S. 152) mit Leiter - porte haute et échelle - elevated entrance and ladder
19	Burggarten (S. 78) - jardin - garden	42	Ecktürmchen (S. 144) - tourelle sur l'angle - corner turret
20	Abschnittsgraben (S. 103) - fossé d'un secteur - sector ditch	43	Wehrplatte (S. 153) - plateforme de tir - firing platform
21	Innentor (S. 135) - porte intérieure - interior gate	44	Zeughaus (S. 92) und Rüstkammer (S. 88) - arsenal et armurerie - arsenal and armoury
22	Ringmauer (S. 112) - enceinte principale - enclosing wall	45	Wohnbau - bâtiment d'habitation - lodging house
		46	Aborterker (S. 76) - latrine (en encorbellement) - latrine (projection)
		47	Zwinger (S. 93) - lice - bailey
		48	Mauerturm (S. 146) - tour d'enceinte - mural tower

75

6. TEILE UND MERKMALE DER WEHRBAUTEN
ELEMENTS ET CARACTERISTIQUES DES CONSTRUCTIONS MILITAIRES
PARTS AND CHARACTERISTICS OF MILITARY BUILDINGS

6.1 GEBÄUDE UND ANLAGEN DER BURG [1] – BATIMENTS DU CHÂTEAU-FORT – CASTLE BUILDINGS

Abtritt *m;* **Abort** *m;* veraltet **Haymlichkeit** *f:*
bei Burgen meist eine mannshohe, auf Konsolen erkerartig vorkragende Latrinenanlage über dem Graben oder über abgelegenem Gelände (→ Aborterker), manchmal auch ein schräg durch die Mauer geführter Schacht. → Dansker.

fr **latrine** *f*
en **latrine**

 *****Aborterker** *m;* auch **Privaterker** *m*
 – Fig. 63, Nr. 46
 fr **latrine** *f* (en encorbellement)
 en **latrine** (projection)

*****Bergfried** *m;* auch **Berchfrit** *m;* **Bergfrit** *m;* **Burgfried** *m;* veraltet **Großer Turm** *m:*
in der Regel unbewohnter Hauptwehrturm der Burg mit sehr dicken Mauern, meist freistehend an höchster Stelle im Burghof oder in der Nähe besonders gefährdeter Teile der Anlage. Er ist Beobachtungs- und Verteidigungsturm und dient als letzter Rückzugsort für die Burgbesatzung. Der Grundriß ist meist rund oder quadratisch, aber auch polygonal, dann oft achteckig. Manchmal ist der Bergfried durch einen → Mantel geschützt und besitzt eine Verstärkung des Mauerfußes (→ Sporn). Durch einen starken Rücksprung des Mauerwerks im oberen Teil des Turmes entsteht bei manchen Bergfrieden eine zusätzliche Wehrgalerie (→ Herrenwehre); die entstandene Turmform bezeichnet man als *****Butterfaßturm** *m* (Fig. 68). Der Eingang des Bergfrieds liegt sehr hoch, die einzelnen Geschosse sind durch Leitern, Blocktreppen oder Mauertreppen miteinander verbunden. Im unteren Teil befindet sich oft das Burgverlies, in den oberen Geschossen liegt die Wächterstube. Eine Wehrplatte mit Zinnenkranz bildet den oberen Abschluß des Turmes, vielfach mit einem Abwurfdach bedeckt. Im späten Mittelalter wurde die Wehrplatte vorgekragt und erhielt oft Ecktürme.

[1] Ergänzende Termini in den Kapiteln Brücken, Gräben, Mauern, Tore und Türme.

64 Bergfried (Piper)

1 Verlies - oubliette – oubliette
2 Hocheingang - porte haute
 elevated entrance
3 Lichtschlitz - jour en archère
 lighting slit
4 Wächterstube - corps de garde
 guard-room
5 Wehrplatte - plateforme de tir
 firing platform
6 Abwurfdach - toit démontable
 removable roof

Die ersten Bergfriede in Deutschland entstanden im 11. Jh. im thüringisch-sächsischen Raum. → Donjon.
– Fig. 63, Nr. 40, Fig. 64 und Fig. 66-67

fr **tour *f* maîtresse**
en **keep; donjon; keep-tower; tower-keep; great tower**

Doppelbergfried *m:*
zwei eng nebeneinanderstehende (Beispiel: Burg Hohandlau/ Elsaß) bzw. durch eine Mauer miteinander gekoppelte Bergfriede (Beispiel: Burg Greifenstein/ Westerwald).

fr **double tour *f* maîtresse**
en **double keep**

Brunnen *m:*
Anlage zur Gewinnung von Grundwasser zur Versorgung von Mensch und Tier in der Burg; ein tiefer, bis auf wasserführende Erd- oder Gesteinsschichten hinunterreichender, meist gemauerter oder in den Fels gehauener Schacht, manchmal mit Treppen und Seitenausgängen. → Zisterne.

fr **puits *m***
en **well**

65 Ziehbrunnen
(Caboga)

Brunnen

Brunnenschacht *m*
fr **puits** *m*
en **well-shaft**

*****Ziehbrunnen** *m; lat.* puteus:
Brunnen, bei dem das Wasser mit einem an einer Kette oder einem Seil befestigten Eimer geschöpft wird. Kette oder Seil laufen über einen von Hand gedrehten Wellbaum bzw. über Rollen. Bei großer Tiefe des Brunnenschachts wird die Schöpfvorrichtung auch durch Treträder bewegt oder mit einem Göpelwerk von einem Zugtier betrieben. In der Schweiz wird ein Ziehbrunnen als **Sod** *m* bezeichnet.
– Fig. 65

fr **puits** *m* **à treuil;** ~ **à poulie;** ~ **à levier;** ~ **à bras**
en **draw-well**

*****Burggarten** *m:*
Nutzgarten in der Burg.
– Fig. 63, Nr.19

fr **jardin** *m* **d'un château-fort**
en **castle garden**

66 und 67 Bergfried
Steinsberg/ Kraichgau
Mitte 13. Jh.; Schnitt und Grundriß
des Erdgeschosses (Binding)

68 Butterfaßturm
(Cohausen)

***Burggraben** *m:*
eine Burg umgebender, manchmal auch innerhalb der Anlage ausgehobener Graben, der gegen die Annäherung des Feindes schützt. → Graben.
– Fig. 63, Nr. 4

fr **fossé** *m* **d'un château-fort**
en **ditch around a castle**

***Burghof** *m;* im späten Mittelalter **Ballei** *f:*
von Bauten weitgehend frei gehaltener Hof in der Burg. Er diente als Versammlungsort und zum Empfang von Gästen. In Friedenszeiten wurden hier manchmal auch Turniere und Reiterspiele ausgetragen. → Turnierhof.
– Fig. 63, Nr. 38

fr **cour** *f* **d'un château-fort**
en **bailey; ward; castle courtyard**

Burghof

***Burghof** *m,* **äußerer; Vorhof** *m;* auch **unterer Burghof** *m;* **Niederhof** *m;* **Außenhof** *m:*
der Hof in der →Vorburg, oft mit Wirtschaftsgebäuden.
– Fig. 63, Nr. 18
fr **basse-cour** *f;* **avant-cour** *f*
en **outer bailey; lower ward; base-court**

***Burghof** *m,* **innerer; Innenhof** *m;* auch **oberer Burghof** *m:*
der Hof der → Kernburg.
– Fig. 63, Nr. 38
fr **haute-cour** *f;* **cour** *f* **principale; arrière-cour** *f;* **cour** *f* **d'honneur**
en **inner bailey; inner ward; inner courtyard**

Burghügel *m;* **Burgberg** *m:*
Anhöhe, auf der eine Burg errichtet ist.
fr **colline** *f* **d'un château-fort; ~ fortifiée**
en **castle hill**

***Burgkapelle** *f; lat.* capella castellana:
kleiner Sakralbau in der Burg, auch Andachtsraum in einem der Burggebäude, z. B. im Palas oder im Torhaus (**Torkapelle** *f*), oft eine → Doppelkapelle
– Fig. 63, Nr. 32
fr **chapelle** *f* **castrale**
en **castle chapel**

***Doppelkapelle** *f:*
Kapelle mit zwei Geschossen, deren jedes einen eigenen Eingang und einen eigenen Altar hat. Der Andachtsraum im Obergeschoß *(lat.* capella privata) war für den Feudalherrn und seine Familie bestimmt, in der sogenannten **Leutekapelle** *f (lat.* capella publica) im Erdgeschoß versammelten sich die übrigen Bewohner. Die Kapellen waren durch eine Deckenöffnung miteinander verbunden.
– Fig. 69
fr **chapelle** *f* **à deux étages**
en **double chapel**

69　Doppelkapelle
　　Eger, Pfalz, Ende 12. Jh., Längsschnitt (Piper)

***Burgmauer** *f:*
Wehrmauer um eine Burg. → Ringmauer; → Zwingermauer.
– vgl. Fig. 63, Nr. 8 und 22
fr　**enceinte *f* castrale; mur *m* d'un château-fort**
en　**castle wall**

***Burgtor** *n:*
der befestigte Zugang zu einer Burg, oft durch Türme gesichert bzw. mit einem Turm überbaut und nur über eine Zugbrücke zugänglich. → Außentor; → Innentor; → Fallgattertor; → Torbau.
– Fig. 63, Nr. 6
– Fig. 141
fr　**porte *f* d'un château-fort; ~ castrale**
en　**castle gate; ~ gateway**

***Burgweg** *m:*
auf das Burgtor hinführender Weg. So lange man Schilde trug, wurde er nach Möglichkeit von rechts nach links an der Mauer entlanggeführt, damit die ungeschützte rechte Seite des Angreifers wirkungsvoll bekämpft werden konnte. → Schildseite; → Schwertseite.
– Fig. 63, Nr.1
fr　**chemin *m* d'accès (au château-fort)**
en　**access road (to a castle)**

***Dansker** *m;* auch **Danziger** *m;* **Danzke(r)** *m:*
Abortanlage bei Deutschordensburgen; ein turmähnliches Gebäude außerhalb der Burg, meist an einem fließenden Gewässer erbaut und über einen auf Bogenstellungen ruhenden, überdachten Gang zugänglich. → Aborterker.
– Fig. 70
fr **latrine** *f*
en **latrine**

Dienstmannenhaus *n;* **Burgleutehaus** *n:*
Gebäude mit den Unterkünften der Burgmannen.
fr **logis** *m* **de la garnison**
en **castle staff's lodging**

Dormitorium *n:*
Schlafraum bzw. Schlafgebäude in Deutschordensburgen.
fr **dortoir** *m*
en **dormitory**

Dürnitz *m;* auch **Dirnitz** *m;* **Dornitz** *m;* **Dörntze** *m;* **Jürnitz** *m:*
heizbarer Aufenthaltsraum in der Burg, meist im Untergeschoß des Palas. Er diente z. B. als Speisesaal und Versammlungsraum. → Kemenate.
fr **chauffoir** *m;* **salle** *f* **chauffable**
en **warming room; heated ~**

Gaden *m;* auch **Gadem** *m:*
einräumiges Gebäude für landwirtschaftliche Zwecke, Speicherbau. → Wehrspeicher.
fr **grenier** *m*
en **granary**

Gesindehaus *n:*
die Unterkunft für die Bediensteten.
fr **habitation** *f* **des domestiques; logement** *m* **des domestiques**
en **servants' quarters; domestic staff's quarters**

70 Dansker
Marienwerder/ Westpreußen (Piper)

Gesindehaus

Mägedhaus *n:*
Wohngebäude für die weiblichen Bediensteten.

fr **habitation** *f* **des servantes; logement** *m* **des servantes**
en **maidservants' quarters**

***Grede** *f:*
eine aus wenigen Stufen bestehende Außentreppe zum Eingang des Palas.
– Fig. 63, Nr. 37

fr **perron** *m*
en **perron; entrance steps**

Herberge *f:*
Unterkunft für den vorübergehenden Aufenthalt von Gästen.

fr **auberge** *f;* **tournebride** *m*
en **guest quarters;** ~ **lodging**

***Hurde** *f;* **Hurdengalerie** *f;* auch **Hurdenblende** *f;* **Hurdizie** *f;* veraltet **Letze** *f* (2):
auf Tragbalken, Kragsteinen oder Konsolen ruhender, hölzerner Umgang auf Mauern und an Wehrtürmen, nach außen, manchmal auch nach außen und innen vorkragend, von dem aus der Feind beschossen und beworfen werden konnte. In Friedenszeiten konnten die Hurden abgebaut und, zum raschen Aufbau bereit, in der Nähe ihres Anbringungsortes gelagert werden. Da die hölzernen Hurden besonders brandgefährdet waren, wurden sie im 14. Jh. durch Konstruktionen in Stein ersetzt. → Wehrgang; → Maschikulis.
– Fig. 71, Fig. 63, Nr. 25
– vgl. Fig. 113

fr **hourd** *m;* **hourdage** *m*
en **hoarding; hourd**

> ***Doppelhurde** *f:*
> zweigeschossige Hurde.
> – Fig. 72
>
> *fr* **hourd** *m* **double; double ~; ~ à deux étages**
> *en* **double hoarding**
>
> **Konsole** *f:*
> vorkragendes, tragendes, oft profiliertes Bauglied. → Kragstein.
>
> *fr* **console** *f*
> unter einer Hurdengalerie präzis. **~ de hourdage**
> *en* **console**

Kaplanei *f:*
die Wohnung des Geistlichen der Burg, des Burgkaplans.

fr **habitation** *f* **du chapelain**
en **chaplain's dwelling**

Kemenate *f; lat.* **caminata camera:**
durch einen Kamin, später auch durch einen Ofen beheizbarer Wohn- und Arbeitsraum, von manchen Autoren auch als Schlaf- und Frauengemach definiert. Als vorzugsweise für Frauen bestimmter Raum werden auch die Benennungen **Phiesel** *m* und **Phieselgaden** *m* verwendet. → Stube.

fr **chauffoir** *m*
en **room with a fire-place**

71 Hurde
 (Zeichnung Caboga)

72 Doppelhurde
 (Cassi-Ramelli)

***Kernburg** *f;* **Hauptburg** *f;* auch **innere Burg** *f;* **Hinterburg** *f:*
der innerste, am stärksten bewehrte Teil einer größeren Burganlage mit dem Bergfried. Bei einer Wasserburg ist die Kernburg oft höherliegend, man spricht dann auch von **Hochburg** *f.*
→ Vorburg; → Innenhof.
– Fig. 63, A
– Fig. 78, Nr. 1

fr **cœur** *m* **d'un château-fort**
en **core of a castle; heart of a castle**

Krankenstube *f;* **Siechenstube** *f;* in der Deutschordensburg **Firmarie** *f:*
der Raum für die Kranken und Alten.

fr **infirmerie** *f*
en **infirmary**

73 Maschikulis (Brutails)

74 Pechnase (Ducrey)

75 Pechnase (Piper)

***Maschikulis** *m pl;* **Pechnasenkranz** *m;* auch **Pechnasengesims** *n;* **Fallschirme** *m pl;* **Gußlochreihe** *f:*
auf Kragsteinen, Konsolen oder Bogen ruhende, gemauerte Blende an Mauern und Türmen mit Gußlöchern im Boden. Von hier aus konnte der anstürmende Feind am Mauerfuß bekämpft werden. Machikulis lösten die hölzernen Hurden ab. → Pechnase.
– Fig. 73; Fig. 63, Nr. 23

fr **mâchicoulis** *m;* **cordon** *m* **de ~**
 unter dem Kranzgesims liegend **~ sous couronnement**
 ohne Öffnungen im Boden **faux–mâchicoulis** *m;* **mâchicoulis** *m* **décoratif**
en **machicolation; machicoulis**

***Palas** *m; lat.* palatium:
das Hauptwohngebäude der Burg, oft ein zweigeschossiger Bau mit dem Dürnitz im Erdgeschoß und dem Rittersaal im Obergeschoß. Fassade und Innenausbau des Palas waren vielfach dekorativ gestaltet.
– Fig. 76
– Fig. 63, Nr. 35

fr **palais** *m;* **logis** *m* **seigneurial d'un château-fort**
en **residential apartments of a castle; state rooms of a castle**

76 Palas
Wartburg, Ansicht des Palas vor der Erneuerung (Hotz)

***Pechnase** *f;* **Gußerker** *m;* **Wurferker** *m;* auch **Bretesche** *f:*
gemauerter oder hölzerner erkerartiger Vorbau an einem Gebäude oder einer Wehrmauer, häufig über dem Tor, nach unten offen oder mit einer großen Öffnung im Boden, durch die der Angreifer mit Steinen beworfen und mit heißem Öl und Pech begossen werden konnte. Ein Spähloch ermöglichte die Beobachtung des Feindes. Pechnasen wurden im Westen erst von den Kreuzfahrern eingeführt. In Anspielung auf die Konstruktion dieser Vorbauten spricht man auch von **Überzimmer** *n.* → Maschikulis.
– Fig. 74 und 75
– Fig. 63, Nr. 10
fr **bretèche** *f*
en **brattice; bretèche; box-machicoulis**

Remter *m:*
Speise- und Versammlungsraum der Deutschordensburgen.
fr **réfectoire** *m*
en **refectory**

Rittersaal *m;* auch **Palassaal** *m;* **Halle** *f:*
der größte Raum im Palas, in dem Versammlungen, Empfänge, Gerichtsverhandlungen, Musterungen, Gastmahle etc. stattfanden.
fr **salle** *f* **des chevaliers; ~ des seigneurs; grande ~; ~ d'honneur; aula** *f*
en **(great) hall**

77 Schießerker
(Zeichnung Caboga)

Rüstkammer *f:*
Raum zur Aufbewahrung für Waffen und Kriegsgerät. → Zeughaus.

fr armurerie *f*
en armoury; armory

***Schießerker** *m;* **Schußerker** *m;* **Wehrerker** *m;* auch **Ausschuß** *m:*
gemauerter oder hölzerner Vorbau an der Wehrmauer mit Schießscharten, häufig auch mit Senkscharten. → Pechnase.
– Fig. 77

fr échauguette *f*
en bartizan; bartisan; echauguette

Stube *f:*
durch einen Ofen heizbares Gemach. → Kemenate.

fr chambre *f* à poêle
en room with a stove

Turnierhof *m;* **Turnierplatz** *m:*
Gelände, auf dem ritterliche Kampfspiele abgehalten wurden.

fr lice *f* du tournoi; champ *m* clos
en tilt-yard; jousting field; tilting field

***Verlies** *n:*
Bezeichnung für einen kellerartigen, oft unterirdischen Raum, auch für das Gefängnis der Burg (**Burgverlies** *n*). Meist handelt es sich um einen im unteren Teil des Bergfrieds liegenden Raum, der durch einen Mauerschlitz belüftet und vielfach nur durch eine im Gewölbescheitel liegende Öffnung, das sogenannte **Angstloch** *n,* zugänglich war.
– Fig. 64, Nr. 1

fr oubliette *f;* basse-fosse *f;* cachot *m;* prison *m*
en oubliette; dungeon; underground prison

78 Kernburg und Vorburg
Château Gaillard sur Seine (Anderson)

1 Kernburg - cœur - core
2 Vorburg - avant cour - outer bailey
3 Vorwerk - ouvrage avancé
 advanced work

***Vorburg** f; auch **äußere Burg** f; **untere Burg** f:
der vorwärts und seitlich von Ringmauer und Graben umschlossene, der → Kernburg vorgelagerte, durch Abschnittsgraben, Abschnittsmauer und Tor von ihr getrennte äußere Bereich einer mehrgliedigen Burganlage. Hier befinden sich oft die Wirtschaftsgebäude. Sind bei einer langgestreckten Anlage mehrere Vorburgen ausgebildet, kann man **innere Vorburg** f bzw. **Mittelburg** f und **äußere Vorburg** f unterscheiden. Bei einer Wasserburg wird die tiefer liegende Vorburg auch als **Niederburg** f bezeichnet. → Vorhof; → Abschnittsburg.
– Fig. 78, Nr. 2

fr avant-cour f; baile f; secteur m avancé (d'un château-fort)
en outer bailey; outer section (of a castle)

Niederburg f
fr château m bas
en lower section (of a castle)

***Vorwerk** n:
eine selbständig verteidigungsfähige Anlage vor einer Burg oder Stadtbefestigung, vorzugsweise zur Sicherung des Tores. → Brückenkopf; → Barbakane. → Werk (GA 7).
– Fig. 78, Nr. 3

fr ouvrage m avancé; ~ extérieur; défense f avancée
en **advanced work; forework**

79 Wehrgang
offener Wehrgang und Mauertürme
(Châtelain)

***Wehrgang** *m;* auch **Umlauf** *m;* **Letze** *f* (1); **Rondengang** *m;* **Mordgang** *m:*
ein Gang auf der Burg- oder Stadtmauer hinter einer gezinnelten Brustwehr mit Schießscharten oder als Holzkonstruktion vor die Mauer oder Burggebäude vorkragend (→ Hurde). Wehrgänge sind offen oder überdacht und dienen zur Bewachung und Feindbeobachtung, zur Verteidigung, zur Verlegung der Mannschaften sowie zum Transport von Waffen und Munition. Sind Türme in den Mauerumzug eingefügt, so wird der Wehrgang durch sie hindurchgeführt. Manchmal sichert eine kleine Zugbrücke vor dem Eingang des Turmes den Zugang und ermöglicht die Abschnittsbildung bzw. die Nutzung des Turmes als Reduit. Gelegentlich wurden zwei oder drei Wehrgänge übereinander angelegt (Beispiel: Klosterburg Großkomburg/ Württemberg mit 3 Wehrgängen). → Rondengang (GA 7).
– Fig. 79 und 80

fr **chemin** *m* **de ronde**
en **al(l)ure; chemin de ronde; wall-walk**

 ***Wehrgang** *m,* **gedeckter**
 – Fig. 80
 – Fig. 63, Nr. 28

 fr **chemin** *m* **de ronde couvert**
 en **covered al(l)ure; roofed-over ~**

80 gedeckter und offener Wehrgang
 (Orlandos)

Wehrgang

> ***Wehrgang *m*, offener**
> – Fig. 79 und 80
> – Fig. 63, Nr. 9
> *fr* chemin *m* de ronde découvert; ~ (à ciel) ouvert
> *en* open al(l)ure; unroofed ~

Wehrspeicher *m:*
mit Verteidigungsanlagen versehener → Gaden.
fr grenier *m* fortifié
en fortified granary

Wirtschaftsgebäude *n;* **Ökonomiebau** *m:*
Gebäude, in dem sich Einrichtungen zur Versorgung der Burgbewohner befinden, auch Sammelbegriff für Werkstätten, Speicherbauten, Stallungen etc. Die Wirtschaftsgebäude liegen oft in der Vorburg.
fr communs *m pl;* dépendance *f*
en service building; ~ quarter

> **Backhaus** *n*
> *fr* boulangerie *f*
> *en* bakehouse; bakery

Wirtschaftsgebäude

Kornkasten *m;* **Kornspeicher** *m;* auch **Schütthaus** *n;* **Schüttkasten** *m:*
meist mehrstöckiges Gebäude mit vielen Öffnungen zur trockenen Lagerung von Getreide. → Gaden.
fr **magasin** *m* **à blé**
en **grainstore**; **granary**

Mushaus *n:*
das Küchengebäude einer größeren Burganlage.
fr **cuisine** *f*
en **kitchen**

Stallungen *m pl*
fr **étables** *f pl*
 für Pferde **écuries** *f pl*
en **stables**

Vorratsgebäude *n*
fr **magasin** *m*
en **storehouse**

Zeughaus *n;* **Arsenal** *n;* in Deutschordensburgen **Karwan** *m:*
Gebäude zur Aufbewahrung von Waffen und Kriegsgerät, manchmal zugleich Waffenschmiede. → Armamentarium; → Rüstkammer.
fr **arsenal** *m;* **dépot** *m* **d'armes**; **magasin** *m* **d'armes**
en **arsenal**

***Zisterne** *f:*
gemauertes, meist unterirdisches Sammelbecken für Regenwasser, manchmal mit einem Überlauf in einen Brunnenschacht.
– Fig. 81 und 82
fr **citerne** *f*
en **cistern**; **water tank**

81 und 82 Zisterne
 (Villena)

Zisterne

Überlauf m
fr déversoir m
en overflow

Wasserzulauf m
fr affluence f d'eau
en water inlet

***Zwinger** m; **Zwingel** m; auch **Zwenger** m; **Zwingolf** m; **Zwingelhof** m; bei Deutschordensburgen **Parcham** m; lat. cingulum; antemurale; ballium:
Gelände zwischen Ringmauer und Zwingermauer, in dem eingedrungene Feinde aufgehalten werden sollten. Durch Anlage eines Zwingers wurde das Heranführen von Stoßzeug und Belagerungstürmen an die Ringmauer und damit die Erstürmung der Anlage wesentlich erschwert. In Friedenszeiten diente der Zwinger oft als Garten oder als Auslauf für Tiere.
– Fig. 63, Nr. 47

fr **lice** f; **baile** m; **baille** m
en **bailey**; **outer ward**; **outer court**; **bayle**

6.2 BRÜCKEN [1] – PONTS – BRIDGES

Brücke f:
Konstruktion aus Holz oder Stein zur Überleitung über einen Graben, einen Wasserlauf oder eine Schlucht etc.; bei Burgen und Stadtbefestigungen oft wehrhaft ausgebildet.

fr **pont** m
en **bridge**

Brückenkonstruktionen und Brückenarten – Constructions et types d'un pont – Bridge constructions and bridge types

Brücke f, **befestigte**; veraltet **Feste** ~; lat. pons munitus:
mit Verteidigungsanlagen ausgestattete Brücke. → Barbakane; → Brückenkopf.

fr **pont** m **fortifié**
en **fortified bridge**

Brücke f, **bewegliche** (1):
Brücke mit festem Unterbau und beweglichem Überbau, z. B. Zugbrücke und Schwippbrücke. → Bewegliche Brücke (2); → feste Brücke.

fr **pont** m **mobile**
en **movable bridge**

Brücke f, **bewegliche** (2):
Brücke, die beliebig versetzt werden kann, z. B. die schwimmende Brücke. → Bewegliche Brücke (1); → feste Brücke.

fr **pont** m **provisoire**; ~ **transportable**
en **temporary bridge**; **transportable** ~

***Brücke** f, **feste**; auch **stehende** ~:
Brücke mit feststehendem Unter- und Überbau. → Bewegliche Brücke (1).
– vgl. Fig. 83

fr **pont** m **dormant**
en **permanent bridge**; **fixed** ~

[1] Es werden nur die für diesen Band relevanten Begriffe genannt. Im Band 9 ist das Thema Brücke ausführlich abgehandelt.

83 Brücke
Regensburg, Donaubrücke (Bodenehr, um 1720)

Brücke *f,* **schwimmende:**
von Booten oder Schwimmkörpern (Pontons etc.) getragener, jederzeit verlegbarer Übergang. → Bewegliche Brücke (2).
fr **pont** *m* **flottant**
en **floating bridge**

Hauptbrücke *f:*
bei mehreren hintereinander angeordneten Brücken die unmittelbar vor dem Burg– oder Stadttor liegende Brücke bzw. die am stärksten ausgebaute Brücke. → Vorbrücke.
fr **pont** *m* **principal**
en **main bridge**

Holzbrücke *f:*
Brücke, die entweder ganz in Zimmermannstechnik erstellt ist oder aber nur in ihrem Überbau, während der Unterbau gemauert ist.
fr **pont** *m* **de bois**
en **wooden bridge**

84 Rollbrücke
(Giorgio Martini, um 1480)

Kriegsbrücke f:
behelfsmäßig konstruierte Brücke für die kämpfende Truppe.

fr **pont** m **militaire**
en **military bridge; campaign bridge**

*****Rollbrücke** f;* auch **Schiebebrücke** f:
Brücke, deren Brückenbahn durch einen Zahnrad– oder Rollenmechanismus vorgeschoben oder, die Verbindung unterbrechend, zurückgezogen werden kann.
– Fig. 84

fr **pont** m **roulant; ~ sur rouleaux**
en **rolling bridge**

*****Schwippbrücke** f; **Wippbrücke** f;* auch **Klappbrücke** f; **Kippbrücke** f:
Brückenkonstruktion, bei der die Brückenplatte um eine Mittelachse hochgeklappt werden kann. Der vordere Teil der Brückenplatte, welcher in waagerechter Lage den Graben etc. überspannt, sichert in senkrechter Stellung den Torverschluß, zu seiner Aufnahme sind zu beiden Seiten des Tores Falze im Mauerwerk ausgespart. Der hintere Teil der Brückenplatte wird in den Brückenkeller abgesenkt. → Zugbrücke.
– Fig. 85

fr **pont** m **basculant; pont-levis** m **à bascule en-dessous**
en **bascule bridge**

85　Schwippbrücke
(Piper)

Steg *m;* präzis. **Brückensteg** *m:*
ein Brett, das als Übergang dient, auch eine aus mehreren verzimmerten Brettern bestehende kleine Brücke für Fußgänger.
fr **passerelle** *f*
en **footbridge; plank bridge**

> **Steg** *m,* **beweglicher;** auch **Abwurfsteg** *m:*
> Steg, der im Notfall rasch entfernt werden kann. Er bildete z. B. eine Verbindung zwischen dem Wehrgang und dem Hocheingang in den Bergfried.
> *fr* **passerelle** *f* **volante (escamotable)**
> *en* **removable footbridge**

Steinbrücke *f:*
aus Natur- oder Kunststeinen gemauerte Brücke.
fr **pont** *m* **de pierre**
en **stone bridge**

Vorbrücke *f;* **Außenbrücke** *f:*
vor der Hauptbrücke liegende Brücke, z. B. die Brücke in die Vorburg.
fr **pont** *m* **avancé; avant-pont** *m*
en **advanced bridge; outer ~**

***Zugbrücke** *f;* auch **Aufziehbrücke** *f;* **Fallbrücke** *f* (2):
Brücke mit einer um eine waagerechte Achse drehbaren Klappe, die ganz oder in Teilen hochgezogen werden kann. Je nach der Art und Weise, wie die Klappe gehoben wird, unterscheidet man Gegengewichtsbrücke, Kettenbrücke und Schwungrutenbrücke. Zugbrücken über einem Graben sicherten oft den Zugang zu einem Burg- oder Stadttor. → Schwippbrücke.
– vgl. Fig. 86 und 87

fr **pont-levis** *m*
en **drawbridge**

*Gegengewichtsbrücke *f:*
Zugbrücke, deren Brückenplatte durch Ketten angehoben wird, an deren hinterem Ende Gegengewichte befestigt sind. Diese werden zum Anheben der Brückenklappe in den Brückenkeller abgesenkt. → Kettenbrücke.
– Fig. 86

fr **pont-levis** *m* **à contrepoids; ~ à la ponçelet**
en **counterbalanced drawbridge; counterpoised ~**

Kettenbrücke *f;* auch Kettenzugbrücke *f:*
Zugbrücke, deren Brückenplatte am vorderen Ende an Ketten befestigt ist, die durch Mauerlücken seitlich über der Toröffnung geführt werden und zum Anheben der Platte im Torinnern auf einn Wellbaum gewickelt werden.

fr **pont-levis** *m* **à cordes; ~ à treuil**
en **chain operated drawbridge**

*Schwungrutenbrücke *f:*
Zugbrücke, deren Brückenplatte durch Ketten an parallel über ihr liegenden, paarweise angeordneten Balken (→ Schwungruten) befestigt ist, welche an ihrem rückwärtigen Ende mit Gegengewichten versehen sind. Die Schwungruten sind im Innern des Torhauses durch Querbalken verbunden, wodurch sich ein festes Gefüge bildet. Zum Heben der Brückenplatte werden die Schwungruten abgesenkt.
– Fig. 87
– vgl. Fig. 146

fr **pont-levis** *m* **à flèches**
en **lever drawbridge**

86 Zugbrücke/ Gegengewichtsbrücke
(Zeichnung Caboga)

87 Zugbrücke/Schwungrutenbrücke
(Viollet-le-Duc)

Brückenteile – Eléments du pont – Parts of bridge

Brückenbahn *f:*
der Verkehrsweg einer festen Brücke. → Brückenplatte.

fr **tablier** *m* **(d'un pont)**
en **bridge carriageway; ~ roadway; ~ floor**

***Brückenkeller** *m;* auch **Gegengewichtskammer** *f:*
Hohlraum unter dem Torhaus zur Aufnahme der Gegengewichte bzw. des rückwärtigen Teiles der Brückenklappe bei einer Wippbrücke, dann präzis. **Klappenkeller** *m.* genannt.
– vgl. Fig. 85 und 86

fr **fosse** *f* **de contrepoids; ~ de bascule; puits** *m* **de contrepoids**
en **counterweight box; ~ chamber**

Brückenkopf *m;* auch **Brückenschanze** *f:*
Befestigung auf der feindwärtigen Seite einer Brücke zur Sicherung des Zugangs.
→ Barbakane; → Brückenkopf (GA 7).

fr **tête** *f* **de pont**
en **bridgehead**

*****Brückenpfeiler** *m:*
freistehende Stütze als konstruktives Element für den Unterbau einer Brücke.
– vgl. Fig. 83 und 85

fr **pile** *f* **d'un pont**
en **bridge pier**

 *****Flußpfeiler** *m*; auch **Strompfeiler** *m:*
 im Wasser stehender Pfeiler. → Landpfeiler.
 – vgl. Fig. 83

 fr **pile** *f* **en rivière**
 en **river pier**

 Landpfeiler *m:*
 am Ufer errichteter Pfeiler, der nur bei Hochwasser umspült wird. → Flußpfeiler.

 fr **pile** *f* **de rive**
 en **shore pier**

 *****Pfeiler** *m,* **bespornter**:
 Pfeiler mit besonders verstärkter Basis. → Vorhaupt.
 – vgl. Fig. 83

 fr **pile** *f* **à bec;** ~ **à éperon**
 en **nosed pier; breakwater** ~

 *****Vorhaupt** *n;* **Vorkopf** *m;* **Wellenbrecher** *m;* auch **Pfeilerhaupt** *n;* **Pfeilersporn** *m;* **Pfeilerkopf** *m:*
 dreieckige, seltener abgerundete Verstärkung an der Pfeilerbasis zum Schutz gegen Eisgang und Treibgut. → Bespornter Pfeiler.
 – vgl. Fig. 83

 fr **bec** *m;* **éperon** *m; vielli* **corne** *f* **de vache**
 en **pier nose;** ~ **projection; breakwater**

Brückenpfeiler/ Vorhaupt

 Sterz *m;* **Hinterhaupt** *n:*
stromabwärts gerichteter Pfeilerverstärkung.
 fr **arrière-bec** *m;* **bec** *m* **d'aval**
 en **tail of pier**; **rear pier projection**

 Vordersporn *m:*
stromaufwärts gerichtete Pfeilerverstärkung.
 fr **avant-bec** *m;* **bec** *m* **d'amont**
 en **front pier projection**

***Brückenplatte** *f;* **Brückenklappe** *f;* **Brückentafel** *f:*
der aus Bohlen oder Balken mit Metallbeschlägen bestehende Verkehrsweg einer beweglichen Brücke. → Brückenbahn; → Zugbrücke; → Schwippbrücke.
– vgl. Fig. 85, 86 und 87
 fr **tablier** *m* **(d'un pont)**
 en **bridge carriageway**; **~ roadway**; **~ floor**

Brückenwachthaus *n;* **Brückenhaus** *n:*
Unterkunft der Wachtmannschaft einer Brücke.
 fr **corps** *m* **de garde d'un pont**
 en **bridge guardhouse**

***Gegengewicht** *n;* auch **Hintergewicht** *n*
→ Gegengewichtsbrücke.
– vgl. Fig. 86
 fr **contrepoids** *m*
 en **counterweight**

***Schwungrute** *f;* **Schwenkrute** *f;* auch **Schwenkbalken** *m;* **Ziehbaum** *m;* **Zugbalken** *m;* **Wippbaum** *m;* **Zugbaum** *m;* **Schlagbalken** *m;* **Hängerute** *f; lat.* tolleno
→ Schwungrutenbrücke.
– vgl. Fig. 87
 fr **flèche** *f*
 en **draw-beam**; **draw-arm**

6.3 GRÄBEN UND GÄNGE – FOSSÉS ET PASSAGES – DITCHES AND PASSAGES

Graben *m; lat.* fossa:
langgestreckte, breite Vertiefung im Erdreich oder im Gestein, eigens ausgehoben bzw. herausgehauen oder auch natürlich vorhanden. Trockene, oft mit Gebück bestückte Gräben und mit Wasser gefüllte Gräben dienen als Annäherungshindernis gegen Belagerer und Mineure. Gräben sind sowohl um eine Burg bzw. Stadt herum als auch innerhalb ihres Gebietes angelegt. → Graben (GA 7; dort ergänzende Termini).

fr **fossé** *m*
en **ditch; fosse**

Grabenprofile – Profils d'un fossé – Cross-sections of a ditch

Graben *m,* **geböschter:**
Graben mit geneigten Wänden. → Sohlgraben; → Spitzgraben; → Punischer Graben.

fr **fossé** *m* **taluté**
en **ditch with sloping walls**

***Punischer Graben** *m; lat.* fossa punica:
Graben mit geböschter innerer und senkrechter äußerer Wand.
– Fig. 88

fr **fossé** *m* **carthaginois; ~ punique**
en **Punic ditch; Carthaginian ~**

***Sohlgraben** *m:*
Graben mit U-förmigem Querschnitt.
– Fig. 89 und 90

fr **fossé** *m* **en U; ~ à fond de cuve**
en **U-shaped ditch**

88 Punischer Graben 89 Sohlgraben 90 Sohlgraben

***Spitzgraben** *m; lat.* fossa fastigata:
Graben mit V-förmigem Querschnitt.
– Fig. 91

fr **fossé** *m* **en V**
en **V-shaped ditch**

91 Spitzgraben

Grabenarten - Types d'un fossé - Types of a ditch

***Abschnittsgraben** *m:*
Graben, der einzelne Verteidigungssektoren einer befestigten Anlage voneinander trennt, z. B. der Graben zwischen Vorburg und Kernburg. Bei manchen Autoren ein Graben, der eine Burg nur teilweise umgibt. → Halsgraben.
– Fig. 63, Nr. 20

fr **fossé** *m* **d'un secteur; coupure** *f;* **fossé-coupure** *m*
en **sector ditch**

Abzugsgraben *m;* auch **Kesselgraben** *m;* **Schlitzgraben** *m:*
Entwässerungsrinne in der Grabensohle, die so breit und tief ist, daß sie ein weiteres Annäherungshindernis darstellt. → Künette (GA 7).

fr **cunette** *f;* **cuvette** *f*
en **cuvette; cunette**

Doppelgraben *m:*
zwei dicht hintereinander ausgehobene Gräben. → Vorgraben.

fr **fossé** *m* **double**
en **double ditch**

Fluchtweg *m:*
gegen feindliche Einsicht gedeckter Pfad, der eine letzte Möglichkeit zum Entkommen bietet.

fr **chemin** *m* **de fuite**
en **escape route**

***Gang** *m*, **unterirdischer**:
unter dem Erdboden ausgehobener Gang, ein Fluchtweg bzw. kurzer Verbindungsweg zu anderen Burggebäuden oder zu einer Wasserader. → Cuniculus; → Poterne (GA 7).
– Fig. 63, Nr. 14

fr **passage** *m* **souterrain**
en **underground passage**

***Graben** *m*, **gefütterter**:
Graben mit gemauerten Wänden.
– vgl. Fig. 92

fr **fossé** *m* **revêtu**
en **revetted ditch**

Graben *m*, **trockener**; auch **Trockengraben** *m:*
Graben ohne Wasserhindernis. → Wassergraben.

fr **fossé** *m* **sec**
en **dry ditch**

Halsgraben *m:*
Graben, der eine Wehranlage von ihrem Vorfeld trennt, z. B. der Einschnitt zwischen einer Höhenburg und dem anschließenden Bergmassiv. Häufig ein breiter und tiefer Sohlgraben mit gemauerten Wänden. Als **Hals** *m* bezeichnet man die Engstelle eines Bergrückens vor einer Burg. → Abschnittsgraben.

fr **fossé-gorge** *m*
en **frontal ditch**

Hauptgraben *m:*
bei einer Anlage mit mehreren Gräben der am besten ausgebaute Graben mit der wichtigsten Schutzfunktion. → Wallgraben.

fr **fossé** *m* **principal; grand ~**
en **main ditch**

92 Pfahlgraben
(Bonaparte)

Hindernisgraben *m:*
mit Annäherungshindernissen bestückter Graben. → Pfahlgraben.

fr **fossé** *m* **d'interdiction**
en **ditch with obstacles**

Mine *f:*
vom Angreifer unter die Mauern des belagerten Platzes vorangetriebener unterirdischer, mit Holz abgestützter Gang. Wurde das Holz verbrannt, brach der Gang ein und die darüberliegenden Mauern stürzten ein. → Minieren; → Bresche; → Mine (GA 7).

fr **mine** *f;* **galerie** *f* **de ~**
en **mine**; **mine-gallery**

***Pfahlgraben** *m;* auch **palisadierter Graben** *m:*
mit zugespitzten Pfählen bestückter Graben. → Hindernisgraben.
– Fig. 93

fr **fossé** *m* **palissadé**
en **palisaded ditch**

Ringgraben *m:*
Graben, der eine Burg oder Stadt ganz umschließt. Padua z. B. hatte drei konzentrische Ringgräben, Rhodos im Jahre 1480 ebenfalls deren drei. → Ringmauer.

fr **fossé** *m* **circulaire**
en **circular ditch**; **encircling ~**

Stadtgraben *m:*
Graben vor der Stadtmauer.
fr **fossé** *m* **de ville**
en **town ditch; city ditch**

Torgraben *m:*
Graben vor einem Burg- oder Stadttor, der den direkten Zugang versperrt. → Zugbrücke.
fr **fossé** *m* **de porte**
en **gate ditch; gatehouse ditch**

Vorgraben *m:*
vor einem anderen ausgehobener Graben (→ Doppelgraben), auch ein Graben im Vorfeld.
fr **avant-fossé** *m;* **contrefossé** *m*
en **frontal ditch; outer ~**

Wallgraben *m:*
Graben vor einem Wall, auch Bezeichnung für den → Hauptgraben.
fr **fossé** *m* **de rempart**
en **ditch in front of rampart**

Wassergraben *m:*
Graben, der mit Wasser aus einer Quelle oder aus einem – manchmal umgeleiteten – Bach oder Fluß gespeist wird, meist ein Ringgraben. → Wasserburg.
fr **douve** *f;* **fossé** *m* **d'eau**
en **moat; water filled ditch**

Teile und Merkmale - Eléments et caractéristiques- Parts and characteristics

Aushub *m:*
das beim Anlegen eines Grabens oder Ganges anfallende Erdreich, welches in der Regel zu einem Wall oder einer Brustwehr aufgeschüttet wird.
fr **déblai** *m;* **remblai** *m*
en **remblai**

93 Graben, Schnitt

 1 Mauer - mur - wall
 2 Berme - berme - berm
 3 Grabenrand - bord - edge
 4 innere Grabenwand - rive extérieure - inner side
 5 Grabensohle - fond - base
 untere Grabenbreite - largeur - width
 6 äußere Grabenwand - rive extérieure - outer side
 7 Grabentiefe - profondeur - depth
 8 obere Grabenbreite - largeur - width

***Berme** f:
schmale ebene Fläche zwischen Mauerfuß und Grabenböschung. Sie diente zur Stabilisierung der Mauer, bot aber dem Angreifer die Möglichkeit, das Sturmzeug gut in Stellung zu bringen. → Berme (GA 7).
– Fig. 93, Nr. 2

fr **berme** f
en **berm**

Böschung f; auch **Dossierung** f:
die schräg abfallende Seitenfläche eines Grabens. → Grabenwand; → geböschter Graben.

fr **talus** m; **pente** f
en **slope; talus; batter**

***Grabenbreite** f:
die Entfernung zwischen dem inneren und dem äußeren Grabenrand. Man unterscheidet obere und untere Grabenbreite.
– Fig. 93, Nr. 5 und Nr. 8

fr **largeur** f **d'un fossé**
en **width of a ditch**

***Grabenprofil** n:
Querschnitt durch einen Graben. Aus dem unterschiedlichen Grabenprofil resultieren die verschiedenen Bezeichnungen der Grabenformen.
– vgl. Fig. 88-91

fr **profil** m **d'un fossé**
en **cross-section of a ditch**

***Grabenrand** *m:*
die Stelle, an der die Grabenböschung beginnt.
– Fig. 93, Nr. 3

fr **bord** *m* **d'un fossé**
en **edge of a ditch**

***Grabensohle** *f:*
der Boden des Grabens. → Abzugsgraben.
– Fig. 93, Nr. 5

fr **fond** *m* **d'un fossé**
en **base of a ditch; bottom of a ditch**

***Grabentiefe** *f:*
der senkrechte Abstand zwischen Grabenrand und Grabensohle.
– Fig. 93, Nr. 7

fr **profondeur** *f* **d'un fossé**
en **depth of a ditch**

Grabenwand *f:*
die Seitenflächen eines Grabens. Sie sind entweder unbefestigt, d. h. aus rohem Erdreich, oder bedeckt mit Rasenstücken oder aber ausgemauert. → Gefütterter Graben.

fr **rive** *f* **d'un fossé; paroi** *m* **d'un fossé; berge** *f*
en **wall of a ditch; side of a ditch**

***Grabenwand** *f,* **äußere; Kontereskarpe** *f:*
zur Feldseite hin liegende Grabenwand. → Kontereskarpe (GA 7).
– Fig. 93, Nr. 6

fr **rive** *f* **extérieure d'un fossé; contrescarpe** *f*
en **outer side of a ditch; counterscarp**

***Grabenwand** *f,* **innere; Eskarpe** *f:*
zur Werkseite hin liegende Grabenwand. → Eskarpe (GA 7).
– Fig. 93, Nr. 4

fr **rive** *f* **intérieure d'un fossé; escarpe** *f*
en **inner side of a ditch; scarp; escarp**

94 Stadtmauer von Pompeji
(Krischen)

6.4 MAUERN[1] – MURS – WALLS

Mauer f; *lat.* murus:
massive Konstruktion aus natürlichen oder künstlichen Steinen. Freistehende Mauern dienen der Abgrenzung und dem Schutz eines Gebietes mit den dort liegenden Ansiedlungen.
→ Wehrmauer; → Mauerwerk.

fr **mur** m; **muraille** f
en **wall**

6.4.1 MAUERARTEN – TYPES DU MUR – TYPES OF WALL

Abschnittsmauer f:
Mauer, die einen Verteidigungsabschnitt begrenzt, hinter die man sich zurückziehen kann, wenn ein Teil des Geländes verlorengegangen ist.

fr **mur** m **d'un secteur**
en wall protecting one section of an area

[1] Es werden nur die für das Thema dieses Bandes relevanten Termini aufgeführt.

95 krenelierte Brustwehr
(Ducrey)

***Brustwehr** *f;* **Brustmauer** *f:*
eine dünnere, brusthohe Mauer. Sie bietet Deckung und ermöglicht von der Mauerkrone oder der Wehrplatte eines Turmes aus die Bekämpfung eines Feindes aus beherrschender Höhe. → Brustwehr (GA 7).
– vgl. Fig. 95

fr **parapet** *m*
en **parapet; breastwork**

Brustwehr *f,* **geschlossene:**
Brustwehr ohne Zinnen. → Krenelierte Brustwehr.

fr **parapet** *m* **plein**
en **continuous parapet; solid ~; plain ~**

***Brustwehr** *f,* **krenelierte; gezinnelte ~;** auch **gezinnte ~; Zinnenbrüstung** *f:*
Brustwehr mit Zinnen. → Geschlossene Brustwehr.
– Fig. 95

fr **parapet** *m* **crénelé**
en **crenellated parapet; battlemented ~**

Doppelmauer *f*

fr **mur** *m* **double; double ~**
en **double wall**

96 und 97 Mantel
(Villena)

Hauptmauer *f:*
die wichtigste Mauer neben anderen Wehrmauern einer Anlage; meist auch Bezeichnung der Ringmauer im Unterschied zur Zwingermauer.

fr **mur** *m* **principal**
en **main wall; principal ~; main enclosure**

Kurtine *f:*
zwischen zwei Türmen liegender Abschnitt einer Mauer oder eines Walles, dann auch **Mittelwall** *m;* **Zwischenwall** *m* genannt. → Kurtine (GA 7).

fr **courtine** *f*
en **curtain; ~ wall**

***Mantel** *m;* **Mantelmauer** *f;* auch **Hemd** *n;* **Ummantelung** *f:*
kräftige Schutzmauer um die unteren Geschosse eines Bergfrieds bzw. vortretende Umfahrung mit dem Mauerzug um den unteren Teil eines Turmes an der Angriffsseite. Zwischen Turm und Mauer liegt ein abschnittbildender Sicherheitsabstand von einigen Metern. Im Unterschied zur Schildmauer ist der Mantel nicht als selbständiges Verteidigungswerk ausgebaut. – Bei manchen Autoren eine hohe und starke Mauer, die eine kleine Burganlage ganz umgibt und an deren Innenseite die Gebäude angefügt sind.
– Fig. 96 und 97; vgl. Fig. 37

fr **chemise** *f*
en **chemise**

98 Ringmauer. Rhodos (Braun-Hogenberg, um 1572)

***Ringmauer** *f;* auch **Zingel** *m;* **Bering** *m;* **Mauerring** *m;* veraltet **Hoher Mantel** *m:*
hohe und starke, eine Burg oder Stadt völlig umschließende Wehrmauer. Wegen ihrer Höhe ist sie schwer zu übersteigen und ihre Mauerstärke schützt sie gegen das Unterminieren und das Breschelegen. Ringmauern sind in der Regel mit Zinnenkränzen, Wehrgängen und Hurdengalerien bzw. Maschikulis und Pechnasen ausgestattet, sie besitzen Schießscharten in verschiedenen Höhen. – Manche Städte hatten mehrere konzentrische Ringmauern, üblich aber waren zwei: die Ringmauer und die von ihr beherrschte kleinere Zwingermauer. Frühe Beispiele: die Ringmauer der Burg von Mykene, 13. Jh. v. Chr., die 900 m lang, 6 m breit, bis zu 10 m hoch war; die 6 Ringmauern von Dimini in Thessalien, um 2800 v. Chr. und die 3 Ringmauern von Rhodos. – Manche Autoren verstehen unter Bering das gesamte von Mauern umschlossene Gebiet einer Burg (**Burgbering** *m*) oder Stadt (**Stadtbering** *m*).
– Fig. 98; vgl. Fig. 3
– Fig. 100, Nr. 1

fr enceinte *f* principale; mur *m* d'~; corps *m* de place
 hinter einer Zwingermauer präzis. **deuxième enceinte** *f*
en **enclosing wall**; **enclosure** ~; **body of the place**; **enceinte**; **encircling** ~

99 Schenkelmauer
Esslingen/ Neckar, vorgeschobenes Werk mit Schenkelmauern zur Stadt
(Zeichnung Pflüger)

***Schenkelmauer** *f:*
Mauerzug, der eine befestigte Siedlung im Tal hangaufwärts laufend mit einer höher liegenden Befestigung, z. B. einer Burg, verbindet, welche ihrerseits die Anhöhe sichert, von der bei einer feindlichen Besetzung die Stadt gefährdet wäre. Beispiel: Schaffhausen/ Rhein mit dem Munot und Esslingen/Neckar mit der Burg. → Stadtburg.
– Fig. 99

fr **mur** *m* **de liaison**
en **connecting wall**

100 1 Ringmauer - enceinte principale
 enclosing wall
 2 Zwingermauer - première enceinte
 outer enceinte
 (Villena)

***Schildmauer** *f:*
besonders hohe und starke, oft zur Rundumverteidigung eingerichtete Wehrmauer an der Angriffsseite einer Burg, häufig gegenüber ansteigendem Gelände. Schildmauern können gerade oder gekrümmt bzw. gebrochen verlaufen (Beispiel: Burg Schadeck/ Hessen). Sie können mit dem Bergfried verbunden sein (Fig. 102) oder ihn manchmal auch ersetzen.
→ Schildmauerburg.
– Fig. 101 und 102

fr **mur** *m* **bouclier**
en **front wall** (on side most likely to be attacked)

***Stadtmauer** *f:*
Wehrmauer um eine Stadt, meist eine Ringmauer mit Wehrgang, Mauertürmen und befestigten Toren, oft auch mit einer vorgelagerten, von ihr beherrschten Zwingermauer. Bedeutende antike Stadtmauern hatten z. B. Babylon und Rom. Eine weitgehend noch erhaltene Stadtmauer (mit 88 Wehrtürmen) bietet die altkastilische Stadt Avila Spanien, in Deutschland Rothenburg ob der Tauber, in Frankreich Carcassonne.
– vgl. Fig. 3 und Fig. 98

fr **enceinte** *f* **de ville; corps** *m* **de place d'une ville; enceinte(s)** *f (pl)* **urbaine(s)**
en **town wall; city wall**

101 Schildmauer
Burg Berneck/ Württemberg
(Zeichnung Caboga)

102 Schildmauer
Burg Bad Liebenzell/ Württemberg
(Zeichnung Pflüger)

Stirnmauer f:
die feldseitige Mauer eines Wehrbaues. → Angriffsseite.

fr **mur** m **de front**; ~ **(tourné) vers l'attaque**
en **front wall**

Vormauer f:
Mauer, die vor einer zweiten, oft größeren Mauer liegt, z. B. die vor der Ringmauer liegende Zwingermauer.

fr **avant-mur** m; **mur** m **avancé**
en **advanced wall**

Wehrmauer f; auch **befestigte Mauer** f; **bewehrte Mauer** f; lat. murus munitus:
hohe und starke Mauer mit Anlagen zum Schutz und zur aktiven Verteidigung einer Burg oder Stadt, eines Klosters etc. Erfahrungsgemäß schützte eine Mauerhöhe von 10 m gegen die Eskalade, und eine Mauerstärke von 5 m war ein wirksamer Schutz gegen das Breschieren. → Brustwehr; → Wehrgang; → Schießscharte; → Zinnen; → Ringmauer; → Stadtmauer.

fr **mur** m **de défense**; **muraille** f **défensive**
en **defensive wall**; **fortified** ~

***Zwingermauer** f; auch **Zwingmauer** f; lat. promurale; antemurale:
vor der Ringmauer errichtete und von ihr beherrschte, niedrigere Wehrmauer gegen den Graben; oft mit Flankierungstürmen. → Zwinger.
– Fig. 100, Nr. 2
– Fig. 63, Nr. 8

fr **première enceinte** f; ~ **extérieure; braie** f
en **outer enceinte; outer bailey wall**

6.4.2 MAUERWERK – APPAREIL DE MUR – MASONRY BOND

Mauerwerk n; **Mauerung** f:
die Art und Weise der Zusammenfügung von Steinen zu einer Mauer. Die Art der verwendeten Steine, ihre Bearbeitung und die Form des Mauerverbandes können Hinweise geben für die Datierung der einzelnen Bauperioden.

fr **appareil** m **de mur**
en **masonry bond; ~ bonding**

***Bruchstein** m:
aus dem Steinbruch geschlagener oder gesprengter Stein von unregelmäßiger Form. Er hat meist, besonders wenn er von Schichtgestein stammt, eine bessere Lagerfläche als der Feldstein. Ein mit dem Hammer annähernd quaderförmig zugerichteter Bruchstein heißt **hammerrechter Bruchstein** m → Bruchsteinmauer.
– vgl. Fig. 103

fr **bloc** m; **moellon** m
en **rubble**

***Bruchsteinmauer** f; **Bruchsteinmauerwerk** n; lat. opus incertum:
aus unbearbeiteten Natursteinen gefertigte Mauer, oft mit einer Ausgleichsschicht. → Durchschuß; → Bruchstein.
– Fig. 103

fr **mur** m **en blocage (de moellons); moellonnage** m **irrégulier**
en **rubble masonry**

103 Bruchsteinmauer
(Piper)

104 Feldsteinmauer mit Durchschuß
(Koepf)

***Durchschuß** m; **Ausgleichsschicht** f:
bei Bruchstein- oder Feldsteinmauern eine Schicht aus anderem Material, z. B. aus Ziegeln, die zum horizontalen Ausgleich und zur Stabilisierung dient.
– vgl. Fig. 104
fr **assise** f **d'arase**
en **equalizing course**

***Feldstein** m:
Stein von unregelmäßiger Form und Größe, Geröll aus Flüssen etc. → Feldsteinmauer.
– vgl. Fig.104
fr **caillou** m
en **boulder**; **rubble**

***Feldsteinmauer** f; **Feldsteinmauerwerk** n; auch **Rauhmauerwerk** n:
Mauer aus Feldsteinen, die entweder als Trockenmauer geschichtet oder in Mörtel verlegt sind. → Durchschuß.
– Fig. 104
fr **blocage** m **de cailloux**
en **boulder masonry**; **rubble masonry**

Findling m; auch **Findlingsblock** m; **Fundstein** m:
durch eiszeitliche Gletscher fortgetragener und abgelagerter Felsbrocken (**Megalith** m).
Findlinge wurden manchmal unbearbeitet in römischem Mauerwerk eingefügt.
fr **bloc** m **erratique**
en **megalith**; **erratic bloc**

105 Fischgrätenverband
(Piper)

106 Polygonalmauer
(Andreae)

***Fischgrätenverband** *m;* **Ährenwerk** *n; lat.* opus spicatum:
Mauerverband, bei dem die Steinschichten schräg gegeneinander verlegt sind. Auf eine nach links geneigte Schicht folgt eine nach rechts geneigte. Diese Art des Mauerwerks findet sich oft bei römischen Mauern.
– Fig. 105

fr **appareil** *m* **en arête de poisson; ~ oblique; ~ en épi**
en **herringbone bond(ing); ~ work**

Füllmauer *f;* **Füllmauerwerk** *n;* auch **Verblendmauerwerk** *n; gr.* emplekton:
zweischalige, nur auf der Außen- und Innenseite in geschichtetem Stein ausgeführte Mauer. Der Zwischenraum enthält eine als **Gußbruch** *m* bezeichnete, ungeschichtete oder in Mörtel gebettete Masse aus Bruch- oder Feldsteinsteinen, Steinsplittern, Schotter, Kies etc.
→ Schalenmauer.

fr **maçonnerie** *f* **fourrée; mur** *m* **de remplage**
en **loose rubble filling wall**

***Polygonalmauer** *f;* **Polygonalmauerwerk** *n; lat.* opus siliceum:
Mauer, deren Ansichtsseite aus unregelmäßig vielseitigen Steinen besteht.
– Fig. 106

fr **appareil** *m* **polygonal; maçonnerie** *f* **polygonale**
en **polygonal masonry**

***Quader** *m;* **Quaderstein** *m; lat.* lapis quadratus:
großer, regelmäßig behauener Werkstein, meist mit glatten, parallelen Flächen, gelegentlich mit unebener oder eigens bearbeiteter Sichtfläche (→ Buckelquader). Die von den Römern oft verwendeten kleineren, glatten Quader werden auch als **Handquader** *m* bezeichnet.
→ Quadermauer.
– vgl. Fig. 109

fr **moellon** *m* **régulier**
en **ashlar**

107 römischer Buckelquader (Piper)

108 Bossenquadermauer mit Randschlag (Piper)

109 Quadermauer (Koepf)

Quader

***Buckelquader** m; **Bossenquader** m; **Rustika** f; **Buckelstein** m; auch **Bossenstein** m:
Werkstein mit roh behauener, unregelmäßiger, buckel- oder kissenförmiger Vorderseite bzw. Sichtfläche. Die Steine haben meist einen schmalen Randschlag mit gerader Kante, die ein exaktes Versetzen ermöglicht. → Bossenquadermauer.
– Fig. 107; vgl. Fig. 108

fr moellon m à bossage; bossage m (rustique)
en rough ashlar; rough-faced stone; rough-faced block

***Bossenquadermauer** f; **Bossenquadermauerwerk** n; **Buckelquadermauer** f:
Mauer aus Buckelquadern. Das Anlegen von Sturmleitern war an diesen Mauern wegen der unregelmäßigen Steine sehr erschwert.
– Fig.108

fr appareil m à bossage; mur m à bossage
en rough ashlar masonry

***Quadermauer** f; **Quadermauerwerk** n; lat. opus quadratum:
Mauer aus Werksteinen, die in regelmäßige Form gebracht sind. → Quader.
– Fig.109

fr appareil m régulier; mur m en moellons réguliers
en ashlar masonry; ~ wall

Schalenmauer f; **Hohlmauer** f; auch **zweihäuptige Mauer** f:
die aus Werksteinen gefügten Außenschichten einer → Füllmauer.

fr mur m à double parement
en hollow revetment wall

Trockenmauer f; **Trockenmauerwerk** n:
Mauer aus lagerhaften Bruch- oder Werksteinen ohne Mörtelverband.

fr **maçonnerie** f **en pierres sèches; mur** m **en pierres sèches**
en **dry masonry; dry stone wall**

Werkstein m; **Haustein** m:
natürlicher Stein, der vom Steinmetz durch Behauen eine regelmäßige Form erhält.
→ Quader.

fr **pierre** f **de taille**
en **dressed stone**

*****Zyklopenmauer** f; **Zyklopenmauerwerk** n; lat. opus cyclopeaum:
aus besonders großen Bruchsteinen sorgfältig gefügtes Trockenmauerwerk in unregelmäßiger Lagerung. Archäologen unterscheiden u. a. den thyrrhenischen, den japygischen und den mykenischen Verband, Prähistoriker den megalithischen Verband.
– Fig. 110

fr **appareil** m **cyclopéen; mur** m **cyclopéen**
en **cyclopean masonry; cyclopean wall**

6.4.3 TEILE UND MERKMALE – ELÉMENTS ET CARACTÉRISTIQUES – PARTS AND CHARACTERISTICS

Bresche f:
eine Lücke, die der Feind in die Mauer geschlagen hat. → Breschzeug.

fr **brèche** f
en **breach**

Kragstein m; auch **Kraftstein** m; **Notstein** m; unter einem Balkenkopf präzis. **Balkenstein** m:
aus der Mauerflucht vorkragender Stein, der eine Last aufnehmen kann. → Gußerker; → Maschikulis; → Konsole.

fr **corbeau** m
 unter einer Hurdenglalerie präzis. ~ **de hourdage**
en **corbel; bracket**

110 Zyklopenmauer
(Koepf)

111 Luftschlitz
(Ducrey)

Lichtschlitz m:
schmale Maueröffnung zur Erhellung eines Raumes. Zu unterscheiden von der Schieß-scharte. → Luftschlitz; → Visierschlitz.

fr **jour** m **en archère; rayère** f; **fente** f **de lumière**
en **lighting slit**

*****Luftschlitz** m:
eine sich nach außen allmählich verengende Mauerspalte zur Belüftung der Innenräume, vor allem im Erdgeschoß der Wohngebäude und in den unteren Geschossen des Bergfrieds. → Lichtschlitz.
– Fig. 111

fr **baie** f **d'aération**
en **ventilation aperture**

Mauerfuß m; **Mauersohle** f:
Standfläche bzw. Basis einer Mauer, zum Schutz gegen das Unterminieren manchmal besonders verstärkt. → Schütte.

fr **base** f **d'un mur; socle** m **d'un mur**
en **wall footing; base of a ~**

Mauerfuß

***Abprallschräge** *f;* **Mauerfuß** *n,* **geböschter**:
der geneigte untere Teil einer Wehrmauer, auf dem herabgeworfene Steine in einem bestimmten Winkel feindwärts abprallten.
– Fig. 113

fr **empattement** *m* **taluté; pente** *f* **de ricochet; talus** *m* **de ricochet; glacis** *m* **de base**
en **talus wall; battered wall**

Mauerkrone *f:*
der obere Abschluß einer Mauer, eine besonders gefährdete Stelle, da feindliche Belagerungstürme hier angreifen konnten. → Wehrgang; → Hurde; → Zinnen.

fr **sommet** *m* **d'un mur**
en **summit of a wall; top of a wall**

Mauerstärke *f:*
die Dicke einer Mauer.

fr **épaisseur** *f* **d'un mur**
en **wall thickness**

*Mauertreppe *f:*
im Mauerwerk ausgesparte Treppe, bzw. eine Treppe, die zwischen zwei massiven Mauern eingefügt ist. Mauertreppen kommen vor allem in Türmen vor.
– Fig. 112

fr **escalier** *m* **intramural; ~ épargné dans le mur**
en **stairs between walls**

Rüstloch *n:*
Öffnung in einer Mauer zur Aufnahme von Kragbalken, auf denen die Hurde ruhte.

fr **trou** *m* **de boulin; ~ de hourdage**
en **putlog hole; putlock hole**

Schütte *f:*
Erdwall an der Innenseite der Ringmauer zur Verstärkung des Mauerfußes.

fr **remblai** *m*
en **remblai; embankment**

112 Mauertreppe
Donjon, Houdan/ Seine et Oise, 12. Jh.
Grundriß Erdgeschoß (Janneau)

113 Abprallschräge
(Ducrey)

Spähloch *n;* auch **Postenloch** *n:*
runde Maueröffnung zum gedeckten Beobachten.
→ Spähschlitz.

fr **fenêtre** *f* **d'observation**
en **lookout hole**; **eyelet-hole**; **spyhole**

Spähschlitz *m;* auch **Spähscharte** *f:*
schmale, längliche Maueröffnung zum gedeckten Beobachten. → Spähloch; → Visierschlitz.

fr **fente** *f* **de guet**; ~ **d'observation**
en **lookout slit**

Verständigungsluke *f;* auch **Kommandoluke** *f:*
Mauerdurchbruch zur Weitergabe von Nachrichten oder Befehlen, z. B. in einem Turm.

fr **bouche** *f* **de communication**; **conduit** *m* **de communication**; **orifice** *m* **porte-voix**
en **communication-hatch**

6.5. SCHIESSCHARTEN – MEURTRIERES – LOOPHOLES

***Schießscharte** f; auch **Schießlücke** f; **Scharte** f; ; lat. archeria; ballistrarium; arbalisteria:
in Mannshöhe liegender Mauerdurchbruch, durch den mit Bogen und Armbrust geschossen werden konnte. → Zinnenfenster; → Schießscharte (GA 7).
– Fig. 118-122

fr **meurtrière** f; **embrasure** f
en **loophole; embrasure; loop**

<p align="center">Formen und Arten – Formes et types – Shapes and types</p>

***Bogenscharte** f; **Armbrustscharte** f:
schmaler und hoher, senkrechter Mauerschlitz, durch den mit Bogen und Armbrust geschossen wurde. Zur Erweiterung des Schußfeldes waren die Seitenwände der Scharte nach außen hin abgeschrägt, außerdem befanden sich an ihrem oberen und unteren Ende, manchmal auch etwa in der Mitte, kürzere waagerechte Schlitze bzw. dreieckige oder ähnlich geformte Erweiterungen. Die Schartensohle war vielfach nach unten geneigt.
→ Schartennische.
– Fig. 114-118

fr **archère** f; **arbalétrière** f; **archière** f
 als einfacher Schießschlitz ~ **simple**
 mit dreieckiger Erweiterung (Fig. 118) ~ **en étrier**
 mit spatenförmiger Erweiterung ~ **à louche**; ~ **en bêche**
en **arrowslit; arrow loophole; arrow loop; archère**

***Kreuzscharte** f:
Bogenscharte mit horizontalen Schieß- bzw. Visierschlitzen.
– Fig. 116-119

fr **archère** f **cruciforme**
en **balistraria; cruciform embrasure**

Schießschlitz m; **Schlitzscharte** f

fr **fente** f **de tir**
en **firing slit**

114-118 Bogenscharten / Kreuzscharten

119 Kreuzscharte (Enlart)

***Schießzange** f:
Schießscharte mit nach außen und innen abgeschrägten Schartenwangen. Diese Form wurde schon von Philon von Byzanz empfohlen, weil sie eine Erweiterung des Sichtfeldes ermöglichte.
– Fig. 120
– vgl. Fig. 122

fr **meurtrière** f à la française; ~ à double ébrasement
en **double splayed loophole**

120 Schießzange

Senkscharte f; **Fußscharte** f:
schräg nach unten durch die Mauer geführte Schießscharte zur Bekämpfung des Feindes am Mauerfuß. → Gußloch.

fr **meurtrière** f à tir fichant; ~ fichante
en **murder hole**

Vertikalscharte f:
senkrecht liegende Schießscharte.

fr **meurtrière** f verticale
en **vertical loophole**

121 Schießkammer
(Piper)

Teile und Merkmale — Eléments et caractéristiques — Parts and characteristics

***Scharteneingang** m:
die innen liegende Öffnung der Schießscharte. → Schartenmund; → Schartennische.
– Fig. 122, Nr. 5
 fr entrée f d'une meurtrière; intérieur m d'une meurtrière
 en throat of a loophole; entrance of a loophole

***Schartenenge** f; auch **Schartenhals** m:
die engste Stelle in einer Schießscharte. → Schießzange.
– Fig. 122, Nr. 4
 fr étranglement m d'une meurtrière; fente f d'une meurtrière; rétrécissement m d'une meurtrière
 en neck of a loophole

***Schartenmund** m; auch **Schartenmündung** f; **Schartenmaul** n:
die äußere Öffnung der Schießscharte. → Scharteneingang.
– Fig. 122, Nr. 1
 fr bouche f d'une meurtrière; ouverture f d'une meurtrière
 en mouth of a loophole; loophole aperture

***Schartennische** f; **Schießkammer** f:
bei besonderer Mauerstärke eine nischenartige Erweiterung um den Scharteneingang herum, um dem Schützen gute Sicht und ausreichende Bewegungsfreiheit beim Schuß zu ermöglichen.
– Fig. 121; Fig. 122, Nr. 4
 fr niche f de tir; ~ pour le tireur; chambre f de tir
 en embrasure niche; firing chamber

122 Schießscharte / Schießzange
Schnitt (Zeichnung Pflüger)

1 Schartenmund - bouche - mouth
2 Schartenwange - joue - cheek
3 Schartenenge - étranglement - neck
4 Schartennische - niche de tir - embrasure niche
5 Scharteneingang - entrée - throat
6 Schartensohle - seuil - sill

***Schartensohle** f; auch **Schartensohlbank** f:
der Boden der Schießscharte, oft nach unten geneigt, um eine bessere Bestreichung des Mauerfußes zu ermöglichen.
– Fig. 122, Nr. 6

fr **seuil** m **d'une meurtrière**
en **sill of a loophole**

***Schartenwange** f; **Schartenbacke** f; auch **Schartenwand** f:
die Seitenwand der Schießscharte.
– Fig. 122, Nr. 2

fr **joue** f **d'une meurtrière**
en **cheek of a loophole**

123 Zinnen (Châtelain)

124 Zinnen auf ansteigender Mauer (Piper)

Schartenweite *f:*
die lichte Weite der Schießscharte.

fr **diamètre** *m* **d'une meurtrière**
en **loophole span**

Visierschlitz *m;* auch **Sehschlitz** *m:*
schmale, längliche Maueröffnung zum Anvisieren des Gegners. → Spähschlitz.

fr **fente** *f* **de visée; orifice** *m* **de visée**
en **viewing slit**

6.6 ZINNEN – CRENELAGE – BATTLEMENTS

***Zinnen** *f pl;* **Zinnenkranz** *m;* auch **Zinnenreihe** *f;* **Zinnenkrone** *f;* **Zinnelung** *f:*
eine Galerie auf der Mauerkrone oder oben um einen Turm mit einem offenen oder geschlossenen Wehrgang. Sie besteht aus einer Brüstungsmauer, auf der zur Deckung in gleichmäßigem Abstand kleine Mauern unterschiedlicher Form (→ Zinne) errichtet sind. Aus den Zwischenräumen (→ Zinnenfenster) konnte der Feind beschossen und beworfen werden. Im späten Mittelalter ging der Verteidigungscharakter der Zinnen weitgehend verloren und sie waren meist nur noch Schmuck und Zeichen der Würde und des Adels für ein Geschlecht, dem ehemals das Befestigungsrecht zugestanden hatte.
– Fig. 123 und 124

fr **crénelage** *m;* **crénelure** *f;* **ligne** *f* **crénelée**
auf einer ansteigenden Mauer (Fig. 124) **crénelage** *m* **rampant**
en **battlements** *pl;* **crenellation; embattlement; castellation**
auf einer ansteigenden Mauer (Fig. 124) **rising battlements** *pl;* **ascending ~**

125 Zinnen
 1 Zinne - merlon - merlon
 2 Zinnenfenster - créneau - crenel

126 und 127 Dachzinne

*Zinne f; auch Zinnenzahn m; Windberg m; Schartenpfeiler m; veraltet Zinnenberg m; lat. moerus; merulus; pinnaculum:
schildartig aufgerichteter, etwa mannshoher Teil der Mauerkrone, Deckung für den Verteidiger. Zinnen sind meist breiter als der sie trennende Einschnitt. Da die Mauerkrone dem Beschuß und dem Angriff der Belagerungstürme besonders ausgesetzt war, empfahl schon Philon von Byzanz, das Mauerwerk mit Klammern aus Blei oder Eisen zu verbinden und dadurch widerstandsfähiger zu machen.
– Fig. 125, Nr. 1

fr **merlon** m
en **merlon**

*Breitzinne f:
trapezförmige Zinne.
– Fig. 128

fr **merlon** m **trapézoïdal**
en **trapezoidal merlon**

128 Breitzinne

*Dachzinne f:
Zinne mit satteldach– oder zeltdachförmiger Abdeckung.
– Fig. 126 und 127

fr **merlon** m **à chaperon**
en merlon topped with a saddlebacked roofing

*Kerbzinne f; Schwalbenschwanzzinne f:
Zinne mit geradem oder geschwungenem Einschnitt.
– Fig. 129

fr **merlon** m **bifide**; ~ **fourchu**; ~ **à encoche**
en **forked merlon**; **swallow-tail** ~

129 Kerbzinne

130 Rundzinne

131 Rechteckzinne (Bulletin monumental)

132 Stufenzinne

133 arabische Zinne

***Rechteckzinne** f:
hochrechteckige Zinne.
– Fig. 131

fr **merlon** m **rectangulaire**
en **rectangular merlon**

***Rundzinne** f; auch **Rundbogenzinne** f:
Zinne in Form eines gestelzten Rundbogens.
– Fig. 130

fr **merlon** m **arrondi**
en **rounded merlon**

***Schartenzinne** f:
Zinne mit einer Schießscharte.
– vgl. Fig. 131

fr **merlon** m **à archère**
en **merlon with arrowslit**

***Stufenzinne** f; auch **Doppelzinne** f:
treppenartige, meist zwei- oder dreistufige Zinne. Eine Sonderform ist die sogenannte ***arabische Zinne** f (Fig. 133), eine zickzackförmig abgestufte Zinne.
– Fig. 132 und 133

fr **merlon** m **à redans**; ~ **à gradins**; ~ **en escalier**
en **stepped merlon**

134 Zierzinne

135 römische Zinne

***Zierzinne** *f:*
Zinne, die nur als Bauornament dient.
– Fig. 134

fr **merlon** *m* **décoratif**
en **decorative merlon**

***Zinne** *f,* **römische**; auch **Belisarzinne** *f:*
eine Dach- oder Rechteckzinne mit seitlich angefügter Quermauer.
– Fig. 135

fr **merlon** *m* **romain**
en **Roman merlon**

136 Zinnenladen

***Zinnenfenster** *n;* **Zinnenlücke** *f;* auch **Schießfenster** *n: lat.* quarnellus:
Mauereinschnitt zwischen den Zinnen, von dem aus der Feind beworfen und beschossen wurde. → Zinnenladen.
– Fig. 125, Nr. 2

fr **créneau** *m;* **embrasure** *f*
en **crenel; crenelle; embrasure**

***Zinnenladen** *m;* **Schartenladen** *m;* auch **Zinnenblende** *f;* **Schartenschirm** *m:*
ein häufig mit Blech beschlagener Laden zum Verschluß des Zinnenfensters. Er wird von in Klauen liegenden Zapfen gehalten und schwingt um eine horizontale Achse. → Schartenladen (GA 7).
– Fig. 136

fr **mantelet** *m* **de créneau; volet** *m* **mobile; huchette** *f*
 in den burgundischen Niederlanden im 14. und 15. Jh. **barbacane** *f*
en **crenel-shutter; loophole-shutter; mant(e)let; flap**

137 Ausfalltor
Stadtmauer zu Pompeji, 4. Jh. v. Chr.
(Krischen)

6.7 TORE UND EINGÄNGE – PORTES ET ENTREES – GATES AND ENTRANCES

Tor *n; gr.* pyla; pylon; propylon; *lat.* porta:
Durchgang oder Durchfahrt durch eine Mauer oder ein Gebäude, z. B. einen Turm, auch Vorrichtung zum Verschluß des Durchlasses selbst und Eingang in ein Gebäude bzw. ein Stadtgebiet oder eine Burganlage. → Stadttor; → Burgtor; → befestigtes Tor.

fr **porte** *f*
en **gate; gateway; doorway; entrance**

<div align="center">Arten – Types – Types</div>

***Ausfalltor** *n;* **Ausfallpforte** *f:*
an versteckter Stelle liegendes Tor in den Graben für die Verteidiger zum überraschenden Gegenangriff, zum Einlaß von Hilfstruppen, zur Verproviantierung etc. → Geheimpforte.
– Fig. 137

fr **poterne** *f*
en **postern; sallyport**

***Außentor** *n;* auch **Vortor** *n; lat.* anteportale:
vor einem anderen Zugang liegendes Tor, auch das äußere Tor einer Doppeltoranlage. → Innentor.
– Fig. 63, Nr. 6

fr **avant-porte** *f;* **porte** *f* **extérieure**
en **exterior gate; outer ~**

138 Doppelturmtor
Köln, St. Gereonstor
(Essenwein)

Doppeltor *n;* auch **Kammertor** *n:*
Toranlage mit Außen- und Innentor, zwischen denen eine → Torhalle entstand. → Dipylon.

fr **porte à tenaille** *f;* **porte** *f* **à cour intérieure**
en **double-entrance gatehouse**

***Doppelturmtor** *n;* **Zweiturmtor** *n;* auch **Zwillingsturmtor** *n:*
durch zwei Türme flankiertes Tor, meist ein Stadttor. → Turmtor; → Flankierungsturm.
– Fig. 138

fr **porte** *f* **à deux tours**
en **double-towered gatehouse**

Einlaßtor *n*
→ Fußgängerpforte; → Wagentor.

fr **porte** *f* **d'entrée**
en **entrance gate**

***Fallgattertor** *n:*
durch ein Fallgatter gesichertes Tor.
– Fig. 146
– vgl. Fig. 138

fr **porte** *f* **à herse; porte-herse** *f*
en **gate with portcullis**

139 und 140 Falltor (Viollet-le-Duc)

***Falltor** *n;* **Schlagtor** *n:*
Tor, das in der Mitte oder am oberen Ende um eine horizontale Achse bewegt wird.
– Fig. 139 und 140

fr **porte** *f* **basculante; ~ à tape cul**
en **pivoting door**

Fluchtpforte *f*

fr **poterne** *f* **de secours**
en **escape hatch**

***Fußgängerpforte** *f:*
Zugang für Fußgänger neben dem Haupttor. → Schlupfpforte; → Wagentor.
– vgl. Fig. 141

fr **porte** *f* **piétonne**
en **pedestrian gate; pedestrian entrance**

Geheimpforte *f;* **heimlicher Ausgang** *m;* auch **Schleichpforte** *f; lat.* porta secreta:
versteckt liegender Eingang, der teilweise über einen unterirdischen Gang erreichbar war und in den Zwinger führte, dann präzis. **Zwingerpforte** *f* genannt. → Ausfallpforte; → Fluchtpforte.

fr **porte** *f* **dérobée; ~ secrète**
en **secret sallyport; secret postern**

141 Burgtor
Wagentor und Fußgängerpforte
(Caboga)

Haupttor *n*

fr **porte** *f* **principale**
en **main gate; main gateway**

***Innentor** *n:*
ein zweiter, hinter einem Außentor liegender Zugang, auch das innere Tor einer Doppeltoranlage. → Torbau.
– Fig. 63, Nr. 21

fr **porte** *f* **intérieure**
en **interior gate; interior gateway**

Nebentor *n*

fr **porte** *f* **secondaire**
en **secondary gate**

***Stadttor** *n:*
der im Ringmauerzug eingebundene, eigens befestigte und verteidigungsfähige Eingang zur Stadt, oft eine größere, durch Tambour bzw. Barbakane geschützte Anlage. Die Zahl der Stadttore wurde aus taktischen Gründen möglichst gering gehalten, zwei bis fünf Tore waren meist ausreichend. Gelegentlich wurde aus Glaubensgründen die symbolische Zwölf (als Abbild des Himmlischen Jerusalem) angestrebt, z. B. im zwölftorigen Aachen. → Dipylon.
– vgl. Fig. 8 und 138

fr **porte** *f* **de ville**
en **town gate; ~ gateway; city gate; ~ gateway**

142 Torburg
Paris, Porte Saint Denis
(Viollet-le-Duc)

Tor *n,* **befestigtes; Wehrtor** *n;* auch **Festes** ~; *lat.* porta munita:
zur aktiven Verteidigung eines Eingangs oder einer Einfahrt ausgerüstetes Tor.
fr **porte** *f* **fortifiée**
en **fortified gate; fortified gateway**

***Torbau** *m;* auch **Torburg** *f:*
größeres, weitgehend selbständig verteidigungsfähiges Tor, vor allem bei Stadtbefestigungen. → Doppeltor; → Stadttor; → Torwerk (GA 9).
– Fig. 142
fr **ouvrage** *m* **d'entrée; châtelet** *m* **d'entrée**
en **fortified gatehouse**

Bastille *f:*
große, neben einem Stadttor in den Ringmauerzug und innerhalb des Hauptgrabens erbaute Befestigungsanlage, die rundum geschlossen und mit wehrhaften Toren und Türmen ausgestattet ist. Bastillen waren wesentlich größer als → Barbakanen und von einer ständigen Truppe besetzt.
fr **bastille** *f*
en **bastille; bastile**

143 Barbakane
Avignon, Porte Saint Lazare, um 1368
(Viollet-le-Duc)

Turmtor *n:*
Tor im Erdgeschoß eines Turmes.
→ Doppelturmtor.

fr **porte** *f* **dans une tour**
en **gate in a tower**

***Wagentor** *n;* **Fahrtor** *n:*
breite, von Fahrzeugen benutzbare Einfahrt.
– vgl. Fig. 141

fr **porte** *f* **cochère; ~ charretière**
en **waggon gate; ~ gateway; ~ entrance**

Teile – Eléments – Parts

***Barbakane** *f;* auch **Torvorwerk** *n;* **Torvorwehr** *f;* veraltet **Barbigan** *f:*
hofartiges Außenwerk mit Wehrgang zur Sicherung eines Stadttores. Der Zugang zur Barbakane lag nicht in der gleichen Achse wie das Stadttor. Zur Stadt hin war die Anlage meist offen, damit der eingedrungene Feind nicht gedeckt war. Barbakanen waren den Kreuzfahrern im oströmischen Reich bekannt geworden und wurden nach ihren Berichten dann auch im Westen gebaut. → Brückenkopf; → Tambour; → Bollwerk (GA 7).
– Fig. 143

fr **barbacane** *f*
en **barbican**

144 und 145 Fallgatter
(Zeichnungen Pflüger)

Fallgatter *n;* **Fallgitter** *n;* auch **Rechen** *m;* **Katarakt** *m;* **Schußgatter** *n; lat.* cataracta; craticula; hericia; hercia:
an Ketten oder Seilen hängendes, bewegliches Gitter aus Holz oder Eisen zum Verschluß eines Tores. Es wurde in der Regel durch eine Winde angehoben und lief entweder in seitlichen Führungsrillen (Fig. 144) oder in hakenförmigen Steinen, den sogenannten **Klauensteinen** *m pl,* (Fig. 145). Manchmal waren zwei Fallgatter vorhanden, am Eingang und am Ausgang einer Torhalle (Beispiel: Aigues-Mortes). Eine Sonderform war das **Orgelwerk** *n,* ein Fallgatter aus senkrechten Stäben, die einzeln herabgelassen werden konnten. → Fallgattertor.
– Fig. 144 und 145
– Fig. 146, Nr. 3
 fr **herse** *f;* **sarrasine** *f;* **cataracte** *f*
 Orgelwerk *n* **orgues** *m pl*
 en **portcullis; herse**

 Aufzugswinde *f:*
 Vorrichtung zum Aufspulen der Ketten einer Zugbrücke oder eines Fallgatters.
 – Fig. 146, Nr. 4
 fr **treuil** *m*
 beim Fallgatter präzis. **treuil** *m* **de herse**
 en **winch; windlass** (for drawbridge or portcullis)

146 Fallgattertor
(Villena)

1 Wolfsgrube - saut de loup - trou-de-loup
2 Torhalle - passage d'entrée - gatehouse passage
3 Fallgatter - herse - portcullis
4 Aufzugswinde - treuil de herse - winch

Fallgatter

Fallgatterlager *f:*
der Raum für das hochgezogene Fallgatter.

fr **chambre** *f* **de herse**
en **portcullis chamber**

Guckloch *n;* auch **Schauloch** *n:*
Öffnung im Torflügel zum Prüfen Einlaß begehrenden Besucher.

fr **judas** *m;* **trou** *m* **d'observation; mouchard** *m*
en **judas; ~ hole; peephole**

***Gußloch** *n;* **Wurfloch** *n;* auch **Falloch** *n:*
Öffnung in der Decke einer Torhalle, durch die der Feind mit Pech begossen oder mit Steinen beworfen werden konnte. Sie diente diente manchmal auch zur akustischen Verbindung zwischen den Wächtern im Torturm und der Mannschaft in der Torhalle. → Verständigungsluke. → Pechnase; → Maschikulis.
– Fig. 147, Nr. 5

fr **assommoir** *m*
en **murder hole**

Schilderhaus *n;* auch **Schildwachthaus** *n;* **Schildhaus** *n:*
kleines Holzhaus zum Unterstellen für die Wache an einem Tor.
fr **guérite** *f*
en **guerite; sentry box**

***Schlupfpforte** *f;* auch **Mannsloch** *n;* **Einmann-Thürl** *n;* **Nadelöhr** *n:*
kleiner Einlaß für Fußgänger in einem Torflügel.
– Fig. 147, Nr. 1
fr **porte-guichet** *f;* **guichet** *m*
en **wicket**

***Sperrbalken** *m;* **Riegelbalken** *m;* **Torbalken** *m;* auch **Torriegel** *m;* **Klemmbalken** *m; lat.*
claustrum; repagulum:
Balken zur Vorriegelung des Tores. Er wurde entweder seitlich in Mauerlöcher oder Mauerschlitze eingeschoben bzw. in Klauen eingehängt.
– Fig. 147, Nr. 2
fr **poutre** *m* **de verrouillage;** ~ **de fermeture**
en **locking bar; drawbar; sliding bar; gate bar**

Tambour *m;* auch **Tor-Tambur** *m;* **Torschanze** *f:*
Sperrbefestigung aus Palisaden mit Schießlöchern, häufig als bewehrter Vorhof eines Tores; ein Vorläufer der Barbakane. → Tambour (GA 7).
fr **tambour** *m*
en **tambour**

***Torflügel** *m;* **Torblatt** *n:*
kräftige, in Angeln oder Pfannen drehbare Holzplatte zum Verschließen eines Einganges. Torflügel sind paarweise angeordnet, meist mit eisernen Bändern oder mit Eisenblechen armiert. → Schlupfpforte.
– Fig. 147, Nr. 3
fr **vantail** *m* **(de porte); battant** *m* **(de porte)**
en **leaf (of door)**

147 Torhalle (Villena)

1 Schlupfpforte - porte-guichet - wicket
2 Sperrbalken - poutre de verrouillage
 locking bar
3 Torflügel - vantail - leaf
4 Fallgatter - herse - portcullis
5 Gußloch - assommoir - murder hole

***Torhalle** *f;* **Torkammer** *f:*
der Raum im Erdgeschoß eines Torturmes bzw. zwischen dem äußeren und inneren Tor einer Doppeltoranlage. Die Torhalle konnte oft an mehreren Stellen gesperrt werden, um eingedrungene Feinde zu bekämpfen. Man spricht deshalb auch von **Fanghof** *m*. In der Decke waren Gußlöcher geöffnet, im Boden befand sich oft eine Wolfsgrube. → Doppeltor.
– Fig.147

fr **passage** *m* **d'entrée**; **sas** *m*
en **gatehouse passage**

***Wolfsgrube** *f:*
tiefer Schacht hinter dem Tor bzw. in der Torhalle, eine Falle für eingedrungene Feinde. In Friedenszeiten war die Wolfsgrube mit Brettern abgedeckt. → Fallgrube.
– Fig. 146, Nr. 1

fr **saut** *m* **de loup**; **trou** *m* **de loup**; **trappe** *f*
en **trou-de-loup**; **pitfall**; **wolf-pit**; **wolf-hole**

148 Donjon
Dover Castle Keep
2. Hälfte 12. Jh.
(Hogg)

6.8 TÜRME – TOURS – TOWERS

Turm *m; gr.* pyrgos; *lat.* turris:
hoch aufragender, auf kleiner Grundfläche errichteter Baukörper mit unterschiedlichem Grundriß. Er steht entweder frei oder ist Teil einer Mauer oder eines anderen Gebäudes.
→ Wehrturm.

fr **tour** *f*
en **tower**

Formen und Arten – Plans et types – Plans and types

***Bergfried** *m;* siehe S. 76
fr **tour** *f* **maîtresse**
en **keep**

***Brückenturm** *m:*
Turm zum Schutz und zur Verteidigung einer Brücke. Er liegt entweder am Aufgang zur Brücke oder auf der Brücke selbst, auch neben ihr, z. B. eingebunden in die Stadtmauer.
– vgl. Fig. 158

fr **tour** *f* **de pont; ~ sur le pont**
en **bridge tower**

149 Donjon
Coucy-le-Château/ Aisne, um 1230
(Simson)

***Donjon** *m;* **Wohnturm** *m*; auch **Wohn-Bergfried** *m:*
wehrhafter Turm, der zum dauernden Bewohnen eingerichtet ist, einzeln stehend oder als Hauptturm einer Burganlage. Der Donjon ist geräumiger als der Bergfried, hat wie dieser meist einen Hocheingang und manchmal repräsentative Innenräume. Donjons wurden vor allem in Frankreich und England, aber auch in Spanien und Italien gebaut.
→ Geschlechterturm.
– Fig. 148 und 149

fr **donjon** *m;* **tour** *f* **maîtresse**
en **keep; donjon; keep-tower; tower-keep**

Doppeldonjon *m:*
zwei miteinander verbundene Wohntürme. Beispiel: Niort sur Sèvre.

fr **donjon** *m* **double**
en **double keep**

150 Geschlechterturm
(Zeichnung Caboga)

Doppelturm *m;* **Zwillingsturm** *m:*
zwei miteinander verbundene Türme. → Doppelbergfried; → Doppeldonjon; → Doppeltorturm.

fr **tour** *f* **double; tours** *f pl* **jumelles**
en **double tower; twin tower(s)** *(pl)*

Dreiecksturm *m:*
Turm über dreieckiger Grundfläche.

fr **tour** *f* **triangulaire**
en **triangular tower**

***Eckturm** *m:*
Turm an den Ecken eines Gebäudes oder einer Mauer, oft ein Flankierungsturm.
– Fig. 63, Nr. 24; vgl. Fig. 151

fr **tour** *f* **sur l'angle; ~ cornière**
en **corner tower**

Einzelturm *m:*
isoliert stehender Turm, z. B. eine Warte im Weichbild einer Stadt oder das Vorwerk einer Burg. Beispiel: Turm Kleinfrankreich als Vorwerk der Burg Berwartstein/ Rheinpfalz.

fr **tour** *f* **isolée**
en **isolated tower**

***Flankierungsturm** *m;* auch **Flankenturm** *m:*
aus der Mauerflucht vortretender, halbrunder oder eckiger Turm, häufig an exponierter Stelle gelegen z. B. neben einem Tor. Er eignet sich besonders zur seitlichen Bestreichung des Geländes. → Mauerturm.
– Fig. 63, Nr. 7; vgl. Fig. 151

fr **tour** *f* **de flanquement**
en **flanking tower**

151 Türme; konzentrische Anlage
Beaumaris Castle, Anglesey
1283-1323 (Hogg)

Gefängnisturm *m;* **Faulturm** *m;* auch **Fallturm** *m;* **Hungerturm** *m:*
als Kerker dienender Turm, teilweise mit eigenem Verlies. → Bergfried.
fr **tour-prison** *f;* **tour-cachot** *f*
en **prison tower**

*****Geschlechterturm** *m;* auch **Patrizierturm** *m;* **Adelsturm** *m;* **Streitturm** *m; lat.* casa turris:
befestigter Wohnturm des Patriziats innerhalb der Stadtmauern. Geschlechtertürme sind zu unterscheiden von den Donjons, die erst bei einer Stadterweiterung in das Weichbild einbezogen wurden. Die meist rechteckigen Türme haben einen hochliegenden Eingang, vier oder mehr sehr hohe Geschosse mit Wohn- und Speicherräumen, eine befensterte Hauptfassade, oft mit Loggia, und meist eine Wehrplattform. Sie waren in der Regel etwa 60 bis 70 Meter hoch. Beispiel: San Gimignano, wo von den einst 56 Türmen noch 13 erhalten sind. Einen reichen Bestand an Patriziertürmen hat Regensburg, 12.-14. Jh. → Turmburg.
– Fig. 150
fr **tour** *f* **de patriciens;** ~ **noble;** ~ **seigneuriale; tour-maison** *f*
en **nobles' tower; gentry's tower; nobility tower; patrician tower**

Hauptturm *m:*
der fortifikatorisch stärkste Turm einer Burg. → Bergfried; → Donjon.

fr **tour** *f* **principale; ~ maîtresse**
en **main tower; principal ~**

Hochwacht *f;* **Schauinsland** *m;* auch **Luginsland** *m:*
hoch liegender Turm, von dem aus man eine gute Sicht hat und der oft auch als Signalturm diente. → Warte.

fr **tour** *f* **de guet**
en **watch tower; ~ turret**

Holzturm *m:*
vorgeschichtliche und frühmittelalterliche Konstruktion von Verteidigungs- und Beobachtungstürmen. Wegen ihrer Anfälligkeit gegen Feuer wurden sie aber durch Konstruktionen aus Stein ersetzt. → Specula; → Belagerungsturm.

fr **tour** *f* **de bois**
en **wooden tower**

***Mauerturm** *m:*
aus der Mauerflucht vorspringender Turm, von dem aus das flankierende Bestreichen des Vorfeldes möglich ist. Mauertürme sind in der Regel nur wenig höher als die Mauer selbst. Je nach seiner Lage unterscheidet man **Ringmauerturm** *m* und **Zwinger(mauer)turm** *m.*
→ Flankierungsturm.
– vgl. Fig. 151

fr **tour** *f* **d'enceinte; ~ flanquante**
en **mural tower; wall ~; flanking ~**

***Polygonturm** *m:*
Turm mit mehreckigem Grundriß, oft über einem Achteck. Bei diesem Grundriß ist der tote Winkel sehr gering.
– Fig. 152

fr **tour** *f* **polygonale**
en **polygonal tower**

152 Polygonturm / Achteckturm
Largoët/ Morbihan, 14. Jh.
(Cassi-Ramelli)

153 Schalenturm
(Viollet-le-Duc)

Rundturm *m;* veraltet **Sinwellturm** *m;* **Scheibling(sturm)** *m:*
Turm über kreisförmigem Grundriß. Bei dieser Form ergab sich ein ziemlich großer toter Winkel. Man konnte aber von ihm aus, anders als beim Rechteckturm, nach allen Richtungen schießen.
fr **tour** *f* **ronde**; ~ **circulaire**; ~ **cylindrique**
en **round tower**; **drum tower**

*****Schalenturm** *m;* **Halbturm** *m;* auch **Hohlturm** *m;* **Schale** *f;* **offener Turm** *m:*
Mauerturm, der nach innen, zum Werk hin, offen ist und somit einem eingedrungenen Feind keine Deckung bietet. → Geschlossener Turm.
– Fig. 153
fr **tour** *f* **ouverte à la gorge**
en **half-tower**; **tower with open gorge**

154 und 155 Scharwachturm (Villena)

***Scharwachtturm** m; **Auslug** m; auch **Wiekhaus** n; **Spähwarte** f; **Pfefferbüchse** f:
auf Konsolen vorkragendes Türmchen an einer Mauer oder an einem Turm, meist ein Rundtürmchen mit Kegeldach. Es diente als Beobachtungsturm und war manchmal auch Standplatz für einen Schützen. → Schießerker.
– Fig. 154 und 155

fr **échauguette** f; **guette** f; **poivrière** f
en **bartizan; bartisan; echauguette; watch turret**

***Signalturm** m; **Meldeturm** m; auch **Fanalturm** m:
Turm, von dem aus Signale an weiter entfernt liegende Stützpunkte übermittelt werden konnten. Dies geschah durch Fanale (Holzstangen mit Brandsatz) und Fackeln, welche auf der Turmplattform entzündet wurden oder auch, z. B. bei Burgen in Kärnten, durch das Aufstellen von Lichtsignalen in entsprechenden Maueröffnungen. → Specula.
– Fig. 156 und 157

fr **tour** f **à signaux**
en **signal tower; signalling tower**

156 Signalturm
(Villena)

157 Signalturm
Burg Alt-Mannsberg/ Kärnten
(Zeichnung Pflüger)

***Spornturm** *m;* **Schnabelturm** *m:*
Turm, der an seinem Fuß durch eine dreieckig vorspringende Mauer verstärkt ist, meist an der Angriffsseite. → Sporn.
– Fig. 159

fr **tour** *f* **en éperon**; ~ **à bec**
en **keel-shaped tower**; **tower with strengthened base**

Steinturm *m:*
in Mauerwerk errichteter Turm.

fr **tour** *f* **de maçonnerie**; ~ **maçonnée**; ~ **de pierre**
en **masonry tower**; **stone tower**

***Torturm** *m:*
Turm, in dessen Erdgeschoß sich ein Tor befindet. Bei manchen Autoren auch Turm neben einem Stadttor oder Burgtor. → Brückentorturm; → Doppelturmtor; → Torhalle.
– vgl. Fig. 138 und 158

fr **tour-porte** *f*
en **gate tower**

Torturm

***Brückentorturm** *m:*
Turm, durch den man eine Brücke betritt.
– Fig. 158

fr **tour-porte** *f* **de pont; ~ sur le pont**
en **bridge gate tower**

Turm *m,* **geschlossener**:
zum Inneren der Anlage durch Mauern geschlossener Turm. → Schalenturm.

fr **tour** *f* **fermée; ~ retranchée**
en **enclosed tower**

Türmchen *n:*
kleiner Turm. → Scharwachtturm.

fr **tourelle** *f*
en **turret**

Viereckturm *m:*
Turm über quadratischem oder rechteckigem Grundriß.

fr **tour** *f* **carrée; ~ quadrangulaire**
en **quadrangular tower**

Rechteckturm *m*

fr **tour** *f* **rectangulaire**
en **rectangular tower**

Turm *m,* **quadratischer**

fr **tour** *f* **quadrangulaire**
en **square tower**

Vollturm *m:*
Turm, der bis zum Erdgeschoß oder auch höher hinauf mit Steinen, Geröll und Sand etc. ausgefüllt ist und dadurch gegen Beschädigungen besonders geschützt ist.

fr **tour** *f* **pleine**
en **tower with solid basement level**

158 Brückentorturm
Cahors/ Tarn et Garonne
(Congrès archéologique)

Warte *f*; **Wartturm** *m*; **Wachttum** *m*; veraltet **Wachspyker** *m*:
verteidigungsfähiger Turm in beherrschender Lage zur Überwachung eines größeren Geländeabschnittes. Meist liegt die Warte außerhalb der Wehrmauern und dient auch als Signalturm. Je nach Lage kann man unterscheiden zwischen **Burgwarte** *f* und **Stadtwarte** *f*.
→ Hochwacht.

fr **tour** *f* **de guet**; ~ **d'observation**; **guette** *f*
en **watch tower; lookout tower**

 Genzwarte *f*; auch **Landwarte** *f*
 fr **tour** *f* **de guet frontière**
 en **watch tower situated at a frontier**

Wehrturm *m*; **befestigter Turm** *m*; **bewehrter Turm** *m*; *lat.* turris munitus:
aus starkem Mauerwerk errichteter, mit Verteidigungsanlagen ausgestatteter Turm.
→ Turmburg; → Bergfried; → Donjon.

fr **tour** *f* **fortifiée**
en **fortified tower**

***Zinnenturm** *m:*
Turm mit einem Zinnenkranz oder auch zwei übereinanderliegenden Zinnenkränzen.
→ Butterfaßturm.
– vgl. Fig. 68 und 160

fr **tour** *f* **crénelée**
bei zwei übereinanderliegenden Zinnenkränzen **~ à double crénelage**
en **crenellated tower**
bei zwei übereinanderliegenden Zinnenkränzen **tower with double crenellation**

Teile – Eléments – Parts

***Abwurfdach** *n:*
ein Dach, das im Notfall rasch abgebaut werden kann, oft über der Wehrplatte.
– Fig. 64, Nr. 6

fr **toit** *m* **démontable**
en **removable roof**

***Hocheingang** *m:*
hoch liegender Eingang zum Bergfried oder Donjon, manchmal auch zum Palas.
– Fig. 63, Nr. 41; Fig. 64, Nr. 2

fr **porte** *f* **haute**
en **elevated entrance; upper ~**

Obergaden *m:*
nach allen Seiten auskragender hölzerner Aufbau, in dem sich die Wohnung des Türmers befindet. Obergaden sind manchmal an Bergfrieden bzw. Tortürmen angebracht.

fr **galerie** *f* **haute**
en **upper gallery**

***Sporn** *m;* **Schnabel** *m;* präzis. **Mauersporn** *m;* auch **Prellkeil** *m;* **Sturmkante** *f:*
spitzwinklig vorspringende Mauerverstärkung an einem Turm, in der Regel an der Angriffsseite. Sie verhindert das frontale Aufprallen der Geschosse. Außerdem verringert sich bei dieser Konstruktion der tote Winkel für den Verteidiger. → Spornturm.
– vgl. Fig. 159

fr **bec** *m;* **éperon** *m*
en **nose; spur; beak**

159 Sporenturm
Donjon d'Issoudun/ Indre
(Châtelain)

160 Wehrplatte
(Leriche, Tréziny)

Turmfuß m:
der untere Teil eines Turmes. → Abprallschräge; → Sporn; → Mantelmauer.

fr **pied** m **d'une tour**
en **foot of a tower; base of a tower**

Wächterstube f; **Wachstube** f:
Unterkunft für eine Wachmannschaft. → Schilderhaus.
– Fig. 64, Nr. 4

fr **corps** m **de garde**
en **guard room; corps de garde**

***Wehrplatte** f; **Wehrplattform** f; mit Zinnenkranz auch **Zinnenboden** m; **Zinnenstock** m:
Plattform auf einem Turm für Schützen und zum Aufstellen von schweren Waffen. Die Wehrplatte war oft mit einem Abwurfdach eingedeckt. Die bei einem → Butterfaßturm ausgebildete, ebenfalls der aktiven Verteidigung dienende gezinnelte Galerie unterhalb der Wehrplatte heißt **Herrenwehre** f.
– Fig. 160; Fig. 63, Nr. 43

fr **plateforme** f **de tir**
 als Herrenwehre (vgl. Fig. 68) **galerie** f **de tir**
en **firing platform**
 als Herrenwehre (vgl. Fig. 68) **crenellated gallery**

6.9 ANNÄHERUNGSHINDERNISSE – OBSTACLES D'APPROCHE – OBSTACLES TO APPROACH

Annäherungshindernis *n:*
Anlage oder Vorrichtung im Vorfeld bzw. auf dem Gelände eines Wehrbaus, welche den Zugang erschwert und den Angreifer fernhalten soll. Man unterscheidet natürliche und künstliche Hindernisse. → Geländeverstärkung.

fr **obstacle** *m* **d'approche**
en **obstacle to approach**

Barrikade *f:*
rasch und behelfsmäßig errichtete Wegesperre.

fr **barricade** *f*
en **barricade**

Einfriedung *f;* auch **Umfriedung** *f;* **Umhegung** *f:*
Abgrenzung, Einschließung und Sicherung eines Geländes oder einer Siedlung durch Reihen aufgeschichteter Steine, durch Dielenwände, Flechtzäune, Hecken, auch durch Wälle, Gräben, Palisaden, Wasserläufe, Sperrmauern etc. Diese Art der Einfriedung ist vielfach Vorläufer einer Wehrmauer.

fr **clôture** *f*
en **enclosure**

 Dielenwand *f:*
 Umzäunung aus dicht aneinandergefügten Brettern.

 fr **clôture** *f* **en planches**
 en **board fence; plank fence**

 *****Flechtzaun** *m:*
 Umzäunung aus Astgeflecht, oft Weidenruten, und Pfählen.
 – Fig. 161

 fr **clôture** *f* **à branchages entrelacés**
 en **fence of interlaced branches**

161 Flechtzaun
Babatz/ Türkei
(Schedelsche Weltchronik, 1492)

Fallgrube f:
getarnte Vertiefung im Erdreich, im Vorgelände und am Zugang zu einem Wehrbau. In der Antike wurden Fallgruben schachbrettartig in mehreren Reihen angelegt, z. B. um das Castrum. → Wolfsgrube; → Fallgrube (GA 7).
fr trou m de loup; puits m militaire; trappe f
en wolf-pit; trou-de-loup; pitfall

Fangeisen n; **Fußangel** f; auch **Lähmeisen** n:
kleiner, beidseitig zugespitzter Eisenpfahl, der in den Boden gesteckt wurde und an dem man sich beim Auftreten verletzte. Oft besaß er eine Drahtschlinge, in der man sich verfing. Gegen berittene Feinde ausgelegte Fußangeln hießen **Reiterangeln** f pl.
fr chausse-trape f
en caltrop; caltrap; mantrap; crawfoot

Geländeverstärkung f:
im engeren Sinne Ausstattung eines Gebietes mit Annäherungshindernissen und Sperren aller Art, auch mit Gräben und Wällen. Im weiteren Sinne auch die Schaffung eines freien Schußfeldes.
fr aménagement m défensif d'un terrain
en furnishing terrain with obstacles etc.

162 verpfähltes Feld
(Mariano di Jacopo, 1449)

163 Sturmpfahl

Pfahl *m; lat.* palus:
kräftiger, oft beidseitig zugespitzter Balken, der in den Boden eingerammt und als Annäherungshindernis eingesetzt wurde. Ein kleiner, kurzer Pfahl hieß **Caesarpfählchen** *n*; **Lilie** *f*.

fr **pieu** *m;* **pal** *m*
en **stake**; **pale**; **post**

> ***Sturmpfahl** *m:*
> aus dem Wall oder der Mauerkrone feindwärts horizontal herausragender, vorne angespitzter Balken, Schutz gegen das Ersteigen.
> – Fig. 163
> – Fig. 63, Nr. 12
>> fr **fraise** *f*
>>> eine Reihe von Sturmpfählen **fraises** *f pl;* **fraisure** *f*
>> en **storm-pole**
>>> eine Reihe von Sturmpfählen **fraises**

***Pfahlwerk** *n;* **Pfahlsperre** *f*
– vgl. Fig. 162

fr **estacade** *f*
en **stockade**

164 spanischer Reiter

1 Feder
2 Leib

165 Schikane
(Orthmann)

***Reiter** *m*, **spanischer**; auch **friesischer** ~; **Federbaum** *m:*
rasch einsetzbares Annäherungshindernis, bestehend aus einem Balken, dem sogenannten **Leib** *m* oder **Baum** *m,* durch den kreuzweise spitze Pfähle gesteckt sind, die sogenannten **Federn** *f pl* oder **Schweinsfedern**.
– Fig. 164

fr **cheval** *m* **de frise**
en **chevaux-de-frise** *pl;* **Friesland horses** *pl;* **frizzy horses** *pl*

***Schikane** *f:*
Durchlaß bzw. Zugang zu einem Wehrbau, der durch ortsfeste oder bewegliche Hindernisse behindert ist, z. B. durch abgewinkelte bzw. verkröpfte Führung oder starke Verengung des Weges.
– Fig. 165

fr **chicane** *f;* **passage** *m* **en** ~
en **chicane; zig-zag passageway; dog-leg entrance**

Engpaß *m;* **Engweg** *m*

fr **passage** *m* **étroit; défilé** *m*
en **narrow passage**

Schranke f; **Barriere** f; **Schlagbaum** m:
waagerecht liegende, einen Zugang verschließende Stange, die hochgehoben oder seitlich verschoben werden kann; z. B. eine Zollschranke. → Sperre.

fr **barrière** f
en **barrier**

Sperrbau m:
leichter Wehrbau zur Überwachung von Land- oder Wasserstraßen. → Blockhaus.

fr **ouvrage** m **d'arrêt; point** m **d'arrêt**
en **barrier construction**

Sperre f; **Absperrung** f:
Vorrichtung, durch die der Zugang oder Durchgang verhindert werden soll.

fr **barrage** m; **fermeture** f; **blocus** m
en **blockade; barricade**

 Flußsperre f

 fr **barrage** m **d'une rivière**
 en **river barrier**

 Straßensperre f

 fr **barrage** m **d'une route; passage** m **obstrué**
 en **road barrier**

 Talsperre f

 fr **barrage** m **d'une vallée**
 en **valley barrier**

Sperrgitter n

fr **grille** f **de barrage**
en **latticework grille**

Sperrkette f:
eiserne Kette, die einen Zugang zu Lande oder vom Wasser her verhindert. **Hafensperrketten** f pl sicherten die Einfahrt in einen Hafen.

fr **chaîne** f **de barrage**
en **barrier chain**

166 Sturmegge
(Faesch)

167 Verhau in Kastellgräben
(Johnson)

***Sturmegge** f:
Annäherungshindernis in Form einer umgekehrt liegenden Egge, bei der also die Zinken nach oben gerichtet waren.
– Fig. 166

fr **herse** f **d'assaut**
en **herse**

***Verhau** m; **Verhack** m; präzis. **Baumverhau** m:
dicht nebeneinander oder auch übereinander gelegte Bäume mit ihrem Astwerk, manchmal auch noch mit dem Wurzelstock; ein Annäherungshindernis, das z. B. in Gräben verlegt wurde.
– Fig. 167

fr **abattis** m **d'arbres**
en **abat(t)is**

Astverhau m

fr **abattis** m **de branches**
en **abat(t)is of branches; entanglement**

7. POLIORKETIK (ausgewählte Begriffe) [1] – ART DU SIÈGE (termes choisis) – SIEGECRAFT (selected terms)

Poliorketik *f;* **Belagerungskunst** *f:*
Wissenschaft und Handwerk vom Berennen, Einschließen, Breschieren und Stürmen eines Wehrbaues. Der Begriff Poliorketik leitet sich her von "Poliorketes" (= Städte-Eroberer), dem Beinamen des Demetrios, Königs von Mazedonien (um 336-283 v. Chr.), dessen Belagerung der Stadt Rhodos mit Antwerken im Jahre 305-304 sehr berühmt war.

fr **art** *m* **du siège; poliorcétique** *f*
en **siegecraft; poliorcetics** *pl*

Absage *f:*
Aufkündigung des Friedens und Ansage der → Fehde.

fr **défi** *m*
en **defy; challenge**

Angreifer *m*

fr **attaquant** *m;* **assaillant** *m*
en **attacker; assailant**

Angriff *m*

fr **attaque** *f*
en **attack; assault**

***beherrschen;** auch **überhöhen:**
einen Geländeabschnitt, eine vorgelagerte Mauer etc. von einem höher gelegenen Standort aus in voller Ausdehnung überschauen und ein dort befindliches Ziel, z. B. eingedrungene Feinde, wirkungsvoll bekämpfen können. Die Ringmauer beherrschte die Zwingermauer, Mauertürme beherrschten die Kurtine, Bergfried bzw. Donjon beherrschten die gesamte Burganlage.
– Fig. 168

fr **commander; contrôler; dominer**
en **to command; to dominate; to control**

[1] Ergänzende Begriffe finden sich im Band GA 7 "Festungen".

168 beherrschen
Ringmauer und Zwingermauer
(Châtelain)

Belagerer *m*

fr **assiégeant** *m*
en **besieger**

Belagerung *f*

fr **siège** *m*
en **siege**; **investment**

Beschuß *m:*
das gezielte Abfeuern von Pfeilen und Bolzen etc. → Schießzeug.

fr **foudroiement** *m;* **bombardement** *m*
en **firing**; **bombardment**

Bewurf *m:*
das Werfen von Steinen, Spießen, Kübeln mit Pech etc. gegen den Feind. → Werfzeug.

fr **bombardement** *m*
en **hurling** (objects at enemy)

Brandstiftung *f;* **Feuersatzen** *n:*
das Legen von Feuer im Nahangriff oder durch den Beschuß mit Brandzeug, insbesondere zur Zerstörung der hölzernen Aufbauten am Wehrgang. → Hurde.

fr **incendie** *m* **provoqué**; **embrasement** *m*
en **incendiary attack**; **setting on fire**

169 Breschieren / Brescheschlagen (Valturius, 1472)

***Breschieren** n:
die Zerstörung einer Mauer, z. B. durch das Einreißen mit dem → Widder, präzis. **Bresche-schlagen** n, durch Beschuß mit Steinen und Brandzeug etc., präzis. **Brescheschießen** n, oder durch das Anlegen einer → Mine. → Bresche; → Breschzeug; → minieren.
– Fig. 169

fr **faire brèche; ouvrir la brèche; mise** f **en brèche; battre en brèche**
en **breaching; making a breach**

Castrametation f; auch **Lagerkunst** f; lat. castra metari = Lager vermessen:
das Vermessen, Abstecken und Anlegen eines Lagers. → Castellum; → Castrum.

fr **castramétation** f
en **art of camp layout**

Deckung f:
Schutz gegen Sicht und Beschuß. → Brustwehr; → Zinne; → Blende; → Sturmdach; → Deckung (GA 7).

fr **défilement** m; **masque** f
en **cover; shelter; defilade**

170 Eskalade
(Montfaucon)

***Eskalade** *f;* auch **Leitersteigung** *f:*
das Erklimmen der Mauern einer Befestigung mit Sturmleitern.
– Fig. 170

fr **escalade** *f*
en **escalade**; **scaling**

Fehde *f:*
kriegerische Auseinandersetzung, Feindseligkeit. → Absage.

fr **guerre** *f* **ouverte**; **hostilités** *f pl*
en **feud**

flankieren:
nach der Seite hin, entlang den eigenen Linien schießen. → Flankierungsturm.

fr **flanquer**
en **to flank**

minieren; unterminieren:
einen Wehrbau untergraben und den Gang mit Balken abstützen. → Mine.

fr **miner**
en **to mine**; **to undermine**

171 Schildkröte
(Reid)

***Schildkröte** f; *lat.* testudo:
Angriffsformation der Römer. Sie hielten beim Sturm auf eine von oben her verteidigte Stellung ihre Schilde über dem Kopf und waren auf diese Weise gegen senkrechten Beschuß und Bewurf gesichert. → Sturmdach.
– Fig. 171

fr **tortue** *f*
en **testudo**; **tortoise**

Schildseite *f:*
die linke, durch den Schild geschützte Seite des Kriegers. → Schwertseite.

fr **coté** *m* **bouclier** (gauche dans le sens de la marche)
en **shield side**; the soldier's shielded, protected side

Schwertseite *f:*
die rechte, ungeschützte Seite des Kriegers, auf der er das Schwert führte. Der Zugang zu den Wehrbauten aus der Zeit vor Erfindung der Feuerwaffen waren nach Möglichkeit so angelegt, daß der Angreifer bei der Annäherung dem Verteidiger die Schwertseite zuwenden mußte.

fr **côté** *m* **épée** (droite dans le sens de la marche)
en **sword side**; the soldier's attacking, unprotected side

172 toter Winkel
(Kromayer, Veith)

Taktik *f:*
Kunst und Lehre vom Gefecht. → Taktik (GA 7).

fr **tactique** *f*
en **tactics** *pl*

Verteidiger *m*

fr **défenseur** *m*
en **defender**

Verteidigung *f;* **Abwehr** *f*

fr **défense** *f*
en **defence; defense; defensive**

***Winkel** *m,* **toter**; veraltet **blinder Ort** *m:*
durch Beschuß und Bewurf nicht erfaßbarer Geländeabschnitt, in dem der Angreifer breschieren und minieren konnte. Man unterscheidet horizontalen und vertikalen toten Winkel. Um den toten Winkel zu verkleinern oder ganz zu beseitigen, wurden z. B. Hurden bzw. Maschikulis angelegt und Flankierungstürme erbaut.
– Fig. 172

fr **angle** *m* **mort; secteur** *m* **privé de feux**
en **blind area; blind spot; danger area; dead ground**

8. KRIEGSGERÄTE UND FERNWAFFEN[1] – ATTIRAIL DE GUERRE ET ARMES A LONGUE PORTEE – WAR MATERIALS AND LONG-RANGE WEAPONS

Kriegsgerät *n; lat.* ingenium:
im engeren Sinne alle für die Kampfführung der Truppe notwendigen mobilen Gegenstände außer Waffen und Munition; im weiteren Sinne werden auch Waffen dazu gerechnet.
fr **attirail** *m* **de guerre; matériel** *m* **de guerre**
en **war materials; ~ materiel; implements of ~**

8.1 EINFÜHRENDE BEGRIFFE – TERMES D'INTRODUCTION – INTRODUCTORY TERMS

Antwerk *n;* **Kriegsmaschine** *f;* auch **Zeug** *n;* veraltet **Hantwerk** *n;* **Gezeug** *n; lat.* machina; ingenium:
technisches Gerät für den Angriff auf Wehrbauten und für deren Verteidigung.
fr **machine** *f* **de guerre; engin** *m* **de guerre**
en **military engine**

Belagerungsgerät *n:*
alle für die Belagerung und Erstürmung fester Plätze verwendeten Geräte wie Belagerungstürme, Sturmleitern, Widder, Sturmwände etc., im weiteren Sinne auch Waffen.
fr **attirail** *m* **de siège**
en **siege equipment; ~ machinery**

Brandzeug *n:*
Brandsätze, die in ein Ziel gestoßen, geworfen, geschleudert oder geschossen wurden, um Brände zu entfachen. Dazu wurden auf geeigneten Trägermaterialien Pech, Erdöl, Petroleum, Öle und Harze verwendet. → Griechisches Feuer.
fr **feu** *m* **de guerre; matière** *f* **incendiaire; porte-feu** *m*
en **incendiary devices; incendiary missiles**

[1] Im folgenden werden einige der von Griechen und Römern und bis ins frühe Mittelalter verwendeten Kriegsgeräte und Waffen genannt, wobei weder Vollständigkeit noch exakte Beschreibung angestrebt ist. Weiterführende Auskünfte enthält die in der Bibliographie genannte Fachliteratur. Die Benennung der einzelnen Objekte ist bei den Autoren oft nicht eindeutig. "Wie im Mittelalter und in der Neuzeit, so war auch im Altertume die Bezeichnung der Geschütze eine verschiedene und willkürliche" (Schramm, op. cit., S. 16).

173 Breschzeug
(Rivius, 1548)

***Breschzeug** n; **Breschwerkzeug** n; **Stoßzeug** n; *lat.* machina oppugnatoria:
Gerät zum Zerstören von Wehrmauern, z. B. Widder und Mauerbohrer. → Breschieren.
– Fig. 173

fr **outil** *m* **de brèche**
en **breaching equipment; ~ devices**

Fernwaffe *f:*
Waffe mit großer Reichweite, d. h. 20-400 m. Sie schoß bzw. schleuderte Pfeile, Bolzen, Steine, Metallkugeln, Brandzeug etc.

fr **arme** *f* **à longue portée**
en **long-range weapon**

Schießzeug *n:*
Waffen und Kriegsmaschinen, deren Geschosse eine flache Flugbahn beschreiben, z. B. Armbrust und Balliste. → Werfzeug.

fr **machine** *f* **de trait (à trajectoire plane); armes** *f pl* **de trait**
en **flat trajectory weapons; siege artillery**

Schußweite *f:*
die Reichweite bzw. größte Schußweite von Geschossen aller Art. Schweres Werfzeug erreichte eine Distanz von etwa 280 m, in seltenen Fällen 400 m, wobei die wirksame Schußweite, d. h. die Distanz mit der größten Trefferwahrscheinlichkeit, erheblich darunter lag. → Wurfweite; → Schußweite (GA 7).

fr **portée** *f* **de tir**
en **firing range**

Sturmzeug *n; lat. musculus:*
Gerät, das beim Angriff auf einen Wehrbau eingesetzt wurde, z. B. Belagerungstürme, Sturmleiter, Reißhaken. → Breschzeug; → Steigzeug.

fr **outil** *m* **d'assaut**
en **assault equipment; ~ weapons**

Waffen *f pl*, **schwere**:
Waffen, die von mehreren Personen bedient werden müssen bzw. Waffen, die fest installiert sind, da sie nicht getragen werden können, sondern mit Fahrzeugen und anderen technischen Hilfsmitteln befördert werden müssen.

fr **armes** *f pl* **lourdes**
en **heavy weapons; heavy armaments; artillery**

Werfzeug *n;* **Wurfzeug** *n;* auch **Gewerfe** *n;* **Wurfmaschine** *f;* **Vertikalgeschütz** *n; lat. machina iaculatoria:*
Waffen und Kriegsmaschinen, mit denen schwere Geschosse geschleudert wurden, die eine hohe Flugbahn beschreiben, z. B. Blide und Onager. → Schießzeug.

fr **machine** *f* **balistique à trajectoire haute; ~ à fronde; engin** *m* **balistique**
en **(high trajectory) hurling machine; ballistic siege engine; siege artillery**

Wurfweite *f:*
die Entfernung, auf die ein Stein oder ein Wurfspieß etc. geworfen werden kann. → Schußweite.

fr **portée** *f* **de lancement; ~ de jet**
en **throwing range** (of a stone or spear)

174 Belagerungstürme (Bonaparte; Ausschnitt)

175 Wandelturm (Grassnick)

8.2 BELAGERUNGSGERÄT – ATTIRAIL DE SIEGE – SIEGE EQUIPMENT

***Belagerungsturm** *m;* auch **Ebenhoch** *m;* **Einschließungsturm** *m;* **Fala** *f;* **Phala** *f; lat.* turris ambulatoria; belfredus:
mehrstöckiges Holzgestell, das vom Belagerer an die Mauern herangebracht und als Sturmstellung beim Angriff eingesetzt wurde. Belagerungstürme konnten 25 bis 50 m hoch sein, mußten aber mindestens die Höhe der zu stürmenden Mauer haben. Vom Turm wurde ein Steg auf die Mauerkrone gelegt oder herabgelassen (→ Fallbrücke), über den die Angreifer in die Burg oder Stadt eindringen konnten. Um Belagerungstürme gegen das vom Verteidiger geschleuderte Brandzeug zu schützen, waren sie an den Seiten oft mit angefeuchteten Tierhäuten oder Blechen behängt. Einen Belagerungsturm, dessen Plattform höhenverstellbar war, bezeichnete man auch als **Senkturm** *m.* War im unteren Teil des Turmes ein Stoßbalken angebracht, nannte man ihn auch **Widderturm** *m.* Zum Angriff von einem schiffbaren Gewässer aus wurden Belagerungstürme auf Schiffen montiert.
– Fig. 174 und 175

fr tour *f* de siège; ~ d'assaut; beffroi *m;* tour-beffroi *f*
en siege tower; belfry

 ***Wandelturm** *m;* **Helepolis** *m (gr.); lat.* turris mobilis
 – Fig. 174 und 175

 fr tour *f* de siège roulante; ~ de siège mobile; hélépole *f*
 en mobile siege tower

176 Hebekasten
(Stewechius, 1585)

Brescheschild m:
bewegliche Bretterwand zum Schließen einer Bresche.

fr **bouclier** m **de brèche**
en **shield for blocking a breach**

Breschetonne f:
mit Erde gefülltes Faß oder rollbares Flechtwerk zum Schließen einer Bresche, auch als Deckung dienend.
fr ≈ **barrique** f **à terre**
en ≈ **earth-filled barrel**

Fallbrücke f (1); auch **Enterbrücke** f; **Korax** m; lat. sambuca:
Steg, der von einem Belagerungsturm auf die Mauer heruntergelassen wurde und den Angreifern das Eindringen in die belagerte Anlage ermöglichte.

fr **sambuque** f
en **sambuca**; **drop bridge**

177 Kampfwagen / Sensenwagen
(Valturius, 1472)

178 und 179 Wagenburg
(Zeichnung Caboga nach Wagner)

*Hebekasten *m;* auch **Tolleno** *m:*
Korb oder Kasten an einem Hebebaum, in dem Angreifer auf die Höhe der Mauerkrone hochgehoben werden konnten.
– Fig. 176
fr **tollénon** *m*
en **liftable assault basket**

*Kampfwagen *m;* **Streitwagen** *m;* *lat.* currus belli:
ein- oder mehrachsiger Wagen mit hohem Wagenstuhl, der beim Angriff in der Feldschlacht verwendet wurde. Die Römer unterschieden nach der Zahl der angespannten Pferde: **Biga** *f* (zwei Pferde), **Triga** *f* (drei Pferde), **Quadriga** *f* (vier Pferde), **Sejuga** *f* (sechs Pferde), **Septijuga** *f* (sieben Pferde) usw. Spätmittelalterliche Kampfwagen hatten in den Seitenwänden oft Schießscharten, dienten auch als Geschützstellung und konnten gegebenenfalls zu einer Art Feldbefestigung formiert werden, der sogenannten ***Wagenburg** *f* (Fig. 178 und 179). → Sensenwagen.
– Fig. 177
fr **char** *m* **de guerre**
en ≈ **chariot**

180 Katze (Wescher)

181 Maus (Valturius, 1472)

Kampfwagen

***Sensenwagen** m; **Sichelwagen** m; lat. currus falcatus; covinus:
Kampfwagen mit langen, sichelartigen Messern an den Radnaben.
– Fig. 177

fr **char** m **de guerre armé de faux**
en **chariot with sickles on the wheel-hubs**

***Katze** f; auch **Breschhütte** f; **Brescheschildkröte** f; **Grabenschildkröte** f:
fahrbare Schutzhütte, meist mit Satteldach, zur gedeckten Annäherung, zur Durchführung von Minierarbeiten, zum Zerstören der Mauern etc. Auch Bezeichnung für das Gestell, in dem ein Stoßbalken hängt.
→ Wandelblende.
– Fig. 180

fr **chat** m; **tortue** f; **chariot** m **d'attaque**
en **cat**; **tortoise**; **wheeled attack shelter**

***Mauerbohrer** m; auch **Brechschraube** f; **Mauerbrecher** m; lat. terebra:
Balken mit eiserner Spitze, die in die Mauerfugen eingesetzt und dort gedreht wurde, sodaß sich der Mauerverband lockerte. Mauerbohrer befanden sich oft in einem fahrbaren Gestell, nach dessen unterschiedlichem Aussehen das Gerät benannt wurde. → Maus.
– Fig. 182

fr **bélier** m **à vis**; **trépan** m; **perçoir** m **de murailles**
en **boring device** with screw thread

182 Mauerbohrer
(R. Schneider)

Mauerbohrer

***Maus** *f:*
ein als stilisierter Tierkörper geformtes, fahrbares Gestell mit seilwindenbetriebener Schraubenspindel und eiserner Spitze, eine Sonderform des Mauerbohrers.
– Fig. 181

fr **rat-trépan** *m*
en **mouse**

Reißhaken *m;* **Sturmhaken** *m;* auch **Greifer** *m;* **Greifzange** *f;* **Mauersichel** *f; lat.* falx muralis; harpago:
lange Stange mit einem eisernen Haken zum Niederreißen von Mauerteilen, auch von Abwurfdächern. Reißhaken wurden sowohl vom Boden aus als auch von Wandeltürmen und Hebekörben eingesetzt. → Wolf.

fr **corbeau** *m* **démolisseur;** ~ **à griffe**
 zum Einreißen eines Daches präzis. **arrache-toit** *m*
en **grapple; grapnel; grappling pole**

183 Sturmbrücke (Stewechius, 1529)

184 Sturmdach (Stewechius, 1529)

***Steigzeug** n:
Leitern und Stangen, auch Seile mit Haken, die in Maueröffnungen eingehängt wurden und das Erklimmen von Mauern und Gebäuden ermöglichten. → Sturmleiter; → Eskalade.
– Fig. 185

fr **attirail** m **d'escalade**
en **scaling equipment**

***Sturmbrücke** f; **Wurfbrücke** f; auch **fliegende Brücke** f; lat. sambuca:
beweglicher Steg zum raschen Übergang über Gräben etc.
– Fig. 183

fr **passerelle** f **d'assaut**
en **assault bridge**

***Sturmdach** n; **Schirmdach** n; auch **Schilddach** n; lat. vinea:
fahrbares Schutzdach zur gedeckten Annäherung. Mehrere aneinandergereihte Sturmdächer werden als **Laufhalle** f oder **Sturmgang** m bezeichnet. → Katze; → Schildkröte.
– Fig. 184

fr **manteau** m **roulant; muscule** m; **tortue** f **roulante**
en **approach gallery; pent-house**

185 Steigzeug / Sturmleiter
(Valturius, 1472)

186 Mechanismus zum Umwerfen von Sturmleitern
(Leonardo da Vinci, um 1485))

***Sturmleiter** f:
lange Leiter zum Ersteigen von Mauern und Gebäuden. Sie wurde aus z. B. Holzteilen zusammengesteckt oder war aus Seilen mit hölzernen Sprossen gefertigt und konnte zusammengerollt werden. Am oberen Ende befanden sich meist Eisenhaken, die beim Anlegen bzw. beim Überwurf auf der Mauerkrone Halt fanden. → Steigzeug.
– Fig. 185 und 186

fr **échelle** f **d'escalade**
en **scaling ladder**

Sturmwand f; **Sturmschild** n; auch **Frontschirm** m; lat. pluteus:
tragbare oder fahrbare Deckung aus Brettern oder Flechtwerk.
→ Blende (GA 7).

fr **mantelet** m; **blinde** f; **bouclier** m **d'attaque**
en **mant(e)let; attack shelter**

 ***Wandelblende** f:
 Sturmwand auf Rädern. → Katze.
 – Fig. 187

 fr **mantelet** m **roulant**
 en **wheeled mant(e)let**

187 Wandelblende
 (Caumont)

188 Widder (Stewechius, 1529)　　189 Widder (Viollet-le-Duc)

***Widder** m; **Rammbock** m; **Stoßbalken** m; auch **Rammbalken** m; **Sturmbock** m; lat. aries: schwerer Balken mit einer Metallspitze, oft in Gestalt eines Widderkopfes. Er wurde eingesetzt, um Mauerwerk zu breschieren bzw. Tore einzudrücken. Der Balken hing in einem fahrbaren Gestell, das an die Mauern herangebracht wurde. Er wurde von der Mannschaft in Pendelbewegungen versetzt, um die Zerstörungen zu bewirken.
– Fig. 188 und 189

- fr　bélier m; ~ brise-murailles; bélier-poutre m; tortue-bélier f
 in fahrbarem Gestell präzis. ~ **roulant**
- en　battering ram

Widderschiff n:
Schiff mit einem Stoßbalken. Es wurde zum Breschieren von See aus eingesetzt.

- fr　bateau m bélier
- en　ship with a battering ram

Wolf m:
ein Eisen mit Haken, das an Seilen von der Mauer herabgelassen wurde, um den Stoßbalken zu packen.

- fr　croc m de défense; corbeau m de rempart
- en　wolf; defensive grapple

190-192 Armbrust
(Fino)

8.3 FERNWAFFEN – ARMES A LONGUE PORTEE– LONG-RANGE WEAPONS

***Armbrust** *f;* auch **Armrust** *f; lat.* arbalista; arcubalista:
auf dem Prinzip der Bogenspannung beruhende Waffe, mit der Bolzen verschossen wurden, eine Weiterentwicklung der aus Pfeil und Bogen gebildeten Waffe. Die Sehne zwischen den Enden der Bogenarme aus Holz und Ochsenhorn oder später auch aus Stahl wurde mit Hilfe verschiedener mechanischer Konstruktionen gespannt, z. B. mittels eines Geißfußes (Fig. 190), eines Flaschenzuges (Fig. 191) oder einer Winde über eine Zahnstange (Fig. 192). Im Schaft der Armbrust, der **Säule** *f,* war eine Rille für den Pfeil bzw. Bolzen eingetieft und es befand sich darauf eine Abzugsvorrichtung, die **Nuß** *f.* Im Unterschied zum einfachen Bogen konnte die Armbrust zum Schuß aufgelegt werden, wodurch die Treffsicherheit wesentlich verbessert wurde. Die Schußweite betrug etwa 30-100 Meter. Von manchen Autoren wird die Armbrust als → Balliste bezeichnet.
– Fig. 190-192

fr **arbalète** *f*
 durch einen Geißfuß gespannt präzis. **~ à pied de biche**
 durch einen Flaschenzug gespannt präzis. **~ à tour**
 durch eine Winde gespannt präzis. **~ à cric**
en **crossbow; arbalest; arbalista**

193 Bauchspanner
(Bruhn-Hoffmeyer)

194-196 Balliste
(Ducrey)

Armbrust

***Bauchspanner** m; **Bauchgewehr** n; **Gastraphetes** m (gr.); auch **Handballiste** f; **Manuballista** f:
schwere Armbrust, zu deren Spannung sich der Schütze mit seinem Leib gegen einen entsprechend geformten Bügel am Schaftende lehnte.
– Fig. 193

- fr **gastraphétès** m; **gastraphète** f
- en **gastraphetes**; **belly-bow**

Karrenarmbrust f:
auf einem fahrbaren Gestell montierte, große Armbrust.

- fr **grande arbalète** f **roulante**
- en heavy crossbow mounted on a gun carriage

Standarmbrust f; **Wallarmbrust** f; veraltet **Lümmel** m:
große, meist ortsgebundene, auf einem oft schwenkbaren Gestell montierte Armbrust, die auf Mauern und Türmen aufgestellt war und für die besondere **Spannböcke** m pl vorhanden waren. Sie hatte einen bis zu 4 m langen Horn- oder Stahlbogen und verschoß bis zu 75 cm lange Bolzen. Die wirksame Reichweite konnte 400 Meter betragen.

- fr **grande arbalète** f **dormante**
- en heavy crossbow on fixed mounting

***Balliste** f;* veraltet **Balläster** *m;* **Palintonon** *m (gr.),* **Lithobolos** *m* "Steinwerfer"; *lat.* ballista:
auf einem Gestell montiertes Torsionsgeschütz mit zwei unabhängigen Bogenarmen, die jeweils in einem Sehnenbündel stecken, das durch Verdrehen gespannt wurde. Steinkugeln oder Wurfspieße, große Pfeile und Bolzen wurden mit Ballisten verschossen. Von manchen Autoren wird die Balliste als → Katapult bezeichnet. → Notstal.
– Fig. 194-196

fr **catapulte** *f;* **baliste** *f;* **baleste** *f;* **perrière** *f;* **pierrier** *m*
en **ballista; baliste; catapult; perrier**

Blitzballiste *f; lat.* ballista fulminalis:
Balliste, mit der → griechisches Feuer und andere Brandsätze geschleudert wurden.

fr **catapulte** *f* **à feux de guerre**
en **ballista for hurling incendiary devices**

Fahrballiste *f; lat.* ballista quadrirotis:
auf Rädern montierte Balliste.

fr **corrobaliste** *f*
en **movable ballista; mobile ~**

Flaschenzug-Balliste *f:*
Balliste, die durch einen Flaschenzug gespannt wurde.

fr **catapulte** *f* **à tour**
en **ballista tensioned by a block and tackle**

197 Ziehkraftblide (Dolleczek)

Balliste

Radspanner-Balliste f:
Balliste, die durch eine über Speichenräder verlaufende Vorrichtung gespannt wurde.
fr **catapulte** f **à roue**
en ballista tensioned by a sprocket wheel

Winden-Balliste f:
Balliste, die über eine Zahnstange gespannt wurde.
fr **catapulte** f **à cric**
en ballista tensioned by a windlass

***Blide** f; **Tribock** m; *lat.* trabutium; tribuculus:
Wurfmaschine, die auf dem Prinzip des zweiarmigen Hebels beruhte. Am hinteren, kürzeren Ende des in einem massiven Balkengestell beweglich gelagerten Hebelarmes waren zunächst Seile befestigt (→ Ziehkraftblide), später ein festes oder bewegliches Gegengewicht, oft ein mit Sand oder Steinen gefüllter Kasten (→ Gegengewichtsblide). Am vorderen, längeren Hebelarm befand sich eine lange Wurfschlinge zur Aufnahme des Geschosses, vornehmlich großer Steine, Brandsätze und Fäkalienfässer. Der Wurf wurde durch den von der Bedienungsmannschaft ausgeübten, möglichst gleichmäßigen und kräftigen Zug an den Seilen bzw. durch den Fall des Gegengewichts ausgelöst. Je nach Länge des Hebelarmes

198 Gegengewichtsblide (Dolleczek)

bzw. nach der Schwere des Gegengewichts konnten Bliden Geschosse bis zu 300 kg auf große Entfernungen schleudern.
– Fig.197 und 198

fr **trébuchet** *m*
en **trebuchet**

 ***Gegengewichtsblide** *f*
 – Fig. 198

 fr **trébuchet** *m* **à contrepoids**
 en **counterweighted trebuchet**

 ***Ziehkraftblide** *f*
 – Fig. 197

 fr **trébuchet** *m* **à traction humaine**
 en **manned trebuchet**

Bogengeschütz *n*:
auf dem Prinzip der Bogenspannung beruhendes Geschütz, z. B. Armbrust und Katapult.
→ Torsionsgeschütz.

fr **artillerie** *f* **sur le principe de l'arc**
en **siege engine operated by tension**

199 Katapult
(Leonardo da Vinci,
um 1485)

Bolzen *m:*
kurzer, kräftiger Holzstab mit einer eisernen Spitze, Geschoß der Armbrust, Balliste etc.
→ Brandbolzen; → Pfeil.

fr **carreau** *m*
en **bolt; quarrel**

*****Katapult** *m/n;* präzis. **zweistieliger ~; Euthytonon** *m;* **Skorpion** *m; gr.* katapelta; *lat.* catapulta:
aus der Armbrust entwickeltes, großes Bogengeschütz zum Verschießen von Bolzen, Speeren, Steinen, Brandzeug etc., häufig ein Bogen aus geschmiedetem Flacheisen mit Sehnen aus Roß- oder Frauenhaaren, die über Speichenräder oder Winden gespannt wurden und das Geschoß in eine flache Flugbahn abschnellten. Der Katapult war auf einem festen Gestell montiert. Von manchen Autoren wird der Katapult → Balliste genannt.
– Fig. 199

fr **catapulte** *f;* **scorpion** *m*
en **catapult**

200 Mange (Schmidtchen) 201 Notstal (Rathgen)

Lafette *f:*
Fahrgestell eines Geschützes.

fr **affût** *m*
en **gun-carriage**

***Mange** *f:*
Wurfmaschine auf Torsionsbasis, eine Weiterentwicklung des Onagers. Am vorderen Ende des Wurfarmes befand sich zur Aufnahme des Geschosses eine Vertiefung, der **Löffel** *m.* Der mit seinem hinteren Ende in einem Torsionsstrang steckende Wurfarm wurde herabgewunden und schnellte, wenn die Spannung gelöst wurde, gegen eine Querbarre, wodurch die Geschoßenergie noch größer wurde. Manche Autoren bezeichnen die Mange auch als → Onager.
– Fig. 200

fr **mangeonneau** *m*
en **mangonel**

***Notstal** *m;* **Springolf** *m;* **Springala** *f;* **Selbschoß** *m; lat.* espringala:
auf einem Gestell montiertes zweiarmiges Torsionsgeschütz. Seine Verwendung bei der Verteidigung von Avignon 1346 ist belegt. → Balliste.
– Fig. 201

fr **espringolle** *f;* **espringale** *f*
en **springal**

Onager *m;* auch **Skorpion** *m:*
einarmiges Wurfgeschütz auf Torsionsbasis. Der Wurfarm steckte mit seinem hinteren Ende in einem gegen die Wurfrichtung gedrehten Strang aus unterschiedlichem Material (Tau, Tiersehnen, Haare), am vorderen Ende des Wurfarmes befand sich eine Schlinge zur Aufnahme des Geschosses. Dieses wurde fortgeschleudert, sobald der herabgewundene Wurfarm gelöst wurde. Im Unterschied zur Mange hatte der Onager keine Querbarre. Er verschoß kleinere Felsbrocken und Brandsätze, die Wurfweite lag zwischen 100 und 350 Metern. Onager und Mange werden oft synonym verwendet.

fr **onagre** *m*
en **onager**

Pfeil *m:*
langer, dünner hölzerner Schaft mit einer Spitze aus Metall, Hartholz oder anderem Material, am hinteren Ende eingekerbt und gefiedert, sodaß beim Flug ein Drall entstand. → Brandpfeil; → Bolzen.

fr **flèche** *f*
en **arrow**

Quadwerk *n:*
Werfzeug für Aas und Unrat.

fr **lance-ordures** *f;* **fronde** *f* **à ordures**
en catapult for hurling rubbish and animal carcasses

*****Rutte** *f;* auch **Pfeilschleuder** *f;* veraltet **deutscher Balläster** *m:*
Geschütz, mit dem durch einen senkrecht stehenden Schneller Pfeile, aber auch Brandzeug verschossen wurden. Der Schneller war an seinem unteren Ende am Trägerbalken für das Geschoß fixiert, an seinem oberen Ende befand sich ein Seil, das auf eine Winde gewickelt wurde, wodurch der Schneller nach rückwärts gebogen wurde. Sobald die Spannung gelöst wurde, prallte der Schneller gegen das Geschoß und brachte es auf seine Bahn.
– Fig. 203

fr **lance-épieu** *f;* **rutte** *f*
en ≈ **catapult**

202 Stabschleuder
(Kromayer, Veith)

203 Rutte
(Stewechius, 1585)

***Schleuder** *f:*
Wurfwaffe zum Schleudern von Steinen, Bleikugeln oder Brandzeug. Schleudern bestanden aus einem zur Aufnahme des Geschosses bestimmten Lederstück zwischen zwei Leder- oder Tuchstreifen bzw. Schnüren, von denen einer während des Schwingens der Waffe losgelassen wurde, wodurch das Geschoß weggeschleudert wurde. Die an einer Stange befestigte Schleuder heißt **Stabschleuder** *f.* → Blide.
– Fig. 202

fr **fronde** f
en **sling**; **robinet**

Pechschleuder *f:*
Werfzeug für brennendes Pech.
 fr **fronde** *f* à lancer de la poix brûlante
 en **pitch-sling**

Steinschleuder *f; lat.* petraria
 fr **fronde** *f* à lancer des boulet de pierre
 en **sling for hurling stone balls**

Steinkugel f
fr **boulet** *m* de pierre
en **stone ball**

Torsionsgeschütz *n;* auch **Drehkraftgeschütz** *n; lat.* tormentum:
ein Geschütz, bei dem die Geschoßenergie nicht aus der Spannkraft eines Bogenarms resultiert, sondern aus gegen die Schußrichtung gedrehten Sehnenbündeln oder Taue etc.
→ Balliste, → Bogengeschütz.

fr **engin** *m* **nevrobalistique**; ~ **nevrotone**; **artillerie** *f* **nevrobalistique**
en siege engine operated by torsion

8.4 BRANDZEUG – FEUX DE GUERRE – INCENDIARY DEVICES

*****Brandballen** *m;* **Brandsack** *m;* auch **Brander** *m:*
mit einem Brandsatz gefüllter Behälter, der mit Brandpfeilen etc. verschossen wurde.
– vgl. Fig. 206

fr **sac** *m* **à feu**
en container for incendiary substances

Brandfackel *f;* **Feuerfackel** *f:*
Fackel zum Feuerlegen.

fr **torche** *f* **incendiaire**
en **fire-torch; incendiary torch**

 Pechfackel *f*

 fr **torche** *f* **à poix**
 en **pitch-torch**

*****Brandfaß** *n;* **Sturmfaß** *n:*
mit brennbarer Flüssigkeit gefülltes Fäßchen, das dem Gegner entgegengeschleudert oder auf ihn herabgerollt wurde. → Rollbombe.
– Fig. 204

fr **baril** *m* **à feu;** ~ **foudroyant; tonneau** *m* **incendiaire**
en **fire-barrel; incendiary barrel**

Brandgeschoß *n:*
mit einem Brandsatz gefülltes Hohlgeschoß.

fr **projectile** *f* **incendiaire**
en **incendiary projectile**

204 Brandfaß (Bonaparte) 205 Brandkugel (Bonaparte) 206 Brandpfeil (Bonaparte)

Brandbolzen *m:*
mit einem Brandsatz bestückter Bolzen.

fr **carreau** *m* **à feu**; ~ **incendiaire**
en **fire-bolt**

***Brandkugel** *f; lat.* colus:
mit brennbarer Flüssigkeit gefüllte Metallkugel, die gegen gegnerische Stellungen geschleudert wurde. War sie mit Widerhaken besetzt, hieß sie auch **Stachelbombe** *f.*
– Fig. 205

fr **boulet** *m* **à feu**; ~ **incendiaire**
en **carcass**; **fire-ball**

***Brandpfeil** *m;* **Feuerpfeil** *m:*
Pfeil mit einem Brandballen an der Spitze. Nach der Art, wie er ins Ziel gebracht wurde, unterscheidet man **Handbrandpfeil** *m (lat.* malleolus) und **Geschützbrandpfeil** *m (lat.* falarica).
– Fig. 206

fr **falarique** *f;* **flèche** *f* **à feu**; **flèche** *f* **incendiaire**
en **fire-arrow**

207 Feuerschiff (Canestrini)

Brandröhre f:
länglicher, mit einem Brandsatz gefüllter Hohlkörper.

fr **tube** f **à feu; fusée** f **à feu**
en **fire tube**

Brandsatz m:
flüssiges oder festes Material, das zum Entzünden eines Feuers aufbereitet ist.

fr **matière** f **incendiaire; ~ combustible**
en **incendiary substances** pl

Brandtuch n:
mit Teer getränktes Tuch zum Feuerlegen.

fr **chemise** f **goudronnée; ~ incendiaire**
en **tar-soaked cloth**

*****Feuerschiff** n:
ein mit Brandsätzen befrachtetes Schiff, das im Seekrieg und im Kampf um Küstenbefestigungen eingesetzt wurde.
– Fig. 207

fr **brûlot** m
en **fire-ship**

208 Feuertopf (Canestrini)

Feuerspieß *m;* **Brandspieß** *m;* auch **Feuerlanze** *f:*
Wurfspieß mit Brandsatz.

fr **lance-flamme** *f;* **lance** *f* **à feu**
en **fire-spear**

***Feuertopf** *m;* **Sturmtopf** *m;* auch **Feuerkasten** *m:*
mit brennbarer Flüssigkeit gefülltes Gefäß. Es wurde geschleudert oder von Kriegshunden in die feindliche Stellung getragen.
– Fig. 208

fr **pot** *m* **à feu**
en **fire-pot**

Griechisches Feuer *n:*
in Griechenland schon einige Jahre v. Chr. erfundenes Feuer zur Verwendung als Kampfmittel; zunächst eine Mischung von Schwefel, Werg, Kienspan u. ä., später wurde noch gebrannter Kalk und Erdöl beigegeben. Der Brandsatz enthielt keinen Salpeter. Die dickflüssige Masse wurde in brennendem Strahl aus → Syphonen verspritzt. Das Griechische Feuer brannte auch auf dem Wasser und diente bis ins 13. Jh. als Waffe im Seekampf.

fr **feu** *m* **grégeois**
en **Greek fire; wildfire**

209 Pechfaschine (Canestrini) 210 Syphon (Bonaparte)

***Pechfaschine** f; **Brandfaschine** f:
mit Pech überzogenes Reisigbündel zum Feuerlegen.
– Fig. 209

fr **fascine** f **incendiaire à poix**
en **fascine coated in pitch**

Schwefelbombe f; auch **Schwefelkugel** f; **Schwefelkranz** m:
ein Behälter mit brennendem Schwefel, der gegen den Feind geschleudert wurde.

fr **bombe** f **à soufre**
en **sulphur ball**

Stankkugel f; **Dampfkugel** f:
ein Brandsatz mit Haaren, Federn und Arsenik, der zur Ausräucherung feindlicher Stellungen diente.

fr **balle** f **suffocante; pot** m **fumigère**
en **suffocating ball; smoke-ball**

***Syphon** m; **Feuerspritze** f:
eine Röhre zum Absprühen des griechischen Feuers durch komprimierte Luft, ein Vorläufer des Flammenwerfers. Die Byzantiner hatten schon im 8. Jh. auf ihren Schiffen diese Syphone installiert und damit die Flotte ihrer arabischen Gegner wiederholt in Brand gesetzt.
– Fig. 210

fr **siphon** m **(à feu grégeois)**
en **siphon (for Greek fire)**

211 Angriff und Verteidigung
(Viollet-le-Duc)

LITERATURVERZEICHNIS[1] – BIBLIOGRAPHIE – BIBLIOGRAPHY

Adam, J. P.: L'architecture militaire grecque. Paris 1982

Ailianos (Ende 1., Anfang 2. Jh.): Lehrbuch der Taktik. Siehe Koechly; Rüstow

Aineias der Taktiker (4. Jh. v. Chr.): "Über die Städteverteidigung" (ed. R. Schöne; Leipzig 1911
– – –: siehe Koechly; Rüstow

Anderson, W.; **Swaan**, W.: Castles of Europe from Charlemagne to the Renaissance. Westminster/ Maryland 1970. Dt. Ausgabe: Burgen Europas von der Zeit Karls d. Gr. bis zur Renaissance. München 1971

Andreae, B.: Römische Kunst. Freiburg 1973

Apolodoros aus Damaskos (um 100 n. Chr.): Poliorketika. Siehe R. Schneider

Art and architecture thesaurus (AAT). 4 Bde. New York 1990

Asklepiodotos (vor dem 2. Jh. n. Chr.): Taktik. Siehe Koechly; Rüstow

Athenaios (Zeitstellung unbestimmt): Über Belagerungsmaschinen. Siehe Wescher und R. Schneider

Aufsess, M. von: Burgen. München 1988

Baatz, D.: Der römische Limes. 2. Aufl. Berlin 1975

[1] Einschlägige Bibliographien, Enzyklopädien und Lexika der Architektur und Kunstwissenschaft, Monographien und Sprachwörterbücher werden nicht erwähnt. Ein Nachweis erfolgt nur, wenn sie weiterführende Artikel enthalten oder Abbildungen aus ihnen entnommen wurden.

Babelon, J. P.: Le château en France. Paris 1986

Baudot, M. D. de: Encyclopédie d'architecture. 3 Bde. Paris 1890-91

Billerbeck, A.: Der Festungsbau im alten Orient. 2. Aufl. Leipzig 1903

Binding, G. et al.: "Burg". In: Lexikon des Mittelalters, Bd. 2, Sp. 958–1003
– – –: Architektonische Formenlehre. Darmstadt 1980

Bodenehr, G.: Europens Pracht und Macht. Augsburg, um 1720

Boeheim, W.: Handbuch der Waffenkunde. Leipzig 1890. Nachdruck Graz 1966

Bonaparte, L. N.: Etudes sur le passé et l'avenir de l'artillerie. 4 Bde. Paris 1846–63

Borchert, F.: Burgenland Preußen. Die Wehrbauten des Deutschen Ordens und ihre Geschichte. München 1987

Braun, G.; **Hogenberg**, F.: Civitates orbis terrarum. 6 Bde. Köln 1572–1618. Nachdruck Kassel 1965 (ed. R. A. Kelten; A. O. Viëtor)

Brenk, B.: Spätantike und frühes Christentum. Berlin 1977

Brown, R. A.: English medieval castles. Batsford 1976
– – –: The architecture of castles. A visual guide. London 1984

Bruce, J. C.: Handbook to the Roman wall. 12. Aufl. Newcastle-upon-Tyne 1966

Bruhn-Hoffmeyer, A.: Antikens Artilleri. Kopenhagen 1958. = Studier fra sprogog oldstidsforsking. 236

Bulletin monumental pour la conservation et la description des monuments historiques. Caen, Paris 1834 ff.

Caboga, H., Comte de: Kleine Burgenkunde. Bonn 1961
– – –: Die Burg im Mittelalter. Geschichte und Formen. Frankfurt/ Main 1982

Canestrini, G.: Arte militare meccanica medioevale. Milano 1946

Cassi-Ramelli, A.: Dalle caverne ai rifugi blindati. Trenta secoli di storia dell'architettura militare. Milano 1964
– – –: Castelli e fortificazioni. Milano 1974. = Italia meravigliosa. 4

Caumont: Abécédaire ou rudiment d'architecture... Bd. 2: Architecture civile et militaire. Caen 1870
– – –: Cours d'antiquités monumentales. 6 Textbde., 1 Bildbd., Paris 1830-41

Cesariano, C. (ed.): Marcus Pollio Vitruvius " De architectura libri X". Como 1521. Nachdruck München 1969

Château-Gaillard; Etudes de castellologie européenne; ed. Centre de recherches archéologiques médiévales. Caen 1964 ff.

Châtelain, A.: Châteaux et guerriers de la France au moyen âge. Evolution architecturale et essai d'une typologie. Strasbourg 1981
– – –: Châteaux forts. Images de pierre des guerres médiévales. Paris 1983

Clark, G. T.: Mediaeval military architecture in England. London 1884

Clasen, K. H.: "Burg". In: Reallexikon zur deutschen Kunstgeschichte. Bd. 3, Stuttgart 1954, Sp. 126-173

Cohausen, A. von: Die Befestigungsweisen der Vorzeit und des Mittelalters (ed. M. Jähns). Wiesbaden 1898. Nachdruck Würzburg 1995

Conant, K. J.: Carolingian and romanesque architecture 800–1200. Harmondsworth 1959

Congrès archéologique: Architecture militaire du Tarn et Garonne. Paris 1865

Contamine, Ph.: La guerre au moyen âge. Paris 1986

Corvisier, A.: Dictionnaire d'art et d'historie militaires. Paris 1988

Demmin; A.: Die Kriegswaffen in ihrer historischen Entwicklung von den ältesten Zeiten bis auf die Gegenwart. Eine Enzyklopädie der Waffenkunde. Leipzig 1891

Diels, H.; **Schramm**, E. (ed.): Herons Belopoiika, griechisch und deutsch. Berlin 1918
– – –: Philons Belopoiika, griechisch und deutsch. Berlin 1919
– – –: Exzerpte aus Philons Mechanik, griechisch und deutsch. Berlin 1920

Dieulafoy, M.: Le château Gaillard et l'architecture militaire du 13è siècle. Paris 1898

Dilich, J. W.: Peribologia oder Bericht von Vestungs-Gebewen vieler Örter. Frankfurt 1640. Nachdruck Unterschneidheim 1971

Diller, O. F.: Über die Befestigungsanlagen im Altertum und im Mittelalter. Rapperswil 1955. = Philo-Byzantinische Akademie. Mitteilungen der Castellologischen Kommission. 2

Dolleczek, A.: Geschichte der österreichischen Artillerie von den frühesten Zeiten (Werfzeug) bis zur Gegenwart. Wien 1887. Nachdruck Graz 1973

Ducrey, P.: Guerre et guerriers dans la Grèce antique. Fribourg 1985

Dupuy, R. E.; **Dupuy**, T. N.: The encyclopedia of military history from 3500 B. C. to the present. London 1977

Ebert, M.: Festungen der Vorgeschichte. In: Reallexikon der Vorgeschichte. Bd. 3, Berlin 1925, S. 233–272

Ebhard, B.: Der Wehrbau Europas im Mittelalter. Bd. 1 Berlin 1939, Bd. 2 Stollhamm/ Oldenburg 1958. – Mit weiterführender Bibliographie

Enlart, C.: Manuel d'archéologie française depuis les temps mérovingiens jusqu'à la Renaissance. Bd. 2: Architecture civile et militaire. 2. Aufl. Paris 1929-32

Erb, H.: Burgenliteratur und Burgenforschung. In: Schweizer Zeitschrift für Geschichte (8) 1958, S. 488 f.

Erffa, W. Freiherr von: Die Dorfkirche als Wehrbau. Stuttgart 1936

Essenwein, A. von: Die Kriegsbaukunst. Darmstadt 1889. = Handbuch der Architektur II, 4, 1

Faesch: Ingenieur-Lexikon. 1735

Fedden, R.; **Thomson**, J.: Crusader castles. London 1957

Fino, J.-F.: Forteresses de la France médiévale. Construction, attaque, défense. 3. Aufl. Paris 1977

Frobenius, H.: Militärlexikon. Handwörterbuch der Militärwissenschaften. Berlin 1901

Funcken, L.; **Funcken**, F.: Rüstungen und Kriegsgerät im Mittelalter, 8.–15. Jh. München 1979

Fry, P. S.: The David and Charles book of Castles (of Britain). Newton Abbot 1980

Gamber, O.: Schutzwaffen. Glossarium Armorum. Graz 1972

Garlan, Y.: Recherches de poliorcétique grecque. Paris 1974

Giorgio Martini, F., gen. **il Filarete**: Trattati di achitettura, ingegneria e arte militare . Ms. Siena, Bibl. communale, um 1480. Faksimile (ed. C. Maltese), 2 Bde. Milano 1967

Gloag, J.: The English tradition in architecture. London 1963

Glossarium Artis 7 (ed. R Huber; R. Rieth): Festungen; der Wehrbau nach Einführung der Feuerwaffen. Forteresses / Fortifications. 2. Aufl. München 1990

Gohlke, W.: Das Geschützwesen des Altertums und des Mittelalters. In: Zeitschrift für historische Waffenkunde 5 (1909-11) und 6 (1912-14)

Gorys, E.: Kleines Handbuch der Archäologie. München 1981

Grabherr, N.: Das Antwerk. Seine Wirkungsweise und sein Einfluß auf den Burgenbau. In: Burgen und Schlösser 4 (1963) Heft 2, S. 45-50

Haberkern, E.; **Wallach**, J. F.: Hilfswörterbuch für Historiker. Mittelalter und Neuzeit. Bern, München 1964

Heron von Alexandreia (1. Jh. n. Chr.): Belopoiika. Siehe Diels; Schramm

Hinz, H.: Motte und Donjon; zur Frühgeschichte der mittelalterlichen Adelsburg. Köln 1981
– – –: "Befestigung". In Lexikon des Mittelalters, Bd. 1, Sp. 1785-1791

Hoege, L.: Burgen in Fels. Eine Untersuchung der mittelalterlichen Höhlen-, Grotten- und Bahnburgen der Schweiz. Olten, Freiburg i. Br. 1986

Hofstätter, H. H.: Gotik. München 1968

Hogg, I. V.: The history of fortification. London 1981. – Mit Glossar

Holst, N. von: Der Deutsche Ritterorden und seine Bauten von Jerusalem bis Sevilla, von Thorn bis Narwa. Berlin 1981

Hoops, J.; **Jankuhn**, J. et al.: Reallexikon der germanischen Altertumskunde. 4 Bde. Straßburg 1911–19. 2. Aufl. Berlin 1968 ff.

Hotz, W.: Burgen am Rhein und an der Mosel. Berlin 1956
– – –: Kleine Kunstgeschichte der deutschen Burg. Darmstadt 1965
– – –: Pfalzen und Burgen der Stauferzeit; Geschichte und Gestalt. 2. Aufl. Darmstadt 1988

Hughes, Q.: Military architecture. London 1974. – Mit weiterführender Bibliographie

Hyginus Gromaticus (2. Jh. n. Chr.): "De munitionibus castrorum" (ed. v. Domaszewsky, 1877)

Jähns, M.: Atlas zur Geschichte des Kriegswesens. Berlin 1878. Nachdruck Osnabrück 1979

Jankuhn, H.: Die Wehranlagen der Wickingerzeit zwischen Schlei und Treene. Neumunster 1937
- - -: Heinrichsburgen und Königspfalzen. 1965. = Veröffentlichungen. des Max-Planck-Instituts für Geschichte. 11-2

Janneau, G.: Cités et places fortes en France. L'architecture militaire en France. Paris 1979

Johnson, A.: Roman forts of the 1st and 2nd centuries A. D. in Britain and the German Provinces. New York 1983. Dt. Ausg.: Römische Kastelle des 1. und 2. Jh. n. Chr. in Britannien und in den germanischen Provinzen des Römerreiches. Mainz 1987

Kalkwiek, D. A.; **Schellart**, A. I.: Atlas van de Nederlandes Kastelen. Alphan aan den Rijn 1980

Kemp, A.: Castles in colour. Poole 1977

King, D. J. C.: Castellarium Anglicanum; an index and bibliography of the castles in England, Wales and the Islands. London 1983

Kirsten, E.; **Kraiker**, W.: Griechenlandkunde; ein Führer zu klassischen Stätten . 2 Bde. 5. Aufl. Heidelberg 1967

Koechly, H.; **Rüstow**, W.: Griechische Kriegsschriftsteller. Bd. 1: Aineias; Heron und Philon; Vitruvius. Bd. 2: Asklepiodotos; Ailianos; Bd. 3: der Byzantiner Anonymus. Leipzig 1853–55. Nachdruck Osnabrück 1969

Koepf, H.: Bildwörterbuch der Architektur. Stuttgart 1968

Kolb, K.: Wehrkirchen in Europa. Würzburg 1983

Koller, H.: Orbis pictus latinus. Vocabularius imaginibus illustratus. Zürich 1983

Kraus, Th.: Das römische Weltreich. Berlin 1967. Propyläen-Kunstgeschichte. 2

Krieg von Hochfelden, G. H.: Geschichte der Militärarchitektur in Deutschland. Stuttgart 1859. Nachdruck 1973

Krischen, F.: Die Landmauer von Konstantinopel. 2 Bde. Berlin 1938–43
– – –: Die Stadtmauern von Pompeji und griechische Festungsbaukunst in Unteritalien und Sizilien. Berlin 1941. = Die hellenistische Kunst in Pompeji. 7

Kromayer, J.; **Veith**, G.: Heerwesen und Kriegführung der Griechen und Römer. München 1928. Nachdruck 1963. = Müllers Handbuch der klassischen Altertumswissenschaft 4, 3, 2
– – –: Schlachten-Atlas zur antiken Kriegsgeschichte. Leipzig 1922 ff.

Kyeser, K.: Bellifortis 1405. Siehe Quarg

Leask, G. G.: Irish castles and castellated houses. 2. Aufl. London 1944

Leonardo da Vinci: Il Codice Atlantico. Codex um 1485. Faksimile Milano 1894–1903 (Ms. A-M Milano, Bibl. Ambros., Codex Atlanticus)

Leriche, P.; **Tréziny**, H.: La fortification dans l'histoire du monde grec. Actes du colloque international à Valbonne 1982. Paris 1987

Lloyd, S.; **Müller**, H. W.; **Martin**, R.: Architektur der frühen Hochkulturen. Vorderasien - Ägypten - Griechenland. Stuttgart 1975. = Weltgeschichte der Architektur

Lot, F.: l'Art militaire et les armées au moyen âge, en Europe et dans le proche Orient. 2 Bde. Paris 1946

Mariano di Jacopo, gen. **il Taccola**: De machinis libri X. De rebus militaribus. 1449 (ed. E. Knobloch. Baden-Baden 1984)

Markham, G.: The art of archery. London 1968

Marsden, E. W.: Greek and Roman artillery. Historical development. Oxford 1969
– – –: Greek and Roman artillery. Technical treatises. Oxford 1971

Martin, R.: Griechische Welt. München 1967

Merian, M.: Topographia Germaniae. Bd. 1 Hassiae. Frankfurt/ Main 1646. Nachdruck Kassel 1959
– – –: Bd. 14 Alsatiae. Frankfurt/ Main 1663. Nachdruck Kassel 1964

Merkel, K.; Die Ingenieurtechnik im Altertum. Berlin 1899

Mesqui, J.: Châteaux et enceintes de la France médiévale. De la défense à la résidence. 2 Bde. Paris 1991-93

Meyer, W.: Europas Wehrbau. Frankfurt 1973

Meyer, W.; **Widmer**, E.; Das große Burgenbuch der Schweiz. Zürich, München 1977. – Mit weiterführender Bibliographie
– – –: Burgen von A bis Z. Basel 1981

Mohr, A. H.: Vestingbouwkundige termen. S'Gravenhage 1983

Montfaucon, B. de: Les monuments de la monarchie française. 5 Bde. Paris 1729-33

Müller-Wiener, W.: Burgen der Kreuzritter im Heiligen Land, auf Zypern und in der Aegaeis. München 1966

Noë, G. de la: Principes de la fortification antique. Paris 1888

O'Neil, B.: Castles. An introduction to the castles of England and Wales. 3 Aufl. London 1977

Orlandos, A.; Les matériaux de construction et la technique architecturale des anciens grecs. 2 Bde. Paris 1966

Orthmann, W.: Der alte Orient. Berlin 1975. = Propylaen-Kunstgeschichte. 15

Partington, J. A.: A history of Greek fire and gunpowder. Cambridge 1960

Pauly's Realencyclopädie der classischen Altertumswissenschaft, neue Bearbeitung 1894 ff. – Der Kleine Pauly, 5 Bde. Stuttgart 1964–75

Pérouse de Montclos, J. M. (ed.): Architecture. Méthode et vocabulaire. 2 Bde. Paris 1972. = Inventaire général des monuments et des richesses artistiques de la France. Principes d'analyse scientifique

Philon von Byzanz (2. Jh. v. Chr.). Siehe Diels-Schramm

Picard, G.: Imperium Romanum. München 1966

Piper, O.: Burgenkunde. Bauwesen und Geschichte der Burgen. 3. Aufl. München 1912. Zweiter, neuer Teil von W. Meyer. Frankfurt, München 1967

Pohler, J.: Bibliotheca historico-militaris. 4 Bde. Kassel 1887–99

Polybios (um 200-120 v. Chr.): "Bellum Numantinum" (ed. K. Stiewe; N. Holzberg). Darmstadt 1982

Portoghesi, P. (ed.): Dizionario enciclopedico di architettura e urbanistica. 6 Bde. Roma 1968–69

Quarg, G. (ed.): Konrad Kyeser aus Eichstätt: Bellifortis. Kommentierter Faksimiledruck. Düsseldorf 1967

Rathgen, B.: Das Geschütz im Mittelalter. Quellenkritische Untersuchung (ed. V. Schmidtchen). Nachdruck der Ausgabe von 1928. Düsseldorf 1987

Recht, R.: Alsace; Bas-Rhin, Haut-Rhin. Territoire-de-Belfort. Paris 1980. = Dictionnaire des châteaux de France

Reid, W.: Arms through the ages. New York 1976. Dt. Ausgabe: Das Buch der Waffen von der Steinzeit bis zur Gegenwart. Düsseldort 1976

Reitzenstein, A. von: Rittertum und Ritterschaft. München 1972. = Bibliothek des Germanischen Nationalmuseums Nürnberg zur Deutschen Kunst- und Kulturgeschichte. 32

Rey, R.: Les vieilles églises fortifiées du Midi de la France. Paris 1925

Richmond, J. A.: The city wall of Imperial Rome. Oxford 1930

Ritter, R.: Châteaux, donjons et places fortes. L'architecture militaire française. Paris 1953
– – –: L'architecture militaire du moyen âge. Paris 1974

Rivius, D. G. H. (ed.) Vitruvius Teutsch. Nürnberg 1548

Robertson, D. St.: A handbook of Greek and Roman architecture. 2. Aufl. Cambridge 1959

Rochas d'Aiglun, A. de: Taité de fortification par Philon de Byzance.
– – –: Principes de la fortification antique. In: Revue générale de l'architecture (37). Paris 1880

Rocolle, P.: 2000 ans de fortifications françaises. 2 Bde. Limoges 1973. – Mit weiterführender Bibliographie

Sackur, W.: Vitruv und die Poliorketiker; Vitruv und die christliche Antike. Bautechnisches aus der Literatur des Altertums. Berlin 1925

Sailhan, P.: La fortification. Histoire et dictionnaire. Paris 1991

Salch, Ch. L. (ed.): Atlas des châteaux-forts en France. Strasbourg 1977

Schedelsche Weltchronik. Nürnberg 1492 (ed. E. Rücker. München 1973)

Schefold, K.: Die Griechen und ihre Nachbarn. Berlin 1967. = Propyläen-Kunstgeschichte. 1

Schmidt, R.: Burgen des deutschen Mittelalters. München 1959

Schmidtchen, V.: Kriegswesen im späten Mittelalter. Technik, Taktik, Theorie. Weinheim 1990. – Mit weiterführender Bibliographie
– – –: Mittelalterliche Kriegsmaschinen. Soest 1983

Schneider, H.: Adel – Burgen – Waffen. Bern 1968. = Monographien zur Schweizer Geschichte. 1

Schneider, R.: Griechische Poliorketiker. Berlin 1908–12. = Abhandlungen der königl. Gesellschaft der Wissenschaften zu Göttingen, Phil.-Hist. Klasse, N. F. 10-12

Schramm, E.: Vorgeschichtliche Befestigungen. Dresden 1935
– – –: Die antiken Geschütze der Saalburg. Bemerkungen zu ihrer Rekonstruktion. Berlin 1918. Nachdruck Bad Homburg 1980. = Beiheft zum Saalburg-Jahrbuch 1980

Schuchhardt, C.: Die Burg im Wandel der Weltgeschichte. Potsdam 1931

Simson, O. von: Das Mittelalter II. Das hohe Mittelalter. Berlin 1972. = Propyläen-Kunstgeschichte. 6

Spiegel, H.: Schutzbauten und Wehrbauten. Einführung in die Baugeschichte der Herrensitze, der Burgen, der Schutzbauten und der Wehrbauten. 2. Aufl. Nürnberg 1970. – Mit weiterführender Bibliographie

Stewechius, G.: Commentarius ad Flavi Vegeti Renati libros: De re militari. Antwerpen 1585

Sutter, C.: Thurmbuch. Thurmformen aller Stile und Länder. Berlin 1888–95. Nachdruck Düsseldorf 1987

Taylor, A.: Studies in castles and castle-building. London 1985

Thompson, A. H.: Military architecture in England during the middle ages. Oxford 1912. Nachdruck 1975

Thuri, L.: Römische Städte. Darmstadt 1987

Tillmann, C.: Lexikon der deutschen Burgen und Schlösser. 4 Bde. Stuttgart 1958–60

Toy, S.: The castles of Great Britain. London 1953
– – –: A history of fortification from 3000 B. C. to A. D. 1700. 2. Aufl. London 1966

Tuulse, A.: Burgen des Abendlandes. Wien 1958

Uhde, C.: Der Holzbau. Berlin 1903

Valturius, R.: De re militari libri XII. Verona 1472

Vegetius, F. R. (Ende 4. Jh. n. Chr.). Siehe Stewechius

Villena, L.: bibliografia clásica de poliocética y fortificación. In: Castillos de España, 1965, S. 153–190
– – –: Burgenfachwörterbuch des mittelalterlichen Wehrbaus in deutscher, englischer, französischer, italienischer, spanischer Sprache (ed. Internationales Burgen-Institut IBI). Frankfurt 1975

Viollet-le-Duc, E.-E.: Dictionnaire raisonné de l'architecture française du 11è au 16è siècle. 10 Bde. Paris 1854–68
– – –: Essai sur l'architecture militaire au moyen-âge. Paris 1854
– – –: La Cité de Carcassonne. Paris 1878. Nachdruck Carcassonne 1970

Wagner, E.: Tracht, Wehr und Waffen 1350-1450. Prag 1960

Weingartner, J.: Tiroler Burgenkunde. Innsbruck 1950

Weissmüller, A. E.: Castles from the heart of Spain. London 1967

Wescher, C.: Poliorcétique des Grecs. Traités théoriques. Récits historiques. Paris 1867

Wildemann, Th.: Rheinische Wasserburgen. Neuss 1955

Will, R.: Les châteaux de plan carré de la plaine du Rhin et le rayonnement de l'architecture militaire royale de France au XIIIè siècle. In: Cahiers Alsaciens d'Archéologie, d'Art et d'Historie, 21, 1978, S. 65–86

Willemsen, C. A.: Kaiser Friedrichs II. Triumphtor zu Capua. Wiesbaden 1953

Winter, F. E.: Greek fortifications. London 1971

ORTS- UND BAUTENVERZEICHNIS[1] (mit Abbildungsnummern)

Athen und Piräus: 28
Avignon, Porte Saint Lazare: 143
Avila, Kathedrale: 61
Babatz/ Türkei: 161
Babylon, Ischtartor: 2
Beaumaris Castle/ Anglesey: 151
Bothwell Castle/ Lanarkshire: 37
Burg Alt-Mannsberg/ Kärnten: 157
Burg Bad Liebenzell/ Württemberg, 102
Burg Berneck/ Württemberg: 101
Burg Büdingen/ Hessen: 42
Burg Eltz/ Mosel: 55
Burg Fleckenstein/ Elsaß: 47, 48
Burg Lienzingen/ Württemberg: 57
Burg Münzenberg/ Hessen: 46
Burg Ortenberg/ Elsaß 38
Burg Scharfeneck/ Pfalz: 44
Burg Trimberg/ fränkische Saale: 36
Burgengruppe Friesach/ Kärnten: 52
Burghausen/ Salzach: 35
Cahors/ Tarn et Garonne: 158
Carcassonne /Aude: 3
Castel del Monte/ Apulien: 34
Castello Belver/Mallorca: 43
Castello Ursino di Catania: 39
Château Gaillard sur Seine: 62, 78
Coucy-le-Château/ Aisne, Donjon: 149
Dover Castle Keep: 148
Eger, Pfalz: 81
Esslingen/ Neckar: 99
Hausenberg/ Sameland: 31
Hesselbach, Burgus vom Limeskastell: 5

[1] Bei den Darstellungen handelt es sich in den meisten Fällen um Rekonstruktionen.

Houdan/ Seine et Oise, Donjon: 112
Ingelheim/ Rhein, Kaiserpfalz: 60
Issoudun /Indre, Donjon: 159
Jerusalem: 1
Köln, St. Gereonstor: 138
Krak des Chevaliers/ Syrien: 54
Lahr/ Baden, Tiefburg: 51
Largoët/ Morbihan, Donjon: 152
Marienburg/ Westpreußen: 53
Marienwerder/ Westpreußen: 70
Mühlbacher Klause/ Tirol: 59
Mykene, Königsburg: 19
Neuß / Novaesium, Castrum: 25
Nürnberg: 56
Ostia: 9
Pantikapeum in der Krim, Akropolis: 4
Paris, Porte Saint Denis: 142
Pfalzgrafenstein bei Kaub im Rhein: 49, 50
Pipinsburg bei Geestemünde: 32
Pompeji, Stadtmauer: 94, 137
Regensburg, Donaubrücke: 83
Rhodos: 98
Rüdesheim/ Rhein, Oberburg: 45
Saalburg, Castellum: 22
Salzburg/ Franken: 40
Steinsberg/ Kraichgau: 65, 66
Tartlau/ Siebenbürgen: 58
Tiryns, Königsburg: 14
Torralba/ Sardinien, Santu Antine: 16
Trier, Porta Nigra: 8
Wartburg/ Thüringen: 76

ABBILDUNGSNACHWEIS

Die arabischen Zahlen beziehen sich auf die Bildnummern im vorliegenden Band. Nähere bibliographische Angaben enthält das Literaturverzeichnis.
Einige Abbildungen wurden aus neueren Publikationen übernommen, weil sie einen Terminus besonders gut illustrieren. Der auf diese Weise von anderen Autoren geleistete Dienst ist von großer Bedeutung für unsere Arbeit und dies veranlaßt uns, den betreffenden Autoren und Verlegern verbindlichst zu danken.
Nicht angeführte Abbildungen stammen von Zeichnern des GA.

Anderson: 78
Andreae: 22, 106
Baatz: 15, 18, 24
Binding, Formenlehre: 66, 67
Bodenehr: 83
Bonaparte: Bd. II: 92, 174; Bd. III: 204, 205, 206, 210
Braun-Hogenberg: 98
Bruhn-Hoffmeyer: 193
Brutails: 73
Bulletin monumental, 1845: 131
Caboga: 65, 141
Canestrini: 207, 208, 209
Cassi-Ramelli: 28, 39, 43, 72, 152
Caumont, Cours: 187
Châtelain, Châteaux forts: 79, 123, 168; Châteaux et guerriers, Bd. II: 159
Cohausen: 31, 49, 68
Conant: 61
Congrès archéologique, 1865: 158
Dolleczek: 197, 198
Ducrey: 74, 95, 111, 113, nach Heron, Philon 194-196
Enlart: 119
Essenwein: 44, 45, 52, 54, 55, 138
Faesch: 166

Fino: 190, 191, 192
Fry: 41
Giorgio Martini: 84
Grassnick: 175 nach Kromeyer, Veith
Hinz: 5
Hofstätter: 3, 34
Hogg: 148, 151
Hotz, kleine Kunstgeschichte: 36, 40, 42, 53, 58, 76
Hotz, Staufer: 51, 60
Hughes: 37
Janneau: 112
Johnson: 6, 7, 20, 167
Koepf: 104, 109, 110
Koller: 9
Krischen, Stadtmauern: 94, 137
Kromayer, Veith: 10-13, 25, 172, 202
Kyeser: 33
Leonardo da Vinci: 186, 199
Leriche, Tréziny: 4, 160
Lloyd: 2
Mariano di Jacopo: 162
Merian: Bd. I: 46; Bd. XIV: 47
Montfaucon Bd. III: 170
Orlandos: 80
Orthmann: 14, 19, 165
Picard: 8, 23
Piper: 64, 69, 70, 75, 85, 103, 105, 107, 108, 121, 124
Rathgen: 201
Reid: 171
Rivius: 173
Schedelsche Weltchronik: 1, 56, 161
Schefold: 16
Schmidtchen: 200
Schneider, R.: 182

Schuchhardt: 26, 27
Simson: 149
Stewechius: 21, 176, 183, 184, 188, 203
Sutter: 50
Tuulse: 32
Uhde: 17
Valturius, Lib. X: 169; 177, 181, 185
Villena (Zeichnungen von Werner Meyer): 29, 30, 81, 82, 96, 97, 100, 146, 147, 154, 155, 156
Viollet-le-Duc, Dictionnaire, Bd. I: 139, 140, 211; Bd. III: 62; Bd. V: 189; Bd. VII: 87, 142, 143; Bd. IX: 153
Wescher: 180

Zeichnungen von Herbert Comte de Caboga: 71, 77, 86, 101, 150, 178, 179
Zeichnungen von Werner Meyer, München: 35, 63
Zeichnungen von Hellmut Pflüger: 38, 48, 57, 59, 99, 102, 122, 144, 145, 157

DEUTSCHER INDEX[1]

Abort = Abtritt - latrine - latrine, 76
Aborterker - latrine (en encorbellement) - latrine (projection), 76
Abprallschräge - empattement taluté - talus wall, 122
Absage - défi - defy, 160
Abschnitt - secteur - sector, 12
Abschnittsbefestigung - fortification d'un secteur - fortification of one sector, 12
Abschnittsburg - château-fort à plusieurs secteurs (indépendants) - ≈ multiple fortification, 48
Abschnittsgraben - fossé d'un secteur - sector ditch, 103
Abschnittsmauer - mur d'un secteur - wall protecting one section of an area, 109
Absperrung = Sperre - barrage - blockade, 158
Abtritt - latrine - latrine, 76
Abwehr = Verteidigung - défense - defence, 165
Abwurfdach - toit démontable - removable roof, 152
Abwurfsteg = beweglicher Steg - passerelle volante (escamotable) - removable footbridge
Abzugsgraben - cunette - cuvette, 103
Adel - noblesse - nobility, 42
Adel, niederer - petite noblesse - lesser nobility, 42
Adelsburg - château noble - private castle of a noble family, 59
Adelsturm = Geschlechterturm - tour de patriciens - nobles' tower, 145
Aerarium - trésor - quartermaster's tent, 27
Agger - rampe d'attaque - assault ramp, 16
Ährenwerk = Fischgrätenverband - appareil en épi - herringbone bond(ing), 118
Akropolis - acropole - acropolis, 16
Alkazar - alcazar - alcazar, 71
Allod - bien allodial - allodium, 43
Allodgut = Allod - bien allodial - allodium, 43
Allodialburg - château-fort allodial - allodial castle, 59
Allodialherr → Allod, 43
Allodium = Allod - bien allodial - allodium, 43

[1] Im Französischen und Englischen wird nur der geläufigste Ausdruck genannt. Der Vollständigkeit halber werden auch die definitorischen Übersetzungen angegeben.

Angreifer - attaquant - attacker, 160
Angriff - attaque - attack, 160
Angriffsbefestigung - fortification d'attaque - besieging force's fortification, 13
Angriffsseite - front d'attaque - front facing attack, 12
Angstloch → Verlies, 88
Annäherungshindernis - obstacle d'approche - obstacle to approach, 154
Ansitz = Festes Haus - maison forte - castellated manor house, 68
antike Festung - forteresse antique - ancient fortress, 19
Antwerk - machine de guerre - military engine, 166
arabische Zinne → Stufenzinne, 130
Aristokratie = Adel - aristocratie - aristocracy, 42
Armamentarium - arsenal - arsenal, 28
Armbrust - arbalète - crossbow, 177
Armbrustscharte = Bogenscharte - archère - arrowslit, 124
Armrust = Armbrust - arbalète - crossbow, 177
Arsenal = Zeughaus - arsenal - arsenal, 92
Astverhau - abattis de branches - abat(t)is of branches, 159
Asylrecht - droit d'asile - right of asylum, 43
Aufziehbrücke = Zugbrücke - pont-levis - drawbridge, 98
Aufzugswinde - treuil - winch, 138
Auguratorium - tente des augures - priests' tent, 28
Ausfallpforte = Ausfalltor - poterne - postern, 132
Ausfalltor - poterne - postern, 132
Ausgang, heimlicher = Geheimpforte - porte dérobée - secret sallyport, 134
ausgehauene Burg → Höhlenburg, 56
Ausgleichsschicht = Durchschuß - assise d'arase - equalizing course, 117
Aushub - déblai - remblai, 106
Auslug = Scharwachtturm - échauguette - bartizan, 148
Ausschuß = Schießerker - échauguette - bartizan, 88
Außenbrücke = Vorbrücke - pont avancé - advanced bridge, 97
Außenhof = äußerer Burghof - basse-cour - outer bailey, 80
Außentor - avant-porte - exterior gate, 132
äußere Burg = Vorburg - avant-cour - outer bailey, 89
äußere Grabenwand - rive extérieure d'un fossé - outer side of a ditch, 108

äußere Vorburg → Vorburg, 89
äußerer Burghof - basse-cour - outer bailey, 80
Auxiliarkastell → Castrum, 26
Axialanlage - construction axiale - axial construction, 47

Backhaus - boulangerie - bakehouse, 91
Balkenstein = Kragstein - corbeau - corbel, 120
Balläster = Balliste - catapulte - ballista, 179
Balläster, deutscher = Rutte - épieu - ≈ catapult, 184
Ballei = Burghof - cour d'un château-fort - bailey, 79
Balliste - catapulte - ballista, 179
Barbakane - barbacane - barbican, 137
Barbigan = Barbakane - barbacane - barbican, 137
Barriere = Schranke - barrière - barrier, 158
Barrikade - barricade - barricade, 154
Bastille - bastille - bastille, 136
Bauchgewehr = Bauchspanner - gastraphétès - gastrasphetes, 178
Bauchspanner - gastraphétès - gastrasphetes, 178
Bauernburg = Fliehburg - place-refuge - refuge, 34
Baum → spanischer Reiter, 157
Baumverhau = Verhau - abattis d'arbres, 159
befestigen - fortifier - to fortify, 12
befestigte Brücke - pont fortifié - fortified bridge, 94
befestigte Kirche = Wehrkirche - église fortifiée - fortified church, 72
befestigte Mauer = Wehrmauer - mur de défense - defensive wall, 115
befestigte Siedlung - habitat fortifié - fortified settlement, 71
befestigte Stadt = Feste Stadt - ville fortifiée - fortified town, 66
befestigter Hafen - port fortifié - fortified harbour, 19
befestigter Turm = Wehrturm - tour fortifiée - fortified tower, 151
befestigtes Tor - porte fortifiée - fortified gate(way), 136
Befestigung - fortification - fortification, 12
Befestigung, flüchtige = Feldbefestigung - fortification de campagne - field fortification, 13
Befestigung, passagere = Feldbefestigung - fortification de campagne - field fortification, 13

Befestigung, permanente = ständige Befestigung - fortification permanente - permanent fortification, 13
Befestigung, ständige - fortification permanente - permanent fortification, 13
Befestigungsrecht - droit de fortifier - licence to crennellate, 43
beherrschen - commander - to command, 160
Belagerer - assiégeant - besieger, 161
Belagerung - siège - siege, 161
Belagerungsgerät - attirail de siège - siege equipment, 168
Belagerungskunst = Poliorketik - art du siège - siegecraft, 160
Belagerungsturm - tour de siège - siege tower, 169
Belisarzinne = römische Zinne - merlon romain - Roman merlon, 131
Berchfrit = Bergfried - tour maîtresse - keep, 76
Bergfried - tour maîtresse - keep, 76, 142
Bergfrit = Bergfried - tour maîtresse - keep, 76
Bering = Ringmauer - enceinte principale - enclosing wall, 112
Berme - berme - berm, 107
Beschuß - foudroiement - firing, 161
bespornter Pfeiler - pile à bec - nosed pier, 100
bewegliche Brücke (1) - pont mobile - movable bridge, 94
bewegliche Brücke (2) - pont provisoire - temporary bridge, 94
beweglicher Steg - passerelle volante (escamotable) - removable footbridge, 97
bewehrte Mauer = Wehrmauer - mur de défense - defensive wall, 115
bewehrter Turm = Wehrturm - tour fortifiée - fortified tower, 151
Bewehrung - armement - armament, 14
Bewurf - bombardement - hurling, 161
Biga → Kampfwagen, 171
Bischofsburg - château-fort épiscopal - episcopal castle, 60
Blide - trébuchet - trebuchet, 180
blinder Ort = toter Winkel - angle mort - blind area, 165
Blitzballiste - catapulte à feux de guerre - ballista for hurling incendiary devices, 179
Blockhaus - blockhaus - blockhouse, 66
Bogengeschütz - artillerie sur le principe de l'arc - siege engin operated by tension, 181
Bogenscharte - archère - arrowslit, 124
Bolzen - carreau - bolt, 182

Böschung - talus - slope, 107
Bossenquader = Buckelquader - moellon à bossage - rough ashlar, 119
Bossenquadermauer(werk) - appareil à bossage - rough ashlar masonry, 119
Bossenstein = Buckelquader - moellon à bossage - rough ashlar, 119
Brandballen - sac à feu - container for incendiary substances, 186
Brandbolzen - carreau à feu - fire-bolt, 187
Brander = Brandballen - sac à feu - container for incendiary substances, 186
Brandfackel - torche incendiaire - fire-torch, 186
Brandfaschine = Pechfaschine - fascine incendiaire à poix - fascine coated in pitch, 190
Brandfaß - baril à feu - fire-barrel, 186
Brandgeschoß - projectile incendiaire - incendiary projectile, 186
Brandkugel - boulet à feu - carcass, 187
Brandpfeil - falarique - fire-arrow, 187
Brandröhre - tube à feu - fire-tube, 188
Brandsack = Brandballen - sac à feu - container for incendiary substances, 186
Brandsatz - matière incendiaire - incendiary substances, 188
Brandspieß = Feuerspieß - lance-flamme - fire-spear, 189
Brandstiftung - incendie provoqué - incendiary attack, 161
Brandtuch - chemise goudronnée - tar-soaked cloth, 188
Brandwall = Schlackenwall - rempart vitrifié - vitrified rampart, 38
Brandzeug - feu de guerre - incendiary devices, 166
Brandzeug - feux de guerre – incendiary devices, 186
Brechschraube = Mauerbohrer - bélier à vis - boring device with screw thread, 172
Breitzinne - merlon trapézoïdal - trapezoidal merlon, 129
Bresche - brèche - breach, 120
Brescheschießen → Breschieren, 162
Brescheschild - bouclier de brèche - shield for blocking a breach, 170
Brescheschildkröte = Katze - chat - cat, 172
Brescheschlagen → Breschieren, 162
Breschetonne - barrique à terre - ≈ earth-filled barrel, 170
Breschhütte = Katze - chat - cat, 172
Breschieren - faire brèche - breaching, 162
Breschwerkzeug = Breschzeug - outil de brèche - breaching equipment, 167
Breschzeug - outil de brèche - breaching equipment, 167

Bretesche = Pechnase - bretèche - brattice, 87
Bruchstein - bloc - rubble, 116
Bruchstein, hammerrechter → Bruchstein, 116
Bruchsteinmauer(werk) - mur en blocage (de moellons) - rubble masonry, 116
Brücke - pont - bridge, 94
Brücke, befestigte - pont fortifié - fortified bridge, 94
Brücke, bewegliche (1) - pont mobile - movable bridge, 94
Brücke, bewegliche (2) - pont provisoire - temporary bridge, 94
Brücke, feste - pont dormant - permanent bridge, 94
Brücke, fliegende = Sturmbrücke - passerelle d'assaut - assault bridge, 174
Brücke, schwimmende - pont flottant - floating bridge, 95
Brücke, stehende = feste Brücke - pont dormant - permanent bridge, 94
Brückenbahn - tablier (d'un pont) - bridge carriageway, 99
Brückenhaus = Brückenwachthaus - corps de garde d'un pont - bridge guardhouse, 101
Brückenkeller - fosse de contrepoids - counterweight box, 99
Brückenklappe = Brückenplatte - tablier (d'un pont) - bridge carriageway, 101
Brückenkopf - tête de pont - bridgehead, 100
Brückenpfeiler - pile d'un pont - bridge pier, 100
Brückenplatte - tablier (d'un pont) - bridge carriageway, 101
Brückenschanze = Brückenkopf - tête de pont - bridgehead, 100
Brückensteg = Steg - passerelle - footbridge, 97
Brückentafel = Brückenplatte - tablier (d'un pont) - bridge carriageway, 101
Brückentorturm - tour-porte de pont - bridge gate tower, 150
Brückenturm - tour de pont - bridge tower, 142
Brückenwachthaus - corps de garde d'un pont - bridge guardhouse, 101
Brunnen - puits - well, 77
Brunnenschacht - puits - well-shaft, 78
Brustmauer = Brustwehr - parapet - parapet, 110
Brustpalisade - palissade à hauteur de poitrine - breast-high palisade, 37
Brustwehr - parapet - parapet, 110
Brustwehr, geschlossene - parapet plein - continuous parapet, 110
Brustwehr, gezinnelte = krenelierte Brustwehr - parapet crénelé - crenellated parapet, 110
Brustwehr, gezinnte = krenelierte Brustwehr - parapet crénelé - crenellated parapet, 110
Brustwehr, krenelierte - parapet crénelé - crenellated parapet, 110

Buckelquader - moellon à bossage - rough ashlar, 119
Buckelquadermauer(werk) = Bossenquadermauer(werk) - appareil à bossage - rough ashlar masonry, 119
Buckelstein = Buckelquader - moellon à bossage - rough ashlar, 119
Burg - château-fort - castle, 41
Burg, ausgehauene → Höhlenburg, 56
Burg, äußere = Vorburg - avant-cour - outer bailey, 89
Burg, innere = Kernburg - cœur d'un château-fort - core of a castle, 85
Burg, keilförmige - château-fort à plan triangulaire - triangular castle, 48
Burg, ovale - château-fort à plan elliptique - elliptic castle, 49
Burg, quadratische = Kastell (2) - château-fort rectangulaire à tours d'angle - square castle with corner towers, 50
Burg, rechteckige - château-fort rectangulaire - rectangular castle, 49
Burg, untere = Vorburg - avant-cour - outer bailey, 89
burgarii → Burgus, 17
Burgberg = Burghügel - colline d'un château-fort - castle hill, 80
Burgbering → Ringmauer, 112
Burgengruppe - groupe de châteaux-forts - group of castles, 60
Burger = Burgmannen - garnison d'un château-fort - castle garrison, 44
Burgfried = Bergfried - tour maîtresse - keep, 76
Burgfrieden - règlement d'occupation d'un château-fort - internal rules governing daily life in a castle, 43
Burggarten - jardin d'un château-fort - castle garden, 78
Burggraben - fossé d'un château-fort - ditch around a castle, 79
Burggraf = Burgvogt - châtelain - castellan, 45
Burggrafengericht → Burgvogt, 45
Burggüter - terre castrale - castle estate, 44
Burghauptmann = Burgvogt - châtelain - castellan, 45
Burgherr - châtelain - lord of a castle, 44
Burghof - cour d'un château-fort - bailey, 79
Burghof, äußerer - basse-cour - outer bailey, 80
Burghof, innerer - haute-cour - inner bailey, 80
Burghof, oberer = innerer Burghof - haute-cour - inner bailey, 80
Burghof, unterer = äußerer Burghof - basse-cour - outer bailey, 80

Burghügel - colline d'un château-fort - castle hill, 80
Burghut - garde castrale - castle guardsmen, 44
Burgkapelle - chapelle castrale - castle chapel, 80
Burgkirche = Kirchenburg - église-forteresse - fortified church, 69
Burglehen → Lehen, 45
Burgleute = Burgmannen - garnison d'un château-fort - castle garrison, 44
Burgleutehaus = Dienstmannenhaus - logis de la garnison - castle staff's lodging, 82
Burgmannen - garnison d'un château-fort - castle garrison, 44
Burgmauer - enceinte castrale - castle wall, 81
Burgplatz - assiette d'un château-fort - site of a castle, 44
Burgsäss - manoir - manor house, 44
Burgschloß - château résidentiel - fortified palace, 61
Burgsitz = Burgsäss - manoir - manor house, 44
Burgstall - assiette d'un château-fort disparu - site of a lost castle, 45
Burgtor - porte d'un château-fort - castle gate(way), 81
Burgus - tour de guet - guard post, 17
Burgverlies → Verlies, 88
Burgvogt - châtelain - castellan, 45
Burgwall = Wallburg - rempart circulaire habitable - ringwork, 40
Burgwarte → Warte, 151
Burgweg - chemin d'accès (au château-fort) - acces road (to a castle), 81
Burstel = Burgstall - assiette d'un château-fort disparu - site of a lost castle, 45
Butterfaßturm → Bergfried, 76

Caesarpfählchen → Pfahl, 156
cardo maximus → Via principalis, 32
castella murata → Castellum, 25
castella tumultuaria → Castellum, 25
Castellum (1) - camp romain - Roman camp, 25
Castellum (2) = Castrum - camp romain - Roman camp, 25
Castellum aestivum = Castrum aestivum - camp d'été - summer base camp, 26
Castellum hibernum = Castrum hibernum - camp d'hiver - winter base camp, 26
Castrametation - castramétation - art of camp layout, 162

Castrum (romanum) - camp romain - Roman camp, 25
Castrum aestivum - camp d'été - summer base camp, 26
Castrum aplectum = Castrum hibernum - camp d'hiver - winter base camp, 26
Castrum hibernum - camp d'hiver - winter base camp, 26
Castrum itineris - camp provisoire - field camp, 27
Castrum stativum - camp permanent - permanent camp, 27
Circumvallation = Zirkumvallation - circonvallation - circumvallation, 14
Clavicula - chicane - chicane, 17
Contravallation = Kontervallation - contrevallation - countervallation, 14
Cuniculus - passage souterrain - underground passage, 18

Dachzinne - merlon à chaperon - merlon topped with a saddlebacked roofing, 129
Dampfkugel = Stankkugel - balle suffocante - suffocating ball, 190
Dansker - latrine - latrine, 82
Danziger = Dansker - latrine - latrine, 82
Danzke(r) = Dansker - latrine - latrine, 82
Dauerlager = Castrum stativum - camp permanent - permanent camp, 27
Deckung - défilement - cover, 162
decumanus maximus → Via praetoria, 32
deutscher Balläster = Rutte - épieu ≈ catapult, 184
Deutschordensburg - château-fort de l'Ordre Teutonique - castle of the Teutonic Order, 61
Dielenwand - clôture en planches - board fence, 154
Dienstadel → Adel, 42
Dienstmann = Ministeriale - ministériel - (feudal) retainer, 46
Dienstmannenburg = Lehnsburg - château féodal - feudal castle, 63
Dienstmannenhaus - logis de la garnison - castle staff's lodging, 82
Dipylon = Doppeltor - dipylon - dipylon, 18
Dirnitz = Dürnitz - chauffoir - warming room, 82
Domburg - cathédrale fortifiée - fortified cathedral, 66
Donjon - donjon - keep, 143
Doppelbergfried - double tour maîtresse - double keep, 77
Doppelburg - château double - double castle, 62
Doppeldonjon - double donjon - double keep, 143
Doppelgraben - fossé double - double ditch, 103

Doppelhurde - hourd double - double hoarding, 84
Doppelkapelle - chapelle à deux étages - double chapel, 80
Doppelmauer - mur double - double wall, 110
Doppeltor - dipylon - dipylon, 18
Doppeltor - porte à tenaille - double-entrance gatehouse, 133
Doppelturm - tour double - double tower, 144
Doppelturmburg = Zweiturmburg - château-fort à deux tours maîtresses - castle with two keeps, 54
Doppelturmtor - porte à deux tours - double-towered gatehouse, 133
Doppelzinne = Stufenzinne - merlon à redans - stepped merlon, 130
Dorfburg → Festes Haus, 68
Dormitorium - dortoir - dormitory, 82
Dornitz = Dürnitz - chauffoir - warming room, 82
Dörntze = Dürnitz - chauffoir - warming room, 82
Dossierung = Böschung - talus - slope, 107
Drehkraftgeschütz = Torsionsgeschütz - engin nevrobalistique - siege engine operated by torsion, 186
Drehpalisade - palissade tournante - pivoting palisade, 37
Dreiecksburg = keilförmige Burg - château-fort à plan triangulaire - triangular castle, 48
Dreiecksturm - tour triangulaire - triangular tower, 144
Durchschuß - assise d'arase - equalizing course, 117
Dürnitz - chauffoir - warming room, 82
Dynastenburg - château-fort d'une dynastie - dynastic castle, 62

Ebenhoch = Belagerungsturm - tour de siège - siege tower, 169
Eckturm - tour sur l'angle - corner tower, 144
Edelsitz → Burgsäss, 44
Eigengut = Allod - bien allodial - allodium, 43
Einfriedung - clôture - enclosure, 154
Eingang - entrée - entrance, 132
Einlaßtor - porte d'entrée - entrance gate, 133
Einmann-Thürl = Schlupfpforte - porte-guichet - wicket, 140
Einschließungslinie = Kontervallation - contrevallation - countervallation, 14
Einschließungsturm = Belagerungsturm - tour de siège - siege tower, 169

Einzelturm - tour isolée - isolated tower, 144
Engpaß - passage étroit - narrow passage, 157
Engweg = Engpaß - passage étroit - narrow passage, 157
Enterbrücke = Fallbrücke (1) - sambuque - sambuca, 170
Erbadel - noblesse héréditaire - hereditary nobility, 42
Erdhügelburg = Motte - motte - motte-and-bailey castle, 51
Erdkegelburg = Motte - motte - motte-and-bailey castle, 51
Erdstall = Fliehkeller - souterrain refuge - underground refuge, 34
Erdwall - rempart de terre - earthen rampart, 34
Erdwerk = Schanze - retranchement (en terre) - retrenchment, 38
Eskalade - escalade - escalade, 163
Eskarpe = innere Grabenwand - escarpe - scarp, 108
Euthytonon = Katapult - catapulte - catapult, 182

Fabrica - forge - forge, 28
Fahrballiste - corrobaliste - movable ballista, 179
Fahrtor = Wagentor - porte cochère - waggon gate(way), 137
Fala = Belagerungsturm - tour de siège - siege tower, 169
Fallbrücke (1) - sambuque - sambuca, 170
Fallbrücke (2) = Zugbrücke - pont-levis - drawbridge, 98
Fallgatter - herse - portcullis, 138
Fallgatterlager - chambre de herse - portcullis chamber, 139
Fallgattertor - porte à herse - gate with portcullis, 133
Fallgitter = Fallgatter - herse - portcullis, 138
Fallgrube - trou de loup - wolf-pit, 155
Falloch = Gußloch - assommoir - murder hole, 139
Fallschirme = Maschikulis - mâchicoulis - machicolation, 86
Falltor - porte basculante - pivoting door, 134
Fallturm = Gefängnisturm - tour-prison - prison tower, 145
Fanalturm = Signalturm - tour à signaux - signal tower, 148
Fangeisen - chausse-trape - caltrop, 155
Fanghof → Torhalle, 141
Faulturm = Gefängnisturm - tour-prison - prison tower, 145
Federbaum = spanischer Reiter - cheval de frise - chevaux de frise, 157

Federn → spanischer Reiter, 157
Fehde - guerre ouverte - feud, 163
Feindseite = Feldseite - coté vers l'ennemi - side facing the enemy, 14
Feldbefestigung - fortification de campagne - field fortification, 13
Feldseite - coté vers l'ennemi - side facing the enemy, 14
Feldstein - caillou - boulder, 117
Feldsteinmauer(werk) - blocage de cailloux - boulder masonry, 117
Felsenburg - château-fort sur rocher - castle built on (or: into) rock outcrop, 54
Fernwaffe - arme à longue portée - long-range weapon, 167
Feste = Burg - château-fort - castle, 41
feste Brücke - pont dormant - permanent bridge, 94
Feste Brücke = befestigte Brücke - pont fortifié - fortified bridge, 94
Feste Mühle - moulin fortifié - fortified mill, 66
Feste Stadt - ville fortifiée - fortified town, 66
Fester Friedhof = Wehrkirchhof - aître fortifié - fortified churchyard, 72
Fester Hof - château-ferme - fortified farm, 67
Fester Platz - place forte - fortified place, 66
Festes Dorf - village fortifié - fortified village, 67
Festes Haus - maison forte - castellated manor house, 68
Festes Kloster - couvent fortifié - fortified abbey, 68
Festes Tor = befestigtes Tor - porte fortifiée - fortified gate(way), 136
Festung, antike - forteresse antique - ancient fortress, 19
Festungsstadt - ville-forteresse - fortress town, 68
Feudaladel → Adel, 42
Feudalburg = Lehnsburg - château féodal - feudal castle, 63
Feudalherr = Lehnsherr - suzerain - liege lord, 46
Feudalherrschaft = Feudalismus - féodalité - feudalism, 45
Feudalismus - féodalité - feudalism, 45
Feuerfackel = Brandfackel - torche incendiaire - fire-torch, 186
Feuerkasten = Feuertopf - pot à feu - fire-pot, 189
Feuerlanze = Feuerspieß - lance-flamme - fire-spear, 189
Feuerpfeil = Brandpfeil - falarique - fire-arrow, 187
Feuersatzen = Brandstiftung - incendie provoqué - incendiary attack, 161
Feuerschiff - brûlot - fire-ship, 188

Feuerspieß - lance-flamme - fire-spear, 189
Feuerspritze = Syphon - siphon (à feu grégeois) - siphon (for Greek fire), 190
Feuertopf - pot à feu - fire-pot, 189
Findling - bloc erratique - megalith, 117
Firmarie = Krankenstube - infirmerie - infirmary, 85
Fischgrätenverband - appareil en arête de poisson - herringbone bond(ing), 118
Flachlandburg = Niederungsburg - château-fort de plaine - castle built in lowland(s), 58
Flankenturm = Flankierungsturm - tour de flanquement - flanking tower, 144
flankieren - flanquer - to flank, 163
Flankierungsturm - tour de flanquement - flanking tower, 144
Flaschenzug-Balliste - catapulte à tour - ballista tensioned by a block and tackle, 179
Flechtzaun - clôture à branchages entrelacés - fence of interlaced branches, 154
fliegende Brücke = Sturmbrücke - passerelle d'assaut - assault bridge, 174
Fliehburg - place-refuge - refuge, 34
Fliehkeller - souterrain refuge - underground refuge, 34
Fluchtburg = Fliehburg - place-refuge - refuge, 34
flüchtige Befestigung = Feldbefestigung - fortification de campagne - field fortification, 13
Fluchtpforte - poterne de secours - escape hatch, 134
Fluchtturm - tour-refuge - refuge tower, 34
Fluchtweg - chemin de fuite - escape route, 104
Flußpfeiler - pile en rivière - river pier, 100
Flußsperre - barrage d'une rivière - river barrier, 158
Forum - forum - forum, 28
Fossa - fossé - ditch, 28
Freistättenrecht = Asylrecht - droit d'asile - right of asylum, 43
Friedhofsburg = Wehrkirchhof - aître fortifié - fortified churchyard, 72
friesischer Reiter = spanischer Reiter - cheval de frise - chevaux de frise, 157
Frontschirm = Sturmwand - mantelet - mant(e)let, 175
Fronttor = Porta praetoria - porte prétorienne - front gate, 29
Frontturmburg - château-fort à tour en tête - castle with frontal tower, 49
Füllmauer(werk) - maçonnerie fourrée - loose rubble filling wall, 118
Fundstein = Findling - bloc erratique - megalith, 117
Fürstenburg - château-fort d'un souverain - royal castle, 62
Fußangel - chausse-trape - caltrop, 155

Fußgängerpforte - porte piétonne - pedestrian gate, 134
Fußscharte = Senkscharte - meurtrière à tir fichant - murder hole, 125

Gadem = Gaden - grenier - granary, 82
Gaden - grenier - granary, 82
Gadenburg → Kirchenburg, 69
Gallische Mauer - mur gaulois - Gallic wall, 38
Gallischer Wall = Gallische Mauer - mur gaulois - Gallic wall, 38
Ganerbenburg - château-fort pluri-familial - castle shared by several families, 62
Gang, unterirdischer - passage souterrain - underground passage, 104
Gastraphetes = Bauchspanner - gastraphétès - gastrasphetes, 178
Gauburg = Pfalz - palais impérial (fortifié) - fortified imperial palace, 70
geböschter Graben - fossé taluté - ditch with sloping walls, 102
Gebück - broussailles - brushwood, 35
Geburtsadel = Erbadel - noblesse héréditaire - hereditary nobility, 42
gedeckter Wehrgang - chemin de ronde couvert - covered al(l)ure, 90
Gefängnisturm - tour-prison - prison tower, 145
gefütterter Graben - fossé revêtu - revetted ditch, 104
Gegengewicht - contrepoids - counterweight, 101
Gegengewichtsblide - trébuchet à contrepoids - counterweighted trebuchet, 181
Gegengewichtsbrücke - pont-levis à contrepoids - counterbalanced drawbridge, 98
Gegengewichtskammer = Brückenkeller - fosse de contrepoids - counterweight box, 99
Gegenverschanzung = Kontervallation - contrevallation - countervallation, 14
Gegenwall = Kontervallation - contrevallation - countervallation, 14
Geheimpforte - porte dérobée - secret sallyport, 134
Geländeverstärkung - aménagement défensif d'un terrain - furnishing terrain with obstacles etc., 155
Genzwarte - tour de guet frontière - watch tower situated at a frontier, 151
Geschlechterturm - tour de patriciens - nobles' tower, 145
geschlossene Brustwehr - parapet plein - continuous parapet, 110
geschlossener Turm - tour fermée - enclosed tower, 150
Geschützbrandpfeil → Brandpfeil, 187
Gesindehaus - habitation des domestiques - servants' quarters, 82

Gewerfe = Werfzeug - machine balistique (à trajectoire haute) - (high trajectory) hurling machine, 168
Gezeug = Antwerk - machine de guerre - military engine, 166
gezinnelte Brustwehr = krenelierte Brustwehr - parapet crénelé - crenellated parapet, 110
gezinnte Brustwehr = krenelierte Brustwehr - parapet crénelé - crenellated parapet, 110
Gipfelburg - château-fort sommital - castle built on mountain peak, 56
Glasburg → Schlackenwall - vitrified fort, 38
Graben - fossé - ditch, 102
Graben, geböschter - fossé taluté - ditch with sloping walls, 102
Graben, gefütterter - fossé revêtu - revetted ditch, 104
Graben, palisadierter = Pfahlgraben - fossé palissadé - palisaded ditch, 105
Graben, trockener - fossé sec - dry ditch, 104
Grabenbreite - largeur d'un fossé - width of a ditch, 107
Grabenprofil - profile d'un fossé - cross-section of a ditch, 107
Grabenrand - bord d'un fossé - edge of a ditch, 108
Grabenschildkröte = Katze - chat - cat, 172
Grabensohle - fond d'un fossé - base of a ditch, 108
Grabentiefe - profondeur d'un fossé - depth of a ditch, 108
Grabenwand - rive d'un fossé - wall of a ditch, 108
Grabenwand, äußere - rive extérieure d'un fossé - outer side of a ditch, 108
Grabenwand, innere - rive intérieure d'un fossé - inner side of a ditch, 108
Gräftenhöfe → Fester Hof, 67
Gratburg - château-fort de crête - castle built on mountain crest, 56
Grede - perron - perron, 83
Greifer = Reißhaken - corbeau démolisseur - grapple, 173
Greifzange = Reißhaken - corbeau démolisseur - grapple, 173
Grenzburg - château de frontière - border castle, 62
Grenzkastell = Grenzburg - château de frontière - border castle, 62
Grenzwall - rempart de frontière - frontier-rampart, 35
Grenzwarte - tour de guet frontière - watch tower situated at a fontier, 151
Griechisches Feuer - feu grégeois - Greek fire, 189
Großer Turm = Bergfried - tour maîtresse - keep, 76
Grottenburg = Höhlenburg - château troglodytique - castle built in a cave, 56
Guckloch - judas - judas, 139

Gußbruch → Füllmauer(werk), 118
Gußerker = Pechnase - bretèche - brattice, 87
Gußloch - assommoir - murder hole, 139
Gußlochreihe = Maschikulis - mâchicoulis - machicolation, 86
Gutsburg = Fester Hof - château-ferme - fortified farm, 67

Hafenburg - château-fort portuaire - castle defending a harbour, 56
Hafensperrkette → Sperrkette, 158
Halbkreiswall - enceinte demi-circulaire - semicircular rampart, 38
Halbturm = Schalenturm - tour ouverte à la gorge - half-tower, 147
Halle = Rittersaal - salle des chevaliers - (great) hall, 87
Halsgraben - fossé-gorge - frontal ditch, 104
hammerrechter Bruchstein → Bruchstein, 116
Handballiste = Bauchspanner - gastraphétès - gastrasphetes, 178
Handbrandpfeil → Brandpfeil, 187
Handquader → Quader, 118
Hangburg - château-fort situé sur un versant de montagne - castle built on hillside, 56
Hängerute = Schwungrute - flèche - draw-beam, 101
Hantwerk = Antwerk - machine de guerre - military engine, 166
Hauptbrücke - pont principal - main bridge, 95
Hauptburg = Kernburg - cœur d'un château-fort - core of a castle, 85
Hauptgraben - fossé principal - main ditch, 104
Hauptmauer - mur principal - main wall, 111
Haupttor - porte principale - main gate(way), 135
Hauptturm - tour principale - main tower, 146
Hausberg = Motte - motte - motte-and-bailey castle, 51
Haustein = Werkstein - pierre de taille - dressed stone, 120
Haymlichkeit = Abtritt - latrine - latrine, 76
Hebekasten - tollénon - liftable assault basket, 171
heimlicher Ausgang = Geheimpforte - porte dérobée - secret sallyport, 134
Helepolis = Wandelturm - tour de siège roulante - mobile siege tower, 169
Hemd = Mantel(mauer) - chemise - chemise, 111
Herberge - auberge - guest quarters, 83
Herrenhof = Fester Hof - château-ferme - fortified farm, 67

Herrenwehre - galerie de tir - crenellated gallery, 153
Herzogspfalz → Pfalz, 70
Hindernisgraben - fossé d'interdiction - ditch with obstacles, 105
Hinterburg = Kernburg - cœur d'un château-fort - core of a castle, 85
Hintergewicht = Gegengewicht - contrepoids - counterweight, 101
Hinterhaupt = Sterz - arrière-bec - tail of pier, 101
Hintertor = Porta decumana - porte décumane - rear gate, 29
Hochadel - haute noblesse - higher nobility, 42
Hocheingang - porte haute - elevated entrance, 152
Hochwacht - échauguette - watch tower, 146
Hofesfeste → Fester Hof, 67
Höhenburg - château-fort de hauteur - castle built on a height, 56
Hoher Mantel = Ringmauer - enceinte principale - enclosing wall, 112
Höhlenburg - château troglodytique - castle built in a cave, 56
Hohlmauer = Schalenmauer - mur à double parement - hollow revetment wall, 119
Hohlturm = Schalenturm - tour ouverte à la gorge - half-tower, 147
Holz-Erde-Wall - rempart de bois et de terre - rampart of wood and earth, 36
Holzbrücke - pont de bois - wooden bridge, 95
Holzburg - forteresse-refuge en bois - wooden defensive structure, 35
Holzturm - tour de bois - wooden tower, 146
Holzwall - rempart de bois - wooden rampart, 36
Horreum - grenier - granary, 28
Hungerturm = Gefängnisturm - tour-prison - prison tower, 145
Hurde - hourd - hoarding, 84
Hurdenblende = Hurde - hourd - hoarding, 84
Hurdengalerie = Hurde - hourd - hoarding, 84
Hurdizie - Hurde - hourd - hoarding, 84

Innenhof = innerer Burghof - haute-cour - inner bailey, 80
Innentor - porte intérieure - interior gate(way), 135
innere Burg = Kernburg - cœur d'un château-fort - core of a castle, 85
innere Grabenwand - rive intérieure d'un fossé - inner side of a ditch, 108
innere Vorburg → Vorburg, 89
innerer Burghof - haute-cour - inner bailey, 80

Inselburg - château-fort sur une île - castle built on an island, 57
Intervallum - intervallum - intervallum, 29

Jürnitz = Dürnitz - chauffoir - warming room, 82

Kaiserpfalz = Pfalz - palais impérial (fortifié) - fortified imperial palace, 70
Kammburg = Gratburg - château-fort de crête - castle built on mountain crest, 56
Kammertor = Doppeltor - porte à tenaille - double-entrance gatehouse, 133
Kampfwagen - char de guerre - ≈ chariot, 171
Kaplanei - habitation du chapelain - chaplain's dwelling, 84
Karrenarmbrust - grande arbalète roulante - heavy crossbow mounted on a
 gun carriage, 178
Karwan = Zeughaus - arsenal - arsenal, 92
Kasematte - casemate - casemate, 20
Kastell (1) = Castrum - camp romain - Roman camp, 25
Kastell (2) - château-fort rectangulaire à tours d'angle - square castle with corner towers, 50
Kastellan = Burgvogt - châtelain - castellan, 45
Kastellburg = Kastell (2) - château-fort rectangulaire à tours d'angle - square castle with
 corner towers, 50
Katapult - catapulte - catapult, 182
Katarakt = Fallgatter - herse - portcullis, 138
Katze - chat - cat, 172
keilförmige Burg - château-fort à plan triangulaire - triangular castle, 48
Kemenate - chauffoir - room with a fire-place, 84
Kerbzinne - merlon bifide - forked merlon, 129
Kernburg - cœur d'un château-fort - core of a castle, 85
Kesselgraben = Abzugsgraben - cunette - cuvette, 103
Kettenbrücke - pont-levis à cordes - chain operated drawbridge, 98
Kettenzugbrücke = Kettenbrücke - pont-levis à cordes - chain operated drawbridge, 98
Kippbrücke = Schwippbrücke - pont basculant - bascule bridge, 96
Kirche, befestigte = Wehrkirche - église fortifiée - fortified church, 72
Kirche, umwehrte = Kirchenburg - église-forteresse - fortified church, 69
Kirchenburg - église-forteresse - fortified church, 69
Kirchenkastell → Kirchenburg, 69

Kirchhofsburg = Wehrkirchhof - aître fortifié - fortified churchyard, 72
Klappalisade = Drehpalisade - palissade tournante - pivoting palisade, 37
Klappbrücke = Schwippbrücke - pont basculant - bascule bridge, 96
Klappenkeller → Brückenkeller - fosse de bascule, 99
Klauenstein → Fallgatter, 138
Klause - châtelet - defensive post to guard approach roads, 70
Kleinburg - petit château - small castle, 50
Klemmbalken = Sperrbalken - poutre de verrouillage - locking bar, 140
Klosterburg → Festes Kloster, 68
Klosterpfalz → Pfalz, 70
Kohortenkastell → Castrum, 26
Kommandoluke = Verständigungsluke - bouche de communication - communication-hatch, 123
Königsburg - château-fort résidentiel - residential castle of a king, 20
Königshof = Pfalz - palais impérial (fortifié) - fortified imperial palace, 70
Königspfalz = Pfalz - palais impérial (fortifié) - fortified imperial palace, 70
Konsole - console - console, 84
Kontereskarpe = äußere Grabenwand - contrescarpe - counterscarp, 108
Kontervallation - contrevallation - countervallation, 14
Kontervallationslinie = Kontervallation - ligne de contrevallation - line of countervallation, 14
Korax = Fallbrücke (1) - sambuque - sambuca, 170
Kornkasten - magasin à blé - grainstore, 92
Kornspeicher = Kornkasten - magasin à blé - grainstore, 92
Kraftstein = Kragstein - corbeau - corbel, 120
Kragstein - corbeau - corbel, 120
Krankenstube - infirmerie - infirmary, 85
krenelierte Brustwehr - parapet crénelé - crenellated parapet, 110
Kreuzfahrerburg = Kreuzritterburg - château-fort des croisés - crusader castle, 63
Kreuzritter - croisé - crusader, 45
Kreuzritterburg - château-fort des croisés - crusader castle, 63
Kreuzscharte - archère cruciforme - balistraria, 124
Kriegsbaukunst = Wehrbaukunst - architecture militaire - military architecture, 11
Kriegsbrücke - pont militaire - military bridge, 96
Kriegsgerät - attirail de guerre - war materials, 166

Kriegsmaschine = Antwerk - machine de guerre - military engine, 166
Kultburg → Tempelburg, 23
Kunkellehen → Lehen, 45
Kunsthügelburg = Motte - motte - motte-and-bailey castle, 51
Kurtine - courtine - curtain, 111
Küstenburg - château-fort côtier - coastal castle, 57

Lafette - affût - gun-carriage, 183
Lager, verschanztes - camp retranché - entrenched camp, 36
Lagergasse = Via castri - rue (d'un camp romain) - street (of a Roman camp), 32
Lagerkunst = Castrametation - castramétation - art of camp layout, 162
Lähmeisen - chausse-trape - caltrop, 155
Landadel → Adel, 42
Landgraben = Landwehr - rempart d'épineux - defensive earth rampart, 36
Landhege = Landwehr - rempart d'épineux - defensive earth rampart, 36
Landpfeiler - pile de rive - shore pier, 100
Landwarte = Genzwarte - tour de guet frontière - watch tower situated at a frontier, 151
Landwehr - rempart d'épineux - defensive earth rampart, 36
lange Mauer = Langwall - long mur - long (defensive) wall, 36
Langwall - long mur - long (defensive) wall, 36
Laufhalle → Sturmdach, 174
Legionslager → Castrum, 26
Lehen - fief - fief, 45
Lehnsburg - château féodal - feudal castle, 63
Lehn(s)gut = Lehen - fief - fief, 45
Lehnsherr - suzerain - liege lord, 46
Lehnshoheit - droit de fief - feudal rights, 46
Lehnsmannn = Vassal - vassal - vassal, 46
Lehnsträger = Vassal - vassal - vassal, 46
Leib → spanischer Reiter, 157
Leibeigene - serf - bondsman, 46
Leiterersteigung = Eskalade - escalade - scaling, 163
Letze (1)= Wehrgang - chemin m de ronde - al(l)ure, 90
Letze (2) = Hurde - hourd - hoarding, 84

Leutekapelle → Doppelkapelle, 80
Lichtschlitz - jour en archère - lighting slit, 121
Lilie → Pfahl, 156
Limes - limes - limes, 21
Limeskastell → Castrum, 26
Lithobolos = Balliste - catapulte - ballista, 179
Löffel → Mange, 183
Luftschlitz - baie d'aération - ventilation aperture, 121
Luginsland = Hochwacht - échauguette - watch tower, 146
Lümmel = Standarmbrust - grande arbalète dormante - heavy crossbow on fixed mounting, 178

Mägedhaus - habitation des servantes - maidservants' quarters, 83
Mange - mangeonneau - mangonel, 183
Mannlehen → Lehen, 45
Mannsloch = Schlupfpforte - porte-guichet - wicket, 140
Mantel(mauer) - chemise - chemise, 111
Mantelmauerburg = Schildmauerburg - château-fort à mur bouclier - castle with high screen-wall, 53
Manuballista = Bauchspanner - gastraphétès - gastrasphetes, 178
Marschlager = Castrum itineris - camp provisoire - field camp, 27
Maschikulis - mâchicoulis - machicolation, 86
Mauer - mur - wall, 109
Mauer, befestigte = Wehrmauer - mur de défense - defensive wall, 115
Mauer, bewehrte = Wehrmauer - mur de défense - defensive wall, 115
Mauer, lange = Langwall - long mur - long defensive wall, 36
Mauer, zweihäuptige = Schalenmauer - mur à double parement - hollow revetment wall, 119
Mauerarten - types de mur - types of wall, 109
Mauerbohrer - bélier à vis - boring device with screw thread, 172
Mauerbrecher = Mauerbohrer - bélier à vis - boring device with screw thread, 172
Mauerfuß - base d'un mur - wall footing, 121
Mauerfuß, geböschter = Abprallschräge - empattement taluté - talus wall, 122
Mauerkrone - sommet d'un mur - summit of a wall, 122
Mauerring = Ringmauer - enceinte principale - enclosing wall, 112

Mauersichel = Reißhaken - corbeau démolisseur - grapple, 173
Mauersohle = Mauerfuß - base d'un mur - wall footing, 121
Mauersporn = Sporn - bec - nose, 152
Mauerstärke - épaisseur d'un mur - wall thickness, 122
Mauertreppe - escalier intramural - stairs between walls, 122
Mauerturm - tour d'enceinte - mural tower, 146
Mauerung = Mauerwerk - appareil de mur - masonry bond(ing), 116
Mauerwerk - appareil de mur - masonry bond(ing), 116
Maus - rat-trépan - mouse, 173
Mautburg = Zollburg - poste de douane fortifié - fortified toll station, 65
Mautturm - tour de péage - toll tower, 65
Megalith → Findling, 117
Mehreckburg - château-fort polygonal - polygonal castle, 50
Meldeturm = Signalturm - tour à signaux - signal tower, 148
Militärbaukunst = Wehrbaukunst - architecture militaire - military architecture, 11
Mine - mine - mine, 105
minieren - miner - to mine, 163
Ministeriale - ministériel - (feudal) retainer, 46
Ministerialenburg = Lehnsburg - château féodal - feudal castle, 63
Mittelburg → Vorburg, 89
Mittelwall → Kurtine, 111
Mordgang = Wehrgang - chemin m de ronde - al(l)ure, 90
Motte - motte - motte-and-bailey castle, 51
Mushaus - cuisine - kitchen, 92

Nadelöhr = Schlupfpforte - porte-guichet - wicket, 140
Nebentor - porte secondaire - secondary gate(way), 135
Niederburg - château bas - lower section (of a castle), 89
niederer Adel - petite noblesse - lesser nobility, 42
Niederhof = äußerer Burghof - basse-cour - outer bailey, 80
Niederungsburg - château-fort de plaine - castle built in lowland(s), 58
Notstal - espringolle - springal, 183
Notstein = Kragstein - corbeau - corbel, 120
Numeruskastell → Castrum, 26

Nurag(h)e - nuraghe - nuraghe, 22
Nurag(h)enburg → Nurag(h)e, 22
Nuß → Armbrust, 177

oberer Burghof = innerer Burghof - haute-cour - inner bailey, 80
Obergaden - galerie haute - upper gallery, 152
offener Turm = Schalenturm - tour ouverte à la gorge - half-tower, 147
offener Wehrgang - chemin de ronde découvert - open al(l)ure, 91
Ökonomiebau = Wirtschaftsgebäude - communs - service building, 91
Onager - onagre - onager, 184
Oppidum - oppidum - oppidum, 22
Ordensburg - château-fort d'un ordre (religieux ou chevaleresque) - castle built by a (church
 or lay) order, 63
Orgelwerk → Fallgatter - orgues, 138
Ort, blinder = toter Winkel - angle mort - blind area, 165
ovale Burg - château-fort à plan elliptique - elliptic castle, 49

Palas - palais - residential apartments (of a castle), 86
Palassaal = Rittersaal - salle des chevaliers - (great) hall, 87
Palintonon = Balliste - catapulte - ballista, 179
Palisade - palissade - palisade, 37
Palisadenring - palissade annulaire - circular palisade, 37
Palisadenwall = palisadierter Wall - rempart palissadé - palisaded rampart, 40
palisadierter Graben = Pfahlgraben - fossé palissadé - palisaded ditch, 105
palisadierter Wall - rempart palissadé - palisaded rampart, 40
Papstburg - palais papal fortifié - papal castle, 60
Parcham = Zwinger - lice - bailey, 93
passagere Befestigung = Feldbefestigung - fortification de campagne - field fortification, 13
Patrizierturm = Geschlechterturm - tour de patriciens - nobles' tower, 145
Pechfackel - torche à poix - pitch-torch, 186
Pechfaschine - fascine incendiaire à poix - fascine coated in pitch, 190
Pechnase - bretèche - brattice, 87
Pechnasengesims = Maschikulis - mâchicoulis - machicolation, 86
Pechnasenkranz = Maschikulis - mâchicoulis - machicolation, 86

Pechschleuder - fronde à lancer de la poix brûlante - pitch-sling, 185
permanente Befestigung = ständige Befestigung - fortification permanente - permanent fortification, 13
Pfahl - pieu - stake, 156
Pfahlgraben - fossé palissadé - palisaded ditch, 105
Pfahlsperre = Pfahlwerk - estacade - stockade, 156
Pfahlwall = palisadierter Wall - rempart palissadé - palisaded rampart, 40
Pfahlwerk - estacade - stockade, 156
Pfalz - palais impérial (fortifié) - fortified imperial palace, 70
Pfefferbüchse = Scharwachtturm - échauguette - bartizan, 148
Pfeil - flèche - arrow, 184
Pfeiler, bespornter - pile à bec - nosed pier, 100
Pfeilerhaupt = Vorhaupt - bec - pier nose, 100
Pfeilerkopf = Vorhaupt - bec - pier nose, 100
Pfeilersporn = Vorhaupt - bec - pier nose, 100
Pfeilschleuder = Rutte - épieu - ≈ catapult, 184
Pfortenburg = Zollburg - poste de douane fortifié - fortified toll station, 65
Phala = Belagerungsturm - tour de siège - siege tower, 169
Phiesel(gaden) → Kemenate, 84
Poliorketik - art du siège - siegecraft, 160
Polygonalmauer(werk) - appareil polygonal - polygonal masonry, 118
Polygonturm - tour polygonale - polygonal tower, 146
Porta decumana - porte décumane - rear gate, 29
Porta praetoria - porte prétorienne - front gate, 29
Porta principalis dextra - porte principale droite - right-hand-side gate, 30
Porta principalis sinistra - porte principale gauche - left-hand-side gate, 30
Positionsbefestigung = Feldbefestigung - fortification de campagne - field fortification, 13
Postenloch = Spähloch - fenêtre d'observation - lookout hole, 123
Praetentura - partie antérieure (d'un camp romain) - front section (of a Roman camp), 30
Praetorium - prétoire - commander's residence, 30
Prellkeil = Sporn - bec - nose, 152
Principia - quartier général - headquarters-building, 30
Privaterker = Aborterker - latrine (en encorbellement) - latrine (projection), 76
Punischer Graben - fossé carthaginois - Punic ditch, 102

Quader(stein) - moellon régulier - ashlar, 118
Quadermauer(werk) - appareil régulier - ashlar masonry, 119
quadratische Burg = Kastell (2) - château-fort rectangulaire à tours d'angle - square castle with corner towers, 50
quadratischer Turm - tour quadrangulaire - square tower, 150
Quadriga → Kampfwagen, 171
Quadwerk - lance-ordures - catapult for hurling rubbish and animal carcasses, 184
Quaestorium = Tabularium - bureau de l'administration - administrative office, 31

Radspanner-Balliste - catapulte à roue - ballista tensioned by a sprocket wheel, 180
Rammbalken = Widder - bélier - battering ram, 176
Rammbock = Widder - bélier - battering ram, 176
Randhausburg - château-fort à bâtiments sur l'enceinte - castle with buildings forming enclosing wall, 52
Rauhmauerwerk = Feldsteinmauer(werk) - blocage de cailloux - boulder masonry, 117
Rechen = Fallgatter - herse - portcullis, 138
rechteckige Burg - château-fort rectangulaire - rectangular castle, 49
Rechteckturm - tour rectangulaire - rectangular tower, 150
Rechteckzinne - merlon rectangulaire - rectangular merlon, 130
Reduit - réduit - reduit, 14
Refugium - refuge - refuge, 14
Regalien - régales - royal prerogatives, 46
Reichsadel → Adel, 42
Reichsburg - château impérial - imperial castle, 64
Reichshof = Pfalz - palais impérial (fortifié) - fortified imperial palace, 70
Reißhaken - corbeau démolisseur - grapple, 173
Reiter, friesischer = spanischer Reiter - cheval de frise - chevaux de frise, 157
Reiter, spanischer - cheval de frise - chevaux de frise, 157
Reiterangel → Fangeisen, 155
Remter - réfectoire - refectory, 87
Retentura - partie postérieure (d'un camp romain) - rear section (of a Roman camp), 30
Riegelbalken = Sperrbalken - poutre de verrouillage - locking bar, 140
Ringburg - château-fort circulaire - circular castle, 52

Ringgraben - fossé circulaire - circular ditch, 105
Ringmauer - enceinte principale - enclosing wall, 112
Ringmauerturm → Mauerturm, 146
Ringwall - enceinte circulaire (de terre et de bois) - circular rampart (of earth and wood), 38
Ringwallburg = Wallburg - rempart circulaire habitable - ringwork, 40
Ritterburg - château-fort d'un chevalier - castle belonging to a knight, 64
Rittersaal - salle des chevaliers - (great) hall, 87
Rittertum - chevalerie - chivalry, 46
Rodungsburg - château-fort dans une terre défrichée - castle built to defend newly cleared land, 64
Rollbrücke - pont roulant - rolling bridge, 96
römische Zinne - merlon romain - Roman merlon, 131
Rondengang = Wehrgang - chemin de ronde - al(l)ure, 90
Roßwette - gué aux chevaux - horsepond, 74
Rücklager = Retentura - partie postérieure (d'un camp romain) - rear section (of a Roman camp), 30
Rundbogenzinne = Rundzinne - merlon arrondi - rounded merlon, 130
Rundburg = Ringburg- château-fort circulaire - circular castle, 52
Rundling = Wallburg - rempart circulaire habitable - ringwork, 40
Rundturm - tour ronde - round tower, 147
Rundwall = Ringwall - enceinte circulaire - circular rampart, 38
Rundzinne - merlon arrondi - rounded merlon, 130
Rustika = Buckelquader - moellon à bossage - rough ashlar, 119
Rüstkammer - armurerie - armoury, 88
Rüstloch - trou de boulin - putlog hole, 122
Rutte - lance-épieu - ≈ catapult, 184

Sacellum - sanctuaire - military shrine, 31
Säule → Armbrust, 177
Schale = Schalenturm - tour ouverte à la gorge - half-tower, 147
Schalenmauer - mur à double parement - hollow revetment wall, 119
Schalenturm - tour ouverte à la gorge - half-tower, 147
Schanze - retranchement (en terre) - retrenchment, 38
Scharte = Schießscharte - meurtrière / embrasure - loophole / embrasure, 124

Schartenbacke = Schartenwange - joue d'une meurtrière - cheek of a loophole, 127
Scharteneingang - entrée d'une meurtrière - throat of a loophole, 126
Schartenenge - étranglement d'une meurtrière - neck of a loophole, 126
Schartenhals = Schartenenge - étranglement d'une meurtrière - neck of a loophole, 126
Schartenladen = Zinnenladen - mantelet de créneau - crenel-shutter, 131
Schartenmaul = Schartenmund - bouche d'une meurtrière - mouth of a loophole, 126
Schartenmund - bouche d'une meurtrière - mouth of a loophole, 126
Schartenmündung = Schartenmund - bouche d'une meurtrière - mouth of a loophole, 126
Schartennische - niche de tir - embrasure niche, 126
Schartenpfeiler = Zinne - merlon - merlon, 129
Schartenschirm = Zinnenladen - mantelet de créneau - crenel-shutter, 131
Schartensohlbank = Schartensohle - seuil d'une meurtrière - sill of a loophole, 127
Schartensohle - seuil d'une meurtrière - sill of a loophole, 127
Schartenwand = Schartenwange - joue d'une meurtrière - cheek of a loophole, 127
Schartenwange - joue d'une meurtrière - cheek of a loophole, 127
Schartenweite - diamètre d'une meurtrière - loophole span, 128
Schartenzinne - merlon à archère - merlon with arrowslit, 130
Scharwachtturm - échauguette - bartizan, 148
Schauinsland = Hochwacht - échauguette - watch tower, 146
Schauloch = Guckloch - judas - judas, 139
Scheibling(sturm) = Rundturm - tour ronde - round tower, 147
Schenkelmauer - mur de liaison - connecting wall, 113
Schiebebrücke = Rollbrücke - pont roulant - rolling bridge, 96
Schießerker - échauguette - bartizan, 88
Schießfenster = Zinnenfenster - créneau - crenel(le), 131
Schießkammer = Schartennische - chambre de tir - firing chamber, 126
Schießlücke = Schießscharte - meurtrière / embrasure - loophole / embrasure, 124
Schießscharte - meurtrière / embrasure - loophole / embrasure, 124
Schießschlitz - fente de tir - firing slit, 124
Schießzange - meurtrière à la française - double splayed loophole, 125
Schießzeug - machine de trait (à trajectoire plane) - flat trajectory weapons, 167
Schikane - chicane - chicane, 157
Schilddach = Sturmdach - manteau roulant - approach gallery, 174
Schilderhaus - guérite - guerite, 140

Schildkröte - tortue - testudo, 164
Schildmauer - mur bouclier - front wall (on side most likely to be attacked), 114
Schildmauerburg - château-fort à mur bouclier - castle with high screen-wall, 53
Schildseite - coté bouclier - shield side, 164
Schildwachthaus = Schilderhaus - guérite - guerite, 140
Schirmdach = Sturmdach - manteau roulant - approach-gallery, 174
Schlackenwall - rempart vitrifié - vitrified rampart, 38
Schlagbalken = Schwungrute - flèche - draw-beam, 101
Schlagbaum = Schranke - barrière - barrier, 158
Schlagtor = Falltor - porte basculante - pivoting door, 134
Schleichpforte = Geheimpforte - porte dérobée - secret sallyport, 134
Schleuder - fronde - sling, 185
Schlitzgraben = Abzugsgraben - cunette - cuvette, 103
Schlitzscharte = Schießschlitz - fente de tir - firing slit, 124
Schloß - château - castle, 71
Schlupfpforte - porte-guichet - wicket, 140
Schnabel = Sporn - bec - nose, 152
Schnabelturm - tour en éperon - keel-shaped tower, 149
Schola - salle de réunion - assembly room, 31
Schranke - barrière - barrier, 158
Schratzelloch → Fliehkeller, 34
Schußerker = Schießerker - échauguette - bartizan, 88
Schußgatter = Fallgatter - herse - portcullis, 138
Schußweite - portée de tir - firing range, 168
Schütte - remblai - remblai, 122
Schütthaus = Kornkasten - magasin à blé - grainstore, 92
Schüttkasten = Kornkasten - magasin à blé - grainstore, 92
Schutzwall = Wall - rempart - rampart, 39
Schwalbenschwanzzinne = Kerbzinne - merlon bifide - forked merlon, 129
Schwefelbombe - bombe à soufre - sulphur ball, 190
Schwefelkranz = Schwefelbombe - bombe à soufre - sulphur ball, 190
Schwefelkugel = Schwefelbombe - bombe à soufre - sulphur ball, 190
Schweinsfedern → spanischer Reiter, 157
Schwenkbalken = Schwungrute - flèche - draw-beam, 101

Schwenkrute = Schwungrute - flèche - draw-beam, 101
schwere Waffen - armes lourdes - heavy weapons, 168
Schwertseite - côté épée - sword side, 164
schwimmende Brücke - pont flottant - floating bridge, 95
Schwippbrücke - pont basculant - bascule bridge, 96
Schwungrute - flèche - draw-beam, 101
Schwungrutenbrücke - pont-levis à flèches - lever drawbridge, 98
Seeburg - château-fort sur un lac - castle built on an island in a lake, 58
Sehschlitz = Visierschlitz - fente de visée - viewing slit, 128
Sejuga → Kampfwagen, 171
Selbschoß = Notstal - espringolle - springal, 183
Senkscharte - meurtrière à tir fichant - murder hole, 125
Senkturm → Belagerungsturm, 169
Sensenwagen - char de guerre armé de faux - chariot with sickles on the wheel-hubs, 172
Septijuga → Kampfwagen, 171
Sichelwagen = Sensenwagen - char de guerre armé de faux - chariot with sickles on the wheel-hubs, 172
Sicherungslinie = Zirkumvallation - circonvallation - circumvallation, 14
Siechenstube = Krankenstube - infirmerie - infirmary, 85
Siedlung, befestigte - habitat fortifié - fortified settlement, 71
Signa = Sacellum - sanctuary - military shrine, 31
Signalturm - tour à signaux - signal tower, 148
Sinwellturm = Rundturm - tour ronde - round tower, 147
Sippenburg = Ganerbenburg - château-fort pluri-familial - castle shared by several families, 62
Skorpion = Katapult - catapulte - catapult, 182
Skorpion = Onager - onagre - onager, 184
Sod → Ziehbrunnen, 78
Sohlgraben - fossé en U - U-shaped ditch, 102
Sommerlager = Castrum aestivum - camp d'été - summer base camp, 26
Spähloch - fenêtre d'observation - lookout hole, 123
Spähscharte = Spähschlitz - fente de guet - lookout slit, 123
Spähschlitz - fente de guet - viewing slit, 123
Spähwarte = Scharwachtturm - échauguette - bartizan, 148

spanischer Reiter - cheval de frise - chevaux de frise, 157
Spannbock → Standarmbrust, 178
Specula - tour de guet - watch tower, 23
Sperrbalken - poutre de verrouillage - locking bar, 140
Sperrbau - ouvrage d'arrêt - barrier construction, 158
Sperrburg = Klause - châtelet - defensive post to guard approach roads, 70
Sperre - barrage - blockade, 158
Sperrgitter - grille de barrage - latticework grille, 158
Sperrkette - chaîne de barrage - barrier chain, 158
Spitzgraben - fossé en V - V-shaped ditch, 103
Sporn - bec - nose, 152
Spornburg - château-fort sur un éperon rocheux - castle built on a (mountain) spur, 58
Spornturm - tour en éperon - keel-shaped tower, 149
Springala = Notstal - espringolle - springal, 183
Springolf = Notstal - espringolle - springal, 183
Stabschleuder → Schleuder, 185
Stachelbombe → Brandkugel, 187
Stadt, befestigte = Feste Stadt - ville fortifiée - fortified town, 66
Stadtadel → Adel, 42
Stadtbefestigung - fortification de ville - town fortification, 15
Stadtbering → Ringmauer, 112
Stadtburg - château-fort urbain - urban castle, 64
Stadtgraben - fossé de ville - town ditch, 106
Stadthagen → Landwehr, 36
Stadtmauer - enceinte de ville - town wall, 114
Stadttor - porte de ville - town gate(way), 135
Stadtwall - rempart urbain - town rampart, 38
Stadtwarte → Warte, 151
Stallungen - étables / écuries - stables, 92
Stammburg - château-fort ancestral - ancestral castle, 64
Standarmbrust - grande arbalète dormante - heavy crossbow on fixed mounting, 178
ständige Befestigung - fortification permanente - permanent fortification, 13
Standlager = Castrum stativum - camp permanent - permanent camp, 27

Stankkugel - balle suffocante - suffocating ball, 190
Statio - corps de garde - guard house, 31
Steg - passerelle - footbridge, 97
Steg, beweglicher - passerelle volante (escamotable) - removable footbridge, 97
stehende Brücke = feste Brücke - pont dormant - permanent bridge, 94
Steigzeug - attirail d'escalade - scaling equipment, 174
Steinbrücke - pont de pierre - stone bridge, 97
Steinkugel - boulet de pierre - stone ball, 185
Steinschleuder - fronde à lancer des boulets de pierre - sling for hurling stone balls, 185
Steinturm - tour de maçonnerie - masonry tower, 149
Steinwall - rempart de pierre - stone rampart, 39
Sterz - arrière-bec - tail of pier, 101
Stirnmauer - mur de front - front wall, 115
Stoßbalken = Widder - bélier - battering ram, 176
Stoßzeug = Breschzeug - outil de brèche - breaching equipment, 167
Straßensperrburg = Klause - châtelet - defensive post to guard approach roads, 70
Straßensperre - barrage d'une route - road barrier, 158
Strebepfeiler - contrefort - buttress pier, 74
Streitturm = Geschlechterturm - tour de patriciens - nobles' tower, 145
Streitwagen = Kampfwagen - char de guerre - ≈ chariot, 171
Strompfeiler = Flußpfeiler - pile en rivière - river pier, 100
Stube - chambre à poêle - room with a stove, 88
Stufenzinne = merlon à redans - stepped merlon, 130
Sturmbock = Widder - bélier - battering ram, 176
Sturmbrücke - passerelle d'assaut - assault bridge, 174
Sturmdach - manteau roulant - approach-gallery, 174
Sturmegge - herse d'assaut - herse, 159
Sturmfaß = Brandfaß - baril à feu - fire-barrel, 186
Sturmgang → Sturmdach, 174
Sturmhaken = Reißhaken - corbeau démolisseur - grapple, 173
Sturmkante = Sporn - bec - nose, 152
Sturmleiter - échelle d'escalade - scaling ladder, 175
Sturmpfahl - fraise - storm-pole, 156
Sturmschild = Sturmwand - mantelet - mant(e)let, 175

Sturmtopf = Feuertopf - pot à feu - fire-pot, 189
Sturmwand - mantelet - mant(e)let, 175
Sturmzeug - outil d'assaut - assault equipment 168
Syphon - siphon (à feu grégeois) - siphon (for Greek fire), 190

Täber = Blockhaus - blockhaus - blockhouse, 66
Tabularium - bureau de l'administration - administrative office, 31
Taktik - tactique - tactics, 165
Talburg - château-fort de vallée - castle built in a valley, 58
Talsperre - barrage d'une vallée - valley barrier, 158
Tambour - tambour - tambour, 140
Tempelburg - temple fortifié - fortified temple, 23
Tief(land)burg = Niederungsburg - château-fort de plaine - castle built in lowland(s), 58
Titulum - titulum - titulum, 24
Tolleno = Hebekasten - tollénon - liftable assault basket, 171
Tor - porte - gate, 132
Tor, befestigtes - porte fortifiée - fortified gate(way), 136
Torbalken = Sperrbalken - poutre de verrouillage - locking bar, 140
Torbau - ouvrage d'entrée - fortified gatehouse, 136
Torblatt = Torflügel vantail (de porte) - leaf (of door), 140
Torburg = Torbau - ouvrage d'entrée - fortified gatehouse, 136
Torflügel - vantail (de porte) - leaf (of door), 140
Torgraben- fossé de porte - gate ditch, 106
Torhalle - passage d'entrée - gatehouse passage, 141
Torkammer = Torhalle - passage d'entrée - gatehouse passage, 141
Torkapelle → Burgkapelle, 80
Torriegel = Sperrbalken - poutre de verrouillage - locking bar, 140
Torschanze = Tambour - tambour - tambour, 140
Torsionsgeschütz - engin nevrobalistique - siege engine operated by torsion, 186
Torturm - tour-porte - gate tower, 149
Torvorwehr = Barbakane - barbacane - barbican, 137
Torvorwerk = Barbakane - barbacane - barbican, 137
Tor-Tambur = Tambour - tambour - tambour, 140
toter Winkel - angle mort - blind area, 165

Tribock = Blide - trébuchet - trebuchet, 180
Tribunal - tribunal - tribune, 32
Triga → Kampfwagen, 171
trockener Graben - fossé sec - dry ditch, 104
Trockengraben = trockener Graben - fossé sec - dry ditch, 104
Trockenmauer(werk) - maçonnerie en pierres sèches - dry masonry, 120
Turm - tour - tower, 142
Turm, befestigter = Wehrturm - tour fortifiée - fortified tower, 151
Turm, bewehrter = Wehrturm - tour fortifiée - fortified tower, 151
Turm, geschlossener - tour fermée - enclosed tower, 150
Turm, offener = Schalenturm - tour ouverte à la gorge - half-tower, 147
Turm, quadratischer - tour quadrangulaire - square tower, 150
Turmburg - tour-résidence - fortified residential tower, 53
Türmchen - tourelle - turret, 150
Turmfuß - pied d'une tour - foot of a tower, 153
Turmhaus = Turmburg - tour-résidence - fortified residential tower, 53
Turmhügelburg = Motte - motte - motte-and-bailey castle, 51
Turmpalasburg = Turmburg - tour-résidence - fortified residential tower, 53
Turmtor - porte dans une tour - gate in a tower, 137
Turnierhof - lice du tournoi - tilt-yard, 88
Turnierplatz = Turnierhof - lice du tournoi - tilt-yard, 88

überhöhen - commander - to command, 160
Überlauf - déversoir - overflow, 93
Überzimmer → Pechnase., 87
Umfassungswall - enceinte - enceinte, 39
Umfriedung = Einfriedung - clôture - enclosure, 154
Umhegung = Einfriedung - clôture - enclosure, 154
Umlauf = Wehrgang - chemin m de ronde - al(l)ure, 90
Ummantelung = Mantel(mauer) - chemise - chemise, 111
umwallede hoeve → Fester Hof, 67
Umwallung = Umfassungswall - enceinte - enceinte, 39
umwehrte Kirche = Kirchenburg - église-forteresse - fortified church, 69
Umzug = Umfassungswall - enceinte - enceinte, 39

untere Burg = Vorburg - avant-cour - outer bailey, 89
unterer Burghof = äußerer Burghof - basse-cour - outer bailey, 80
unterirdischer Gang - passage souterrain - underground passage, 104
unterminieren = minieren - miner - to mine, 163

Valetudinarium - infirmerie - hospital, 32
Vassal - vassal - vassal, 46
Verblendmauerwerk = Füllmauer(werk) - maçonnerie fourrée - loose rubble filling wall, 118
Verhack = Verhau - abattis d'arbres - abat(t)is, 159
Verhau - abattis d'arbres - abat(t)is, 159
Verlies - oubliette - oubliette, 88
verschanztes Lager - camp retranché - entrenched camp, 36
verschlackter Wall = Schlackenwall - rempart vitrifié - vitrified rampart, 38
Verständigungsluke - bouche de communication - communication-hatch, 123
Verteidiger - défenseur - defender, 165
Verteidigung - défense - defence, 165
Verteidigungsabschnitt - secteur de résistance - sector of resistance, 12
Vertikalgeschütz = Werfzeug - machine balistique (à trajectoire haute) - (high trajectory) hurling machine, 168
Vertikalscharte - meurtrière verticale - vertical loophole, 125
Veste = Burg - château-fort - castle, 41
Veterinarium - infirmerie pour animaux - veterinary hospital, 32
Via castri - rue (d'un camp romain) - street (of a Roman camp), 32
Via praetoria - rue prétorienne - street from front gate to rear gate, 32
Via principalis - rue principale - main street, 32
Viereckburg = Kastell (2) - château-fort rectangulaire à tours d'angle - square castle with corner towers, 50
Viereckturm - tour carrée - quadrangular tower, 150
Vierturmkastell → Kastell (2), 50
Visierschlitz - fente de visée - lookout slit, 128
Volksburg = Fliehburg - place-refuge - refuge, 34
Vollturm - tour pleine - tower with solid basement level, 150
Vorbrücke - pont avancé - advanced bridge, 97
Vorburg - avant-cour - outer bailey, 89

Vorburg, äußere → Vorburg, 89
Vorburg, innere → Vorburg, 89
Vorderlager = Praetentura - partie antérieure (d'un camp romain) - front section (of a Roman camp), 30
Vordersporn - avant-bec - front pier projection, 101
Vordertor = Porta praetoria - porte prétorienne - front gate, 29
Vorfeld - terrain avancé - forefield, 15
Vorgraben - avant-fossé - front(al) ditch, 106
Vorhaupt - bec - pier nose, 100
Vorhof - basse-cour - outer bailey, 80
Vorkopf = Vorhaupt - bec - pier nose, 100
Vormauer - avant-mur - advanced wall, 115
Vorratsgebäude - magasin - storehouse, 92
Vortor = Außentor - avant-porte - exterior gate, 132
Vorwerk - ouvrage avancé - advanced work, 89

Wachspyker = Warte - tour de guet - watch tower, 151
Wachstube = Wächterstube - corps de garde - guard room, 153
Wächterstube - corps de garde - guard room, 153
Wachttum = Warte - tour de guet - watch tower, 151
Waffen - armes - weapons, 177
Waffen, schwere - armes lourdes - heavy weapons, 168
Wagenburg → Kampfwagen, 171
Wagentor - porte cochère - waggon gate(way), 137
Wall - rempart - rampart, 39
Wall, palisadierter - rempart palissadé - palisaded rampart, 40
Wall, verschlackter = Schlackenwall - rempart vitrifié - vitrified rampart, 38
Wallarmbrust = Standarmbrust - grande arbalète dormante - heavy crossbow on fixed mounting, 178
Wallburg - rempart circulaire habitable - ringwork, 40
Wallgraben - fossé de rempart - ditch in front of rampart, 106
Wallkrone - sommet d'un rempart - summit of a rampart, 40
Wallring = Ringwall - enceinte circulaire - circular rampart, 38
Wandelblende - mantelet roulant - wheeled mant(e)let, 175

Wandelturm - tour de siège roulante - mobile siege tower, 169
Warte - tour de guet - watch tower, 151
Wartturm = Warte - tour de guet - watch tower, 151
Wasserburg - château-fort à fossés d'eau - moated castle, 58
Wassergraben - douve - moat, 106
Wasserzulauf - affluence d'eau - water inlet, 93
Wehrbau - construction militaire - military building, 11
Wehrbaukunst - architecture militaire - military architecture, 11
Wehrerker = Schießerker - échauguette - bartizan, 88
Wehrgang - chemin m de ronde - al(l)ure, 90
Wehrgang, gedeckter - chemin de ronde couvert - covered al(l)ure, 90
Wehrgang, offener - chemin de ronde découvert - open al(l)ure, 91
Wehrhecke = Gebück - broussailles - brushwood, 35
Wehrkirche - église fortifiée - fortified church, 72
Wehrkirchhof - aître fortifié - fortified churchyard, 72
Wehrmauer - mur de défense - defensive wall, 115
Wehrplatte - plateforme de tir - firing platform, 153
Wehrplattform = Wehrplatte - plateforme de tir - firing platform, 153
Wehrspeicher - grenier fortifié - fortified granary, 91
Wehrtor = befestigtes Tor - porte fortifiée - fortified gate(way), 136
Wehrturm - tour fortifiée - fortified tower, 151
Weiherburg → Seeburg, 58
Wellenbrecher = Vorhaupt - bec - pier nose, 100
Werfzeug - machine balistique (à trajectoire haute) - (high trajectory) hurling machine, 168
Werkseite - côté vers l'ouvrage - side facing a fortification's interior, 15
Werkstein - pierre de taille - dressed stone, 120
Widder - bélier - battering ram, 176
Widderschiff - bateau bélier - ship with a battering ram, 176
Widderturm → Belagerungsturm, 169
Wiekhaus = Scharwachtturm - échauguette - bartizan, 148
Windberg = Zinne - merlon - merlon, 129
Winden-Balliste - catapulte à cric - ballista tensioned by a windlass, 180
Winkel, toter - angle mort - blind area, 165
Winterlager = Castrum hibernum - camp d'hiver - winter base camp, 26

Wippbaum = Schwungrute - flèche - draw-beam, 101
Wippbrücke = Schwippbrücke - pont basculant - bascule bridge, 96
Wirtschaftsgebäude - communs - service building, 91
Wohn-Bergfried = Donjon - donjon - keep, 143
Wohnturm = Donjon - donjon - keep, 143
Wohnturmburg = Turmburg - tour-résidence - fortified residential tower, 53
Wolf - croc de défense - wolf, 176
Wolfsgrube - saut de loup - trou-de-loup, 141
Wurfbrücke = Sturmbrücke - passerelle d'assaut - assault bridge, 174
Wurferker = Pechnase - bretèche - brattice, 87
Wurfloch = Gußloch - assommoir - murder hole, 139
Wurfmaschine = Werfzeug - machine balistique (à trajectoire haute) - (high trajectory) hurling machine, 168
Wurfweite - portée de lancement - throwing range, 168
Wurfzeug = Werfzeug - machine balistique (à trajectoire haute) - (high trajectory) hurling machine, 168

Zentralanlage - construction de plan central - central-plan construction, 47
Zentralburg - château-fort central - central castle, 65
Zenturienkastell → Castrum, 26
Zeug = Antwerk - machine de guerre - military engine, 166
Zeughaus - arsenal - arsenal, 92
Ziehbaum = Schwungrute - flèche - draw-beam, 101
Ziehbrunnen - puits à treuil - draw-well, 78
Ziehkraftblide - trébuchet à traction humaine - manned trebuchet, 181
Zierzinne - merlon décoratif - decorative merlon, 131
Zingel = Ringmauer - enceinte principale - enclosing wall, 112
Zinne - merlon - merlon, 129
Zinne, arabische → Stufenzinne, 130
Zinne, römische - merlon romain - Roman merlon, 131
Zinnelung = Zinnen - crénelage - battlement(s), 128
Zinnen - crénelage - battlement(s), 128
Zinnenberg = Zinne - merlon - merlon, 129
Zinnenblende = Zinnenladen - mantelet de créneau - crenel-shutter, 131

Zinnenboden = Wehrplatte - plateforme de tir - firing platform, 153
Zinnenbrüstung = krenelierte Brustwehr - parapet crénelé - crenellated parapet, 110
Zinnenfenster - créneau - crenel(le), 131
Zinnenkranz = Zinnen - crénelage - battlement(s), 128
Zinnenkrone = Zinnen - crénelage - battlement(s), 128
Zinnenladen - mantelet de créneau - crenel-shutter, 131
Zinnenlücke = Zinnenfenster - créneau - crenel(le), 131
Zinnenreihe = Zinnen - crénelage - battlement(s), 128
Zinnenstock = Wehrplatte - plateforme de tir - firing platform, 153
Zinnenturm - tour crénelée - crenellated tower, 152
Zinnenzahn = Zinne - merlon - merlon, 129
Zirkumvallation - circonvallation - circumvallation, 14
Zirkumvallationslinie = Zirkumvallation - ligne de circonvallation - line of circumvallation, 14
Zisterne - citerne - cistern, 92
Zitadelle - citadelle - citadel, 72
Zollburg - poste de douane fortifié - fortified toll station, 65
Zugbalken = Schwungrute - flèche - draw-beam, 101
Zugbaum = Schwungrute - flèche - draw-beam, 101
Zugbrücke - pont-levis - drawbridge, 98
Zungenburg = Spornburg - château-fort sur un éperon rocheux - castle built on a (mountain) spur, 58
zweihäuptige Mauer = Schalenmauer - mur à double parement - hollow revetment wall, 119
zweistieliger Katapult - catapulte - catapult, 182
Zweiturmburg - château-fort à deux tours maîtresses - castle with two keeps, 54
Zweiturmtor = Doppelturmtor - porte à deux tours - double-towered gatehouse, 133
Zwenger = Zwinger - lice - bailey, 93
Zwillingsturm = Doppelturm - tour double - double tower, 144
Zwillingsturmtor = Doppelturmtor - porte à deux tours - double-towered gatehouse, 133
Zwingel = Zwinger - lice - bailey, 93
Zwingelhof = Zwinger - lice - bailey, 93
Zwinger - lice - bailey, 93
Zwingermauer - première enceinte - outer enceinte 116
Zwinger(mauer)turm → Mauerturm, 146
Zwingerpforte → Geheimpforte, 134

Zwingmauer = Zwingermauer - première enceinte - outer enceinte, 116
Zwingolf = Zwinger - lice - bailey, 93
Zwischenwall → Kurtine, 111
Zyklopenmauer(werk) - appareil cyclopéen - cyclopean masonry, 120

INDEX DES TERMES FRANCAIS[1]

abattis d'arbres - Verhau, 159
abattis de branches - Astverhau, 159
abbaye fortifiée - Festes Kloster, 68
acropole - Akropolis, 16
affluence d'eau - Wasserzulauf, 93
affût - Lafette, 183
aître fortifié - Wehrkirchhof, 72
alcazar - Alkazar, 71
alleux de concession → Allodialburg, 59
alleux naturels → Allodialburg, 59
aménagement défensif d'un terrain - Geländeverstärkung, 155
angle mort - toter Winkel, 165
appareil en arête de poisson - Fischgrätenverband, 118
appareil à bossage - Bossenquadermauer(werk), 119
appareil cyclopéen - Zyklopenmauer(werk), 120
appareil en épi - Ährenwerk, 118
appareil de mur - Mauerwerk, 116
appareil oblique - Fischgrätenverband, 118
appareil polygonal - Polygonalmauer(werk), 118
appareil régulier - Quadermauer(werk), 119
arbalète - Armbrust, 177
arbalète à cric → Armbrust, 177
arbalète à pied de biche → Armbrust, 177
arbalète à tour → Armbrust, 177
arbalétrière - Bogenscharte, 124
archère - Bogenscharte, 124
archère en bêche → Bogenscharte, 124
archère cruciforme - Kreuzscharte 124
archère en étrier → Bogenscharte, 124

[1] Bei der alphabetischen Ordnung werden Präpositionen und Artikel nicht berücksichtigt. Auf synonyme Ausdrücke wird nicht verwiesen und als Übersetzung erscheint, abgesehen von wenigen Ausnahmen, der führende deutsche Terminus.

archère à louche → Bogenscharte, 124
archère simple → Bogenscharte, 124
archière - Bogenscharte 124
architecture militaire - Wehrbaukunst, 11
aristocratie - Adel, 42
arme à longue portée - Fernwaffe, 167
armement - Bewehrung, 14
armes - Waffen, 177
armes lourdes - schwere Waffen, 168
armes de trait - Schießzeug, 167
armurerie - Rüstkammer, 88
arrache-toit - Reißhaken, 173
arrière-bec - Sterz, 101
arrière-cour - Innenhof, 80
arsenal - Armamentarium, 28
arsenal - Zeughaus, 92
art du siège - Poliorketik, 160
artillerie nevrobalistique - Torsionsgeschütz, 186
artillerie sur le principe de l'arc - Bogengeschütz, 181
assaillant - Angreifer, 160
assiégeant - Belagerer, 161
assiette d'un château-fort - Burgplatz, 44
assiette d'un château-fort disparu - Burgstall, 45
assise d'arase - Durchschuß, 117
assommoir - Gußloch, 139
atelier - Fabrica, 28
attaquant - Angreifer, 160
attaque - Angriff, 160
attirail d'escalade - Steigzeug, 174
attirail de guerre - Kriegsgerät, 166
attirail de siège - Belagerungsgerät, 166
auberge - Herberge, 83
aula - Rittersaal, 87
autorisation de se fortifier - Befestigungsrecht, 43

avant-bec - Vordersporn, 101
avant-cour - Vorburg, 89
avant-cour - Vorhof, 80
avant-fossé - Vorgraben, 106
avant-mur - Vormauer, 115
avant-pont - Vorbrücke, 97
avant-porte - Außentor, 132

baie d'aération - Luftschlitz, 121
baile - Vorburg, 89
baile - Zwinger, 93
baille - Zwinger, 93
baleste - Balliste, 179
baliste - Balliste, 179
balle suffocante - Stankkugel, 190
barbacane - Barbakane, 137
baril à feu - Brandfaß, 186
baril foudroyant - Brandfaß, 186
barrage - Sperre, 158
barrage d'une rivière - Flußsperre, 158
barrage d'une route - Straßensperre, 158
barrage d'une vallée - Talsperre, 158
barricade - Barrikade, 154
barrière - Schranke, 158
barrique à terre Breschetonne, 170
base d'un mur - Mauerfuß, 121
basse-cour - äußerer Burghof, 80
basse-fosse - Verlies, 88
bastille - Bastille, 136
bateau bélier - Widderschiff, 176
battant (de porte) - Torflügel, 140
battre en brèche - Breschieren, 162
bec - Sporn, 152
bec - Vorhaupt, 100

bec d'amont - Vordersporn, 101
bec d'aval - Sterz, 101
beffroi - Belagerungsturm, 169
bélier - Widder, 176
bélier brise-murailles - Widder, 176
bélier à vis - Mauerbohrer, 172
bélier-poutre - Widder, 176
berge - Grabenwand, 108
berme - Berme, 107
bien allodial - Allod, 43
blinde - Sturmwand, 175
bloc - Bruchstein, 116
bloc erratique - Findling, 117
blocage de cailloux - Feldsteinmauer(werk), 117
blockhaus - Blockhaus, 66
blocus - Sperre, 158
bombardement - Beschuß, 161
bombardement - Bewurf, 161
bombe à soufre - Schwefelbombe, 190
bord d'un fossé - Grabenrand, 108
bossage (rustique) - Buckelquader, 119
bouche de communication - Verständigungsluke, 123
bouche d'une meurtrière - Schartenmund, 126
bouclier d'attaque - Sturmwand, 175
bouclier de brèche - Brescheschild, 170
boulangerie - Backhaus, 91
boulet à feu - Brandkugel, 187
boulet incendiaire - Brandkugel, 187
boulet de pierre - Steinkugel, 185
braie - Zwingermauer, 116
brèche - Bresche, 120
bretèche - Pechnase, 87
broussailles - Gebück, 35
brûlot - Feuerschiff, 188

bureau de l'administration - Tabularium, 31

cachot - Verlies, 88
caillou - Feldstein, 117
camp d'été - Castrum aestivum, 26
camp d'hiver - Castrum hibernum, 26
camp de marche - Castrum itineris, 27
camp permanent - Castrum stativum, 27
camp provisoire - Castrum itineris, 27
camp retranché - verschanztes Lager, 36
camp romain - Castellum (1), 25
camp romain - Castrum (romanum), 26
carreau - Bolzen, 182
carreau à feu - Brandbolzen, 187
carreau incendiaire - Brandbolzen, 187
casemate - Kasematte, 20
castramétation - Castrametation, 162
catapulte - Balliste, 179
catapulte - Katapult, 182
catapulte à cric - Winden-Balliste, 180
catapulte à feux de guerre - Blitzballiste, 179
catapulte à roue - Radspanner-Balliste, 180
catapulte à tour - Flaschenzug-Balliste, 179
cataracte - Fallgatter, 138
cathédrale-forteresse - Domburg, 66
cathédrale fortifiée - Domburg, 66
cave refuge - Fliehkeller, 34
chaîne de barrage - Sperrkette, 158
chambre de herse - Fallgatterlager, 139
chambre à poêle - Stube, 88
chambre de tir - Schießkammer, 126
champ clos - Turnierhof, 88
chapelle castrale - Burgkapelle, 80
chapelle à deux étages - Doppelkapelle, 80

char de guerre - Kampfwagen, 171
char de guerre armé de faux - Sensenwagen, 172
chariot d'attaque - Katze, 172
chat - Katze, 172
château - Schloß, 71
château bas - Niederburg, 89
château caverne - Höhlenburg, 56
château double - Doppelburg, 62
château de famille - Stammburg, 64
château féodal - Lehnsburg, 63
château frontalier - Grenzburg, 62
château de frontière - Grenzburg, 62
château impérial - Reichsburg, 64
château à motte et basse-cour - Motte, 51
château noble - Adelsburg, 59
château rectangulaire de type philippien - Kastell (2), 50
château résidentiel - Burgschloß, 61
château royal - Fürstenburg, 62
château troglodytique - Höhlenburg, 56
château dans la ville - Stadtburg, 64
château-ferme - Fester Hof, 67
château-fort - Burg, 41
château-fort allodial - Allodialburg, 59
château-fort ancestral - Stammburg, 64
château-fort sur une arête (de montagne) - Gratburg, 56
château-fort à bâtiments sur l'enceinte - Randhausburg, 52
château-fort central - Zentralburg, 65
château-fort d'un chevalier - Ritterburg, 64
château-fort circulaire - Ringburg, 52
château-fort de crête - Gratburg, 56
château-fort des croisés - Kreuzritterburg, 63
château-fort à deux tours maîtresses - Zweiturmburg, 54
château-fort d'une dynastie - Dynastenburg, 62
château-fort sur un éperon rocheux - Spornburg, 58

château-fort épiscopal - Bischofsburg, 60
château-fort à fossés d'eau - Wasserburg, 58
château-fort de hauteur - Höhenburg, 56
château-fort sur une île - Inselburg, 57
château-fort impérial - Reichsburg, 64
château-fort sur un lac - Seeburg, 58
château-fort de montagne - Felsenburg, 54
château-fort multi-partite - Abschnittsburg, 48
château-fort à mur bouclier - Schildmauerburg, 53
château-fort d'un ordre (religieux ou chevaleresque) - Ordensburg, 63
château-fort de l'Ordre Teutonique - Deutschordensburg, 61
château-fort de plaine - Niederungsburg, 58
château-fort à plan elliptique - ovale Burg, 49
château-fort à plan triangulaire - keilförmige Burg, 48
château-fort pluri-familial - Ganerbenburg, 62
château-fort polygonal - Mehreckburg, 50
château-fort portuaire - Hafenburg, 56
château-fort princier - Dynastenburg, 62
château-fort principal - Zentralburg, 65
château-fort rectangulaire - rechteckige Burg, 49
château-fort rectangulaire à tours d'angle - Kastell, 50
château-fort résidentiel - Königsburg, 20
château-fort sur rocher - Felsenburg, 54
château-fort à plusieurs secteurs (indépendants) - Abschnittsburg, 48
château-fort en site aquatique - Wasserburg, 58
château-fort sommital - Gipfelburg, 56
château-fort dans une terre défrichée - Rodungsburg, 64
château-fort à tour en tête - Frontturmburg, 49
château-fort urbain - Stadtburg, 64
château-fort de vallée - Talburg, 58
château-palais royal - Königsburg, 20
château-tour - Turmburg, 53
châteaux-forts jumelés - Doppelburg, 62
châtelain - Burgherr, 44

châtelain - Burgvogt, 45
châtelet - Klause, 70
châtelet d'entrée - Torbau, 136
chauffoir - Dürnitz, 82
chauffoir - Kemenate, 84
chausse-trape - Fangeisen, 155
chemin d'accès (au château-fort) - Burgweg, 81
chemin de fuite - Fluchtweg, 104
chemin de ronde - Wehrgang, 90
chemin de ronde (à ciel) ouvert - offener Wehrgang, 91
chemin de ronde couvert - gedeckter Wehrgang, 90
chemin de ronde découvert - offener Wehrgang, 91
chemise - Mantel(mauer), 111
chemise goudronnée - Brandtuch, 188
chemise incendiaire - Brandtuch, 188
cheval de frise - spanischer Reiter, 157
chevalerie - Rittertum, 46
chevalier croisé - Kreuzritter, 45
chicane ≈ Clavicula, 17
chicane - Schikane, 157
cimetière fortifié - Wehrkirchhof, 72
circonvallation - Zirkumvallation, 14
citadelle - Zitadelle, 72
citerne - Zisterne, 92
clôture - Einfriedung, 154
clôture à branchages entrelacés - Flechtzaun, 154
clôture en planches - Dielenwand, 154
cœur d'un château-fort - Kernburg, 85
colline d'un château-fort - Burghügel, 80
colline fortifiée - Burghügel, 80
commandant d'un château-fort - Burgvogt, 45
commander - beherrschen, 160
communs - Wirtschaftsgebäude, 91
conduit de communication - Verständigungsluke, 123

console - Konsole, 84
console de hourdage - Konsole (Hurde), 84
construction axiale - Axialanlage, 47
construction militaire - Wehrbau, 11
construction de plan central - Zentralanlage, 47
contrefort - Strebepfeiler, 74
contrefossé - Vorgraben, 106
contrepoids - Gegengewicht, 101
contrescarpe - Kontereskarpe, 108
contrevallation - Kontervallation, 14
contrôler - beherrschen, 160
corbeau - Kragstein, 120
corbeau démolisseur - Reißhaken, 173
corbeau à griffe - Reißhaken, 173
corbeau de hourdage → Kragstein, 120
corbeau de rempart - Wolf, 176
cordon de mâchicoulis - Maschikulis, 86
corne de vache - Vorhaupt, 100
corps de garde - Statio, 31
corps de garde - Wächterstube, 153
corps de garde d'un pont - Brückenwachthaus, 101
corps de place - Ringmauer, 112
corps de place d'une ville - Stadtmauer, 114
corrobaliste - Fahrballiste, 179
coté bouclier - Schildseite, 164
côté épée - Schwertseite, 164
coté vers l'ennemi - Feldseite, 14
côté vers l'ouvrage - Werkseite, 15
coupure - Abschnittsgraben, 103
cour d'un château-fort - Burghof, 79
cour domaniale fortifiée - Fester Hof, 67
cour d'honneur - innerer Burghof, 80
cour principale - innerer Burghof, 80
courtine - Kurtine, 111

couvent fortifié - Festes Kloster, 68
créneau - Zinnenfenster, 131
crénelage - Zinnen, 128
crénelage rampant → Zinnen, 128
crénelure - Zinnen, 128
croc de défense - Wolf, 176
croisé - Kreuzritter, 45
cuisine - Mushaus, 92
cunette - Abzugsgraben, 103
cuvette - Abzugsgraben, 103

déblai - Aushub, 106
défense - Verteidigung, 165
défense avancée - Vorwerk, 89
défenseur - Verteidiger, 165
défi - Absage, 160
défilé - Engpaß, 157
défilement - Deckung, 162
dépendance - Wirtschaftsgebäude, 91
dépôt d'armes - Zeughaus, 92
deuxième enceinte - Ringmauer, 112
déversoir - Überlauf, 93
diamètre d'une meurtrière - Schartenweite, 128
dipylon - Doppeltor, 18
domaines allodiaux - Allod, 43
dominer - beherrschen, 160
donjon - Donjon, 143
donjon double - Doppeldonjon, 143
dortoir - Dormitorium, 82
double hourd - Doppelhurde, 84
double mur - Doppelmauer, 110
double tour maîtresse - Doppelbergfried, 77
douve - Wassergraben, 106
droit d'asile - Asylrecht, 43

droit de fief - Lehnshoheit, 46
droit de fortification - Befestigungsrecht, 43
droit de fortifier - Befestigungsrecht, 43
droits régaliens - Regalien, 46

échauguette - Scharwachtturm, 148
échauguette - Schießerker, 88
échelle d'escalade - Sturmleiter, 175
écuries - Stallungen / Pferdeställe, 92
édifice militaire - Wehrbau, 11
église (à enceinte) fortifiée - Kirchenburg, 69
église fortifiée - Wehrkirche, 72
église-forteresse - Kirchenburg, 69
embrasement - Brandstiftung, 161
embrasure - Schießscharte, 124
embrasure - Zinnenfenster, 131
empattement taluté - Abprallschräge, 122
emplacement d'un château-fort - Burgplatz, 44
enceinte - Umfassungswall, 39
enceinte castrale - Burgmauer, 81
enceinte circulaire (de terre et de bois) - Ringwall, 38
enceinte demi-circulaire - Halbkreiswall, 38
enceinte extérieure - Zwingermauer, 116
enceinte principale - Ringmauer, 112
enceinte de ville - Stadtmauer, 114
enceinte(s) urbaine(s) - Stadtmauer, 114
engin balistique - Werfzeug, 168
engin de guerre - Antwerk, 166
engin nevrobalistique - Torsionsgeschütz, 186
engin nevrotone - Torsionsgeschütz, 186
entrée - Eingang, 132
entrée d'une meurtrière - Scharteneingang, 126
épaisseur d'un mur - Mauerstärke, 122
éperon - Sporn, 152

éperon - Vorhaupt, 100
équipement défensif - Bewehrung, 14
escalade - Eskalade, 163
escalier épargné dans le mur - Mauertreppe, 122
escalier intramural - Mauertreppe, 122
escarpe - Eskarpe, 108
espringale - Notstal, 183
espringolle - Notstal, 183
estacade - Pfahlwerk, 156
étables - Stallungen, 92
étranglement d'une meurtrière - Schartenenge, 126

faire brèche - Breschieren, 162
falarique - Brandpfeil, 187
fascine incendiaire à poix - Pechfaschine, 190
faux–mâchicoulis → Maschikulis, 86
fenêtre d'observation - Spähloch, 123
fente de guet - Spähschlitz, 123
fente de lumière - Lichtschlitz, 121
fente d'une meurtrière - Schartenenge, 126
fente d'observation - Spähschlitz, 123
fente de tir - Schießschlitz, 124
fente de visée - Visierschlitz, 128
féodalité - Feudalismus, 45
ferme fortifiée - Fester Hof, 67
fermeture - Sperre, 158
feu grégeois - Griechisches Feuer, 189
feu de guerre - Brandzeug, 166
feudataire - Vassal, 46
fief - Lehen, 45
flanquer - flankieren, 163
flèche - Pfeil, 184
flèche - Schwungrute, 101
flèche à feu - Brandpfeil, 187

flèche incendiaire - Brandpfeil, 187
fond d'un fossé - Grabensohle, 108
forge - Fabrica, 28
forteresse antique - antike Festung, 19
forteresse-refuge en bois - Holzburg, 35
fortification - Befestigung, 12
fortification d'attaque - Angriffsbefestigung, 13
fortification de campagne - Feldbefestigung, 13
fortification passagère - Feldbefestigung, 13
fortification permanente - ständige Befestigung, 13
fortification provisoire - Feldbefestigung, 13
fortification d'un secteur - Abschnittsbefestigung, 12
fortification de siège - Angriffsbefestigung, 13
fortification urbaine - Stadtbefestigung, 15
fortification de ville - Stadtbefestigung, 15
fortification-refuge - Fliehburg, 34
fortifications primitives - frühe Befestigungen, 34
fortifier - befestigen, 12
fortin - Schanze, 38
forum, 28
fosse de bascule - Brückenkeller, 99
fosse de contrepoids - Brückenkeller, 99
fossé - Fossa, 28
fossé - Graben, 102
fossé carthaginois - Punischer Graben, 102
fossé d'un château-fort - Burggraben, 79
fossé circulaire - Ringgraben, 105
fossé double - Doppelgraben, 103
fossé d'eau - Wassergraben, 106
fossé à fond de cuve - Sohlgraben, 102
fossé d'interdiction - Hindernisgraben, 105
fossé palissadé - Pfahlgraben, 105
fossé principal - Hauptgraben, 104
fossé punique - Punischer Graben, 102

fossé de porte - Torgraben, 106
fossé de rempart - Wallgraben, 106
fossé revêtu - gefütterter Graben, 104
fossé sec - trockener Graben, 104
fossé d'un secteur - Abschnittsgraben, 103
fossé taluté - geböschter Graben, 102
fossé en U - Sohlgraben, 102
fossé en V - Spitzgraben, 103
fossé de ville - Stadtgraben, 106
fossé-coupure - Abschnittsgraben, 103
fossé-gorge - Halsgraben, 104
foudroiement - Beschuß, 161
fraise - Sturmpfahl, 156
fraises - Sturmpfahlreihe, 156
fraisure - Sturmpfahlreihe, 156
franc-alleu - Allod, 43
fronde - Schleuder, 185
fronde à lancer des boulets de pierre - Steinschleuder, 185
fronde à lancer de la poix brûlante - Pechschleuder, 185
fronde à ordures - Quadwerk, 184
front d'attaque - Angriffsseite, 12
frontière fortifiée - Limes, 21
fusée à feu - Brandröhre, 188

galerie haute - Obergaden, 152
galerie de mine - Mine, 105
galerie de tir - Herrenwehre → Wehrplatte, 153
garde castrale - Burghut, 44
garnison d'un château-fort - Burgmannen, 44
gastraphète - Bauchspanner, 178
gastraphétès - Bauchspanner, 178
gentilhommière fortifiée - Festes Haus, 68
glacis de base - Abprallschräge, 122
grand fossé - Hauptgraben, 104

grande arbalète dormante - Standarmbrust, 178
grande arbalète roulante - Karrenarmbrust, 178
grande salle - Rittersaal, 87
grenier - Gaden, 82
grenier - Horreum, 28
grenier fortifié - Wehrspeicher, 91
grille de barrage - Sperrgitter, 158
groupe de châteaux-forts - Burgengruppe, 60
gué aux chevaux - Roßwette, 74
guérite - Schilderhaus, 140
guerre ouverte - Fehde, 163
guette - Scharwachtturm, 148
guette - Warte, 151
guichet - Schlupfpforte, 140

habitat fortifié - befestigte Siedlung, 71
habitat à rempart circulaire - Wallburg, 40
habitat seigneurial fortifié - Ritterburg, 64
habitation du chapelain - Kaplanei, 84
habitation des domestiques - Gesindehaus, 82
habitation des servantes - Mägedhaus, 83
haies défensives - Gebück, 35
haies entrelacées - Gebück, 35
haute noblesse - Hochadel, 42
haute-cour - Innenhof, 80
hélépole - Wandelturm, 169
herse - Fallgatter, 138
herse d'assaut - Sturmegge, 159
homme de fief - Vassal, 46
hôpital - Valetudinarium, 32
hostilités - Fehde, 163
hourd - Hurde, 84
hourd à deux étages - Doppelhurde, 84
hourd double - Doppelhurde, 84

hourdage - Hurde, 84
huchette - Zinnenladen, 131

incendie provoqué - Brandstiftung, 161
infirmerie - Krankenstube, 85
infirmerie - Valetudinarium, 32
infirmerie pour animaux - Veterinarium, 32
intérieur d'une meurtrière - Scharteneingang, 126

jardin d'un château-fort - Burggarten, 78
joue d'une meurtrière - Schartenwange, 17
jour en archère - Lichtschlitz, 121
judas - Guckloch, 139

lance à feu - Feuerspieß, 189
lance-épieu - Rutte, 184
lance-flamme - Feuerspieß, 189
lance-ordures - Quadwerk, 184
largeur d'un fossé - Grabenbreite, 107
latrine - Abtritt, 76
latrine - Dansker, 82
latrine (en encorbellement) - Aborterker, 76
lice - Zwinger, 93
lice du tournoi - Turnierhof, 88
ligne de circonvallation - Zirkumvallationslinie, 14
ligne de contrevallation - Kontervallationslinie, 14
ligne crénelée - Zinnen, 128
ligne fortifiée - Langwall, 36
limes - Limes, 21
logement des domestiques - Gesindehaus, 82
logement des servantes - Mägdehaus, 83
logis de la garnison - Dienstmannenhaus, 82
logis seigneurial d'un château-fort - Palas, 86
long mur - Langwall, 36

mâchicoulis - Maschikulis, 86
mâchicoulis sous couronnement → Maschikulis, 86
mâchicoulis décoratif → Maschikulis, 86
machine balistique (à trajectoire haute) - Werfzeug, 168
machine à fronde - Werfzeug, 168
machine de guerre - Antwerk, 166
machine de trait (à trajectoire plane) - Schießzeug, 167
maçonnerie fourrée - Füllmauer(werk), 118
maçonnerie en pierres sèches - Trockenmauer(werk), 120
maçonnerie polygonale - Polygonalmauer(werk), 118
magasin - Vorratsgebäude, 92
magasin d'armes - Zeughaus, 92
magasin à blé - Kornkasten, 92
maison forte - Festes Haus, 68
mangeonneau - Mange, 183
manoir - Burgsäss, 44
manoir fortifié - Festes Haus, 68
manteau roulant - Sturmdach, 174
mantelet - Sturmwand, 175
mantelet de créneau - Zinnenladen, 131
mantelet roulant - Wandelblende, 175
masque - Deckung, 162
matériel de guerre - Kriegsgerät, 166
matière combustible - Brandsatz, 188
matière incendiaire - Brandsatz, 188
matière incendiaire - Brandzeug, 166
merlon - Zinne, 129
merlon à archère - Schartenzinne, 130
merlon arrondi - Rundzinne, 130
merlon bifide - Kerbzinne, 129
merlon à chaperon - Dachzinne, 129
merlon décoratif - Zierzinne, 131
merlon à encoche - Kerbzinne, 129
merlon en escalier - Stufenzinne, 130

merlon fourchu - Kerbzinne, 129
merlon à gradins - Stufenzinne, 130
merlon rectangulaire - Rechteckzinne, 130
merlon à redans - Stufenzinne, 130
merlon romain - römische Zinne, 131
merlon trapézoïdal - Breitzinne, 129
meurtrière - Schießscharte, 124
meurtrière à double ébrasement - Schießzange, 125
meurtrière fichante - Senkscharte, 125
meurtrière à la française - Schießzange, 125
meurtrière à tir fichant - Senkscharte, 125
meurtrière verticale - Vertikalscharte, 125
mine - Mine, 105
miner - minieren, 163
ministériel - Ministeriale, 46
mise en brèche - Breschieren, 162
moellon - Bruchstein, 116
moellon à bossage - Buckelquader, 119
moellon régulier - Quader, 118
moellonnage irrégulier - Bruchsteinmauer(werk), 116
motte - Motte, 51
mouchard - Guckloch, 139
moulin fortifié - Feste Mühle, 66
mur - Mauer, 109
mur avancé - Vormauer, 115
mur en blocage (de moellons) - Bruchsteinmauer(werk), 116
mur à bossage - Bossenquadermauer(werk), 119
mur bouclier - Schildmauer, 114
mur d'un château-fort - Burgmauer, 81
mur cyclopéen - Zyklopenmauer(werk), 120
mur de défense - Wehrmauer, 115
mur double - Doppelmauer, 110
mur à double parement - Schalenmauer, 119
mur d'enceinte - Ringmauer, 112

mur d'enceinte de ville - Stadtwall, 38
mur de front - Stirnmauer, 115
mur gaulois - Gallische Mauer, 38
mur de liaison - Schenkelmauer, 113
mur en moellons réguliers - Quadermauer(werk), 119
mur en pierres sèches - Trockenmauer(werk), 120
mur principal - Hauptmauer, 111
mur de remplage - Füllmauer(werk), 118
mur d'un secteur - Abschnittsmauer, 109
mur (tourné) vers l'attaque - Stirnmauer, 115
muraille - Mauer, 109
muraille défensive - Wehrmauer, 115
murus gallicus - Gallische Mauer, 38
muscule - Sturmdach, 174

niche de tir - Schartennische, 126
niche pour le tireur - Schartennische, 126
noblesse - Adel, 42
noblesse héréditaire - Erbadel, 42
nuraghe - Nurag(h)e, 22

obstacle d'approche - Annäherungshindernis, 154
onagre - Onager, 184
oppidum, 22
orgues - Orgelwerk → Fallgatter, 138
orifice porte-voix - Verständigungsluke, 123
orifice de visée - Visierschlitz, 128
oubliette - Verlies, 88
outil d'assaut - Sturmzeug, 168
outil de brèche - Breschzeug, 167
ouverture d'une meurtrière - Schartenmund, 126
ouvrage d'arrêt - Sperrbau, 158
ouvrage avancé - Vorwerk, 89
ouvrage défensif - Wehrbau, 11

ouvrage d'entrée - Torbau, 136
ouvrage extérieur - Vorwerk, 89
ouvrir la brèche - Breschieren, 162

pal - Pfahl, 156
palais - Palas, 86
palais épiscopal fortifié -, 60
palais fortifié princier - Hofburg, 62
palais impérial (fortifié) - Pfalz, 70
palais papal fortifié - Papstburg, 60
palais royal fortifié - Königsburg, 20
palanque - Palisade, 37
palissade - Palisade, 37
palissade annulaire - Palisadenring, 37
palissade à hauteur de poitrine - Brustpalisade, 37
palissade tournante - Drehpalisade, 37
parapet - Brustwehr, 110
parapet crénelé - krenelierte Brustwehr, 110
parapet plein - geschlossene Brustwehr, 110
paroi d'un fossé - Grabenwand, 108
partie antérieure (d'un camp romain) - Praetentura, 30
partie postérieure (d'un camp romain) - Retentura, 30
passage en chicane - Schikane, 157
passage d'entrée - Torhalle, 141
passage étroit - Engpaß, 157
passage obstrué - Straßensperre, 158
passage souterrain - Cuniculus, 18
passage souterrain - unterirdischer Gang, 104
passerelle - Steg, 97
passerelle d'assaut - Sturmbrücke, 174
passerelle volante (escamotable) - beweglicher Steg, 97
péage fortifié - Zollburg, 65
pente - Böschung, 107
pente de ricochet - Abprallschräge, 122

perçoir de murailles - Mauerbohrer, 172
perrière - Balliste, 179
perron - Grede, 83
petit château - Kleinburg, 50
petite noblesse - niederer Adel, 42
pied d'une tour - Turmfuß, 153
pierre de taille - Werkstein, 120
pierrier - Balliste, 179
pieu - Pfahl, 156
pile à bec - bespornter Pfeiler, 100
pile à éperon - bespornter Pfeiler, 100
pile d'un pont - Brückenpfeiler, 100
pile de rive - Landpfeiler, 100
pile en rivière - Flußpfeiler, 100
place forte - Fester Platz, 66
place forte impériale - Pfalz, 70
place publique - Forum, 28
place-refuge - Fliehburg, 34
place-refuge - Refugium, 14
plateforme de tir - Wehrplatte, 153
point d'arrêt - Sperrbau, 158
poivrière - Scharwachtturm / Pfefferbüchse, 148
poliorcétique - Poliorketik, 160
pont - Brücke, 94
pont avancé - Vorbrücke, 97
pont basculant - Schwippbrücke, 96
pont de bois - Holzbrücke, 95
pont dormant - feste Brücke, 94
pont flottant - schwimmende Brücke, 95
pont fortifié - befestigte Brücke, 94
pont militaire - Kriegsbrücke, 96
pont mobile - bewegliche Brücke (1), 94
pont de pierre - Steinbrücke, 97
pont principal - Hauptbrücke, 95

pont provisoire - bewegliche Brücke (2), 94
pont roulant - Rollbrücke, 96
pont sur rouleaux - Rollbrücke, 96
pont-levis - Zugbrücke, 98
pont-levis basculant - Schwippbrücke, 96
pont-levis à contrepoids - Gegengewichtsbrücke, 98
pont-levis à cordes - Kettenbrücke, 98
pont-levis à flèches - Schwungrutenbrücke, 98
pont-levis à la ponçelet - Gegengewichtsbrücke, 98
pont-levis à treuil - Kettenbrücke, 98
port fortifié - befestigter Hafen, 19
porte - Tor, 132
porte basculante - Falltor, 134
porte castrale - Burgtor, 81
porte charretière - Wagentor, 137
porte d'un château-fort - Burgtor, 81
porte cochère - Wagentor, 137
porte à cour intérieure - Doppeltor, 133
porte décumane - Porta decumana, 29
porte dérobée - Geheimpforte, 134
porte à deux tours - Doppelturmtor, 133
porte d'entrée - Einlaßtor, 133
porte extérieure - Außentor, 132
porte fortifiée - befestigtes Tor, 136
porte haute - Hocheingang, 152
porte à herse - Fallgattertor, 133
porte intérieure - Innentor, 135
porte piétonne - Fußgängerpforte, 134
porte prétorienne - Porta praetoria, 29
porte principale - Haupttor, 135
porte principale droite - Porta principalis dextra, 30
porte principale gauche - Porta principalis sinistra, 30
porte secondaire - Nebentor, 135
porte secrète - Geheimpforte, 134

porte à tape cul - Falltor, 134
porte à tenaille - Doppeltor, 133
porte dans une tour - Turmtor, 137
porte de ville - Stadttor, 135
porte-feu - Brandzeug, 166
porte-guichet - Schlupfpforte, 140
porte-herse - Fallgattertor, 133
portée de jet - Wurfweite, 168
portée de lancement - Wurfweite, 168
portée de tir - Schußweite, 168
poste de douane fortifié - Zollburg, 65
poste défensif - Burgus, 17
pot à feu - Feuertopf, 189
pot fumigère - Stankkugel, 190
poterne - Ausfalltor, 132
poterne de secours - Fluchtpforte, 134
poutre de fermeture - Sperrbalken, 140
poutre de verrouillage - Sperrbalken, 140
première enceinte - Zwingermauer, 116
prétoire - Praetorium, 30
prison - Verlies, 88
profile d'un fossé - Grabenprofil, 107
profondeur d'un fossé - Grabentiefe, 108
projectile incendiaire - Brandgeschoß, 186
puits - Brunnen, 77
puits - Brunnenschacht, 78
puits à bras - Ziehbrunnen, 78
puits de contrepoids - Brückenkeller, 99
puits à levier - Ziehbrunnen, 78
puits militaire - Fallgrube, 155
puits à poulie - Ziehbrunnen, 78
puits à treuil - Ziehbrunnen, 78

quartier général - Principia, 30
questure - Quaestorium, 31

rampe d'attaque - Agger, 16
rat-trépan - Maus, 173
rayère - Lichtschlitz, 121
réduit -Reduit 14
réfectoire - Remter, 87
refuge - Refugium, 14
régales - Regalien, 46
règlement d'occupation d'un château-fort - Burgfrieden, 43
remblai - Aushub, 106
remblai - Schütte, 122
rempart - Wall, 39
rempart de bois - Holzwall, 36
rempart de bois et de terre - Holz-Erde-Wall, 36
rempart circulaire habitable - Wallburg, 40
rempart d'épineux ≈ Landwehr, 36
rempart de frontière - Grenzwall, 35
rempart palissadé - palisadierter Wall, 40
rempart de pierre - Steinwall, 39
rempart de terre - Erdwall, 34
rempart urbain - Stadtwall, 38
rempart vitrifié - Schlackenwall, 38
résidence fortifiée royale - Hofburg, 62
retirade - Abschnittsbefestigung, 12
retranchement (en terre) - Schanze, 38
rétrécissement d'une meurtrière - Schartenenge, 126
rive d'un fossé - Grabenwand, 108
rive extérieure d'un fossé - äußere Grabenwand, 108
rive intérieure d'un fossé - innere Grabenwand, 108
rue (d'un camp romain) - Via castri, 32
rue prétorienne - Via praetoria, 32
rue principale - Via principalis, 32

rutte - Rutte, 184

sac à feu - Brandballen, 186
salle chauffable - Dürnitz, 82
salle des chevaliers - Rittersaal, 87
salle d'honneur - Rittersaal, 87
salle de réunion - Schola, 31
salle des seigneurs - Rittersaal, 87
sambuque - Fallbrücke (1), 170
sanctuaire - Sacellum, 31
sarrasine - Fallgatter, 138
sas - Torhalle, 141
saut de loup - Wolfsgrube, 141
scorpion - Katapult, 182
secteur - Abschnitt, 12
secteur avancé (d'un château-fort) - Vorburg, 89
secteur privé de feux - toter Winkel, 165
secteur de résistance - Verteidigungsabschnitt, 12
seigneur féodal - Lehnsherr, 46
seigneur suzerain - Lehnsherr, 46
serf - Leibeigene, 46
seuil d'une meurtrière - Schartensohle, 127
siège - Belagerung, 161
siphon (à feu grégeois) - Syphon, 190
site castral à châteaux multiples - Burgengruppe, 60
site fortifié - Fester Platz, 66
socle d'un mur - Mauerfuß, 121
sommet d'un mur - Mauerkrone, 122
sommet d'un rempart - Wallkrone, 40
souterrain refuge - Fliehkeller, 34
suzerain - Lehnsherr, 46

tablier (d'un pont) - Brückenbahn, 99
tablier (d'un pont) - Brückenplatte, 101

tactique - Taktik, 165
talus - Böschung, 107
talus de ricochet - Abprallschräge, 122
tambour - Tambour, 140
temple fortifié - Tempelburg, 23
tente des augures - Augoratorium, 28
tente des auspices - Augoratorium, 28
terrain avancé - Vorfeld, 15
terrasse - Agger, 16
terre castrale - Burggüter, 44
territoire castral - Burggüter, 44
tête de pont - Brückenkopf, 100
toit démontable - Abwurfdach, 152
tollénon - Hebekasten, 171
tonneau incendiaire - Brandfaß, 186
torche incendiaire - Brandfackel, 186
torche à poix - Pechfackel, 186
tortue - Katze / Brescheschildkröte, 172
tortue - Schildkröte, 164
tortue roulante - Sturmdach, 174
tortue-bélier - Widder, 176
tour - Turm, 142
tour sur l'angle - Eckturm, 144
tour d'assaut - Belagerungsturm, 169
tour à bec - Spornturm, 149
tour de bois - Holzturm, 146
tour carrée - Viereckturm, 150
tour circulaire - Rundturm, 147
tour cornière - Eckturm, 144
tour crénelée - Zinnenturm, 152
tour cylindrique - Rundturm, 147
tour double - Doppelturm, 144
tour à double crénelage → Zinnenturm, 152
tour d'enceinte - Mauerturm, 146

tour en éperon - Spornturm, 149
tour fermée - geschlossener Turm, 150
tour flanquante - Mauerturm, 146
tour de flanquement - Flankierungsturm, 144
tour fortifiée - Wehrturm, 151
tour de guet - Burgus, 17
tour de guet - Hochwacht, 146
tour de guet - Specula, 23
tour de guet - Warte, 151
tour de guet frontière - Genzwarte, 151
tour isolée - Einzelturm, 144
tour maçonnée - Steinturm, 149
tour de maçonnerie - Steinturm, 149
tour maîtresse - Bergfried, 77, 142
tour maîtresse - Donjon, 143
tour maîtresse - Hauptturm, 146
tour noble - Geschlechterturm, 145
tour d'observation - Warte, 151
tour ouverte à la gorge - Schalenturm, 147
tour de patriciens - Geschlechterturm, 145
tour de péage - Mautturm, 65
tour de pierre - Steinturm, 149
tour pleine - Vollturm, 150
tour polygonale - Polygonturm, 146
tour de pont - Brückenturm, 142
tour sur le pont - Brückenturm, 142
tour principale - Hauptturm, 146
tour quadrangulaire - quadratischer Turm, 150
tour rectangulaire - Rechteckturm, 150
tour retranchée - geschlossener Turm, 150
tour ronde - Rundturm, 147
tour seigneuriale - Geschlechterturm, 145
tour de siège - Belagerungsturm, 169
tour de siège ambulatoire - Wandelturm, 169

tour de siège roulante - Wandelturm, 169
tour à signaux - Signalturm, 148
tour à signaux - Specula, 23
tour triangulaire - Dreiecksturm, 144
tour-beffroi - Belagerungsturm, 149
tour-cachot - Gefängnisturm, 145
tour-maison - Geschlechterturm, 145
tour-porte - Torturm, 149
tour-porte de pont - Brückentorturm, 150
tour-porte sur le pont - Brückentorturm, 150
tour-prison - Gefängnisturm, 145
tour-refuge - Fluchtturm, 34
tour-résidence - Turmburg, 53
tourelle - Türmchen, 150
tournebride - Herberge, 83
tours jumelles - Doppelturm, 144
trappe - Fallgrube, 155
trappe - Wolfsgrube, 141
trébuchet - Blide, 181
trébuchet à contrepoids - Gegengewichtsblide, 181
trébuchet à traction humaine - Ziehkraftblide, 181
trépan - Mauerbohrer, 172
trésor - Aerarium, 27
treuil - Aufzugswinde, 138
treuil de herse → Aufzugswinde, 138
trou de boulin - Rüstloch, 122
trou de hourdage → Rüstloch, 122
trou de loup - Fallgrube, 155
trou de loup - Wolfsgrube, 141
trou d'observation - Guckloch, 139
tube à feu - Brandröhre, 188
types du mur - Mauerarten, 109

vantail (de porte) - Torflügel, 140
vassal - Vassal, 46
village fortifié - Festes Dorf, 67
ville forte - Feste Stadt, 66
ville fortifiée - Feste Stadt, 66
ville-forteresse - Festungsstadt, 68
volet mobile - Zinnenladen, 131

INDEX OF ENGLISH TERMS[1]

abat(t)is - Verhau, 159
abat(t)is of branches - Astverhau, 159
access road (to a castle) - Burgweg, 81
acropolis, 16
administrative office - Tabulatorium, 31
advanced bridge - Vorbrücke, 97
advanced wall - Vormauer, 115
advanced work - Vorwerk, 89
al(l)ure - Wehrgang, 90
alcazar - Alkazar, 71
allodial castle - Allodialburg, 59
allodial lands - Allod, 43
allodium - Allod, 43
ancestral castle - Stammburg, 64
ancient fortress - antike Festung, 19
approach gallery - Sturmdach, 174
arbalest - Armbrust, 177
arbalista - Armbrust, 177
archère - Bogenscharte, 124
aristocracy - Adel, 42
armament - Bewehrung, 14
armo(u)ry - Rüstkammer, 88
armo(u)ry - Armamentarium, 28
arrow - Pfeil, 184
arrow loop(hole) - Bogenscharte, 124
arrowslit - Bogenscharte, 124
arsenal - Armamentarium, 28
arsenal - Zeughaus, 92
art of camp layout - Castrametation, 162

[1] Bei der alphabetischen Ordnung werden Präpositionen und Artikel nicht berücksichtigt, Adjektive sind dem Substantiv vorangestellt. Auf synonyme Ausdrücke wird nicht verwiesen und als Übersetzung erscheint, abgesehen von wenigen Ausnahmen, der führende deutsche Terminus.

artillery - schwere Waffen, 168
ashlar - Quader, 118
ashlar masonry - Quadermauer(werk), 119
ashlar wall - Quadermauer(werk), 119
assailant - Angreifer, 160
assault - Angriff, 160
assault bridge - Sturmbrücke, 174
assault equipment - Sturmzeug, 168
assault ramp - Agger, 16
assault weapons - Sturmzeug, 168
assembly room - Schola, 31
attack - Angriff, 160
attack shelter - Sturmwand, 175
attacker - Angreifer, 160
axial construction - Axialanlage, 47

bailey - Burghof, 79
bailey - Zwinger, 93
bakehouse - Backhaus, 91
bakery - Backhaus, 91
baliste - Balliste, 179
balistraria - Kreuzscharte, 124
ballista - Balliste, 179
ballistic siege engine - Werfzeug, 168
barbican - Barbakane, 137
barricade - Barrikade, 154
barricade - Sperre, 158
barrier - Schranke, 158
barrier chain - Sperrkette, 158
barrier construction - Sperrbau, 158
bartisan - Scharwachtturm, 148
bartisan - Schießerker, 88
bartizan- Scharwachtturm, 148
bartizan - Schießerker, 88

bascule bridge - Schwippbrücke, 96
base camp - Castrum stativum, 27
base of a ditch - Grabensohle, 108
base of a tower - Turmfuß, 153
base of a wall - Mauerfuß, 121
base-court - Vorhof, 80
bastil(l)e - Bastille, 136
batter - Böschung, 107
battered wall - Abprallschräge, 122
battering ram - Widder, 176
battlemented parapet - krenelierte Brustwehr, 110
battlements - Zinnen, 128
bayle - Zwinger, 93
beak - Sporn, 152
belfry - Belagerungsturm, 169
belly-bow - Bauchspanner, 178
bergh - Fester Hof, 68
berm - Berme, 107
besieger - Belagerer, 161
besieging force's fortification - Angriffsbefestigung, 13
blind area - toter Winkel, 165
blind spot - toter Winkel, 165
blockade - Sperre, 158
blockhouse - Blockhaus, 66
board fence - Dielenwand, 154
body of the place - Ringmauer, 112
bolt - Bolzen, 182
bolt hole - Fliehkeller, 34
bombardment - Beschuß, 161
bondsman - Leibeigene, 46
border castle - Grenzburg, 62
boring device - Mauerbohrer, 172
borough - Fester Hof, 68
bottom of a ditch - Grabensohle, 108

boulder - Feldstein, 117
boulder masonry - Feldsteinmauer(werk), 117
box-machicoulis - Pechnase, 87
bracket - Kragstein, 120
brattice - Pechnase, 87
breach - Bresche, 120
breaching - Breschieren, 162
breaching devices - Breschzeug, 167
breaching equipment - Breschzeug, 167
breakwater - Vorhaupt, 100
breakwater pier - bespornter Pfeiler, 100
breast-high palisade - Brustpalisade, 37
breastwork - Brustwehr, 110
bretèche - Pechnase, 87
bridge - Brücke, 94
bridge carriageway - Brückenbahn, 99
bridge carriageway - Brückenplatte, 101
bridge floor - Brückenbahn, 99
bridge floor - Brückenplatte, 101
bridge gate tower - Brückentorturm, 150
bridge guardhouse - Brückenwachthaus, 101
bridge pier - Brückenpfeiler, 100
bridge roadway - Brückenbahn, 99
bridge roadway - Brückenplatte, 101
bridge tower - Brückenturm, 142
bridgehead - Brückenkopf, 100
brushwood - Gebück, 35
burgh - Fester Hof, 68
buttress pier - Strebepfeiler, 74

caltrap - Fangeisen, 155
caltrop - Fangeisen, 155
campaign bridge - Kriegsbrücke, 96
carcass - Brandkugel, 187

Carthaginian ditch - Punischer Graben, 102
casemate - Kasematte, 20
castellan - Burgherr, 44
castellan - Burgvogt, 45
castellated manor house - Festes Haus, 68
castellation - Zinnen, 128
castle - ≈ Adelsburg, 59
castle - Burg, 41
castle - ≈ Ritterburg, 64
castle - Schloß, 71
castle built in a cave - Höhlenburg, 56
castle built by a (church or lay) order - Ordensburg, 63
castle built on a height - Höhenburg, 56
castle built on hillside - Hangburg, 56
castle built on an island - Inselburg, 57
castle built on an island in a lake - Seeburg, 58
castle built in lowland(s) - Niederungsburg, 58
castle built on mountain crest - Gratburg, 56
castle built on mountain peak - Gipfelburg, 56
castle built on a (mountain) spur - Spornburg, 58
castle built on (or: into) rock outcrop - Felsenburg, 54
castle built in a valley - Talburg, 58
castle chapel - Burgkapelle, 80
castle courtyard - Burghof, 79
castle defending a harbour - Hafenburg, 56
castle estate - Burggüter, 44
castle garden - Burggarten, 78
castle garrison - Burgmannen, 44
castle gate(way) - Burgtor, 81
castle guardsmen - Burghut, 44
castle hill - Burghügel, 80
castle shared by several families - Ganerbenburg, 62
castle staff - Burgmannen, 44
castle staff's lodging - Dienstmannenhaus, 82

castle of the Teutonic Order - Deutschordensburg, 61
castle wall - Burgmauer, 81
castle with concentric plan - Zentralanlage, 47
castle with frontal tower - Frontturmburg, 49
castle with several self-contained sections - Abschnittsburg, 48
castle with two keeps - Zweiturmburg, 54
cat - Katze, 172
catapult ≈ Rutte, 184
catapult - Balliste, 179
catapult - Katapult, 182
central castle - Zentralburg, 65
central-plan construction - Zentralanlage, 47
chain operated drawbridge - Kettenbrücke, 98
challenge - Absage, 160
chaplain's dwelling - Kaplanei, 84
chariot ≈ Kampfwagen, 171
cheek of a loophole - Schartenwange, 127
chemin de ronde - Wehrgang, 90
chemise - Mantel(mauer), 111
chevaux de frise - spanischer Reiter, 157
chicane ≈ Clavicula, 17
chicane - Schikane, 157
chivalry - Rittertum, 46
circular castle - Ringburg, 52
circular ditch - Ringgraben, 105
circular palisade - Palisadenring, 37
circular rampart (of earth and wood) - Ringwall, 38
circumvallation - Zirkumvallation, 14
cistern - Zisterne, 92
citadel - Zitadelle, 72
city castle - Stadtburg, 64
city ditch - Stadtgraben, 106
city fortification - Stadtbefestigung, 15
city gate(way) - Stadttor, 135

city rampart - Stadtwall, 38
city wall - Stadtmauer, 114
coastal castle - Küstenburg, 57
commander's residence - Praetorium, 30
communication-hatch - Verständigungsluke, 123
connecting wall - Schenkelmauer, 113
console - Konsole, 84
continuous parapet - geschlossene Brustwehr, 110
corbel - Kragstein, 120
core of a castle - Kernburg, 85
corner tower - Eckturm, 144
corps de garde - Wächterstube, 153
counterbalanced drawbridge - Gegengewichtsbrücke, 98
counterpoised drawbridge - Gegengewichtsbrücke, 98
counterscarp - Kontereskarpe, 108
countervallation - Kontervallation, 14
counterweight - Gegengewicht, 101
counterweight box - Brückenkeller, 99
counterweight chamber - Brückenkeller / Gegengewichtskammer, 99
counterweighted trebuchet - Gegengewichtsblide, 181
cover - Deckung, 162
covered al(l)ure - gedeckter Wehrgang, 90
crenel(le) - Zinnenfenster, 131
crenel-shutter - Zinnenladen, 131
crenellated galery - Herrenwehre → Wehrplatte, 153
crenellated parapet - krenelierte Brustwehr, 110
crenellated tower - Zinnenturm, 152
crenellation - Zinnen, 128
cross-section of a ditch - Grabenprofil, 107
crossbow - Armbrust, 177
crowfoot - Fangeisen, 155
cruciform embrasure - Kreuzscharte, 124
crusader - Kreuzritter, 45
crusader castle - Kreuzritterburg, 63

cunette - Abzugsgraben, 103
curtain - Kurtine, 111
curtain wall - Kurtine, 111
cuvette - Abzugsgraben, 103
cyclopean masonry - Zyklopenmauerwerk, 120
cyclopean wall - Zyklopenmauerwerk, 120

danger area - toter Winkel, 165
dead ground - toter Winkel, 165
decorative merlon - Zierzinne, 131
defence - Verteidigung, 165
defences of a settlement - ≈ Landwehr, 36
defender - Verteidiger, 165
defense - Verteidigung, 165
defensive - Verteidigung, 165
defensive architecture - Wehrbaukunst, 11
defensive construction - Wehrbau, 11
defensive earth rampart ≈ Landwehr, 36
defensive equipment - Bewehrung, 14
defensive tower - Turmburg, 53
defensive wall - Wehrmauer, 115
defilade - Deckung, 162
defy - Absage, 160
demesne - Allod, 43
depth of a ditch - Grabentiefe, 108
dipylon - Doppeltor, 18
ditch - Fossa, 28
ditch - Graben, 102
ditch around a castle - Burggraben, 79
ditch in front of rampart - Wallgraben, 106
ditch with obstacles - Hindernisgraben, 105
ditch with sloping walls - geböschter Graben, 102
dog-leg entrance - Schikane, 157
domestic staff's quarters - Gesindehaus, 82

donjon - Bergfried, 77
donjon - Donjon, 143
doorway - Tor, 132
dormitory - Dormitorium, 82
double castle - Doppelburg, 62
double chapel - Doppelkapelle, 80
double ditch - Doppelgraben, 103
double-entrance gate - Dipylon, 18
double-entrance gatehouse - Doppeltor, 133
double hoarding - Doppelhurde, 84
double keep - Doppelbergfried, 77
double keep - Doppeldonjon, 143
double splayed loophole - Schießzange, 125
double tower - Doppelturm, 144
double towered gatehouse - Doppelturmtor, 133
double wall - Doppelmauer, 110
draw-arm - Schwungrute, 101
draw-beam - Schwungrute, 101
draw-well - Ziehbrunnen, 78
drawbar - Sperrbalken, 140
drawbridge - Zugbrücke, 98
dressed stone - Werkstein, 120
drop bridge - Fallbrücke (1), 170
drum tower - Rundturm, 147
dry ditch - trockener Graben, 104
dry masonry - Trockenmauer(werk), 120
dry stone wall - Trockenmauer(werk), 120
dungeon - Verlies, 88
dyke - Grenzwall, 35
dyke - Langwall, 36
dynastic castle - Dynastenburg, 62

early fortifications - frühe Befestigungen, 34
earth(en) rampart - Erdwall, 34

earth-filled barrel ≈ Breschetonne, 170
earthwork - Erdwall, 34
earthwork - Schanze, 38
echauguette - Scharwachtturm, 148
echauguette - Schießerker, 88
edge of a ditch - Grabenrand, 108
elevated entrance - Hocheingang, 152
elliptic castle - ovale Burg, 49
embankment - Schütte, 122
embattlement - Zinnen, 128
embrasure - Schießscharte, 124
embrasure - Zinnenfenster, 131
embrasure niche - Schartennische, 126
enceinte - Ringmauer, 112
enceinte - Umfassungswall, 39
encircling ditch - Ringgraben, 105
encircling wall - Ringmauer, 112
enclosed tower - geschlossener Turm, 150
enclosing wall - Ringmauer, 112
enclosure - Einfriedung, 154
enclosure wall - Ringmauer, 112
entanglement - Astverhau, 159
entrance - Tor, 132
entrance gate - Einlaßtor, 133
entrance of a loophole - Scharteneingang, 126
entrance steps - Grede, 83
entrenched camp - verschanztes Lager, 36
entrenchment - Schanze, 38
episcopal castle - Bischofsburg, 60
equalizing course - Durchschuß, 117
erratic bloc - Findling, 117
escalade - Eskalade, 163
escape hatch - Fluchtpforte, 134
escape route - Fluchtweg, 104

escarp - Eskarpe, 108
exterior gate - Außentor, 132
eyelet-hole - Spähloch, 123

fascine coated in pitch - Pechfaschine, 190
fence of interlaced branches - Flechtzaun, 154
feod - Lehen, 45
feoff - Lehen, 45
feoffer - Lehnsherr, 46
feoffor - Lehnsherr, 46
feud - Fehde, 163
feud - Lehen, 45
feudal castle - Lehnsburg, 63
feudal lord - Lehnsherr, 46
feudal rights - Lehnshoheit, 46
feudal retainer - Ministeriale, 46
feudalism - Feudalismus, 45
feudatory - Vassal, 46
fief - Lehen, 45
field camp - Castrum itineris, 27
field fortification - Feldbefestigung, 13
field work(s) - Feldbefestigung, 13
fire-arrow - Brandpfeil, 187
fire-ball - Brandkugel, 187
fire-barrel - Brandfaß, 186
fire-bolt - Brandbolzen, 187
fire-pot - Feuertopf, 189
fire-ship - Feuerschiff, 188
fire-spear - Feuerspieß, 189
fire-torch - Brandfackel, 186
fire-tube - Brandröhre, 188
firing - Beschuß, 161
firing chamber - Schießkammer, 126
firing platform - Wehrplatte, 153

firing range - Schußweite, 168
firing slit - Schlitzscharte, 124
fixed bridge - feste Brücke, 94
flanking tower - Flankierungsturm, 144
flanking tower - Mauerturm, 146
flap - Zinnenladen, 131
flat trajectory weapons - Schießzeug, 167
floating bridge - schwimmende Brücke, 95
foot of a tower - Turmfuß, 153
footbridge - Steg, 97
forefield - Vorfeld, 15
forework - Vorwerk, 89
forge - Fabrica, 28
forked merlon - Kerbzinne, 129
fortification - Befestigung, 12
fortification of one sector - Abschnittsbefestigung, 12
fortified abbey - Festes Kloster, 68
fortified bishop's palace - Bischofsburg, 60
fortified bridge - befestigte Brücke, 94
fortified camp - verschanztes Lager, 36
fortified cathedral - Domburg, 66
fortified cemetery - Wehrkirchhof, 72
fortified church - Kirchenburg, 62
fortified church - Wehrkirche, 72
fortified churchyard - Wehrkirchhof, 72
fortified city - Feste Stadt, 66
fortified convent - Festes Kloster, 68
fortified customs post - Zollburg, 65
fortified farm - Fester Hof, 67
fortified gatehouse - Torbau, 136
fortified gate(way) - befestigtes Tor, 136
fortified granary - Wehrspeicher, 91
fortified harbour - befestigter Hafen, 19
fortified imperial palace - Pfalz, 70

fortified manor house - Fester Hof, 67
fortified mill - Feste Mühle, 66
fortified monastery - Festes Kloster, 68
fortified palace - Burgschloß, 61
fortified place - Fester Platz, 66
fortified port - befestigter Hafen, 19
fortified residential tower - Turmburg, 53
fortified royal residence - Pfalz, 70
fortified settlement - befestigte Siedlung, 71
fortified temple - Tempelburg, 23
fortified toll station - Zollburg, 65
fortified tower - Wehrturm, 151
fortified town - Feste Stadt, 66
fortified village - Festes Dorf, 67
fortified wall - Wehrmauer, 115
fortress town - Festungsstadt, 68
forum, 28
fosse - Graben, 102
fraises - Sturmpfahlreihe, 156
freehold castle - Allodialburg, 59
freehold(-estate) - Allod, 43
Friesland horses - spanischer Reiter, 157
frizzy horses - spanischer Reiter, 157
front facing attack - Angriffsseite, 12
front gate - Porta praetoria, 29
front pier projection - Vordersporn, 101
front section (of a Roman camp) - Praetentura, 30
front wall - Schildmauer, 114
front wall - Stirnmauer, 115
frontal ditch - Vorgraben, 106
frontal ditch - Halsgraben, 104
frontier post - Burgus, 17
frontier-rampart - Grenzwall, 35

Gallic wall - Gallische Mauer, 38
gastraphetes - Bauchspanner, 178
gate - Tor, 132
gate bar - Sperrbalken, 140
gate ditch - Torgraben, 106
gate with portcullis - Fallgattertor, 133
gate tower - Torturm, 149
gate in a tower - Turmtor, 137
gatehouse passage - Torhalle, 141
gateway - Tor, 132
gentry - niederer Adel, 42
gentry's tower - Geschlechterturm, 145
governor of a castle - Burgvogt, 45
grainstore - Kornkasten, 92
granary - Gaden, 82
granary - Horreum, 28
grapnel - Reißhaken, 173
grapple - Reißhaken, 173
grappling hook - Wolf, 176
grappling pole - Reißhaken, 173
great hall - Rittersaal, 87
great tower - Bergfried, 77
Greek fire - Griechisches Feuer, 189
group of castles - Burgengruppe, 60
guard house - Statio, 31
guard post - Burgus, 17
guard room - Wächterstube, 153
guerite - Schilderhaus, 140
guest lodging - Herberge, 83
guest quarters - Herberge, 83
gun-carriage - Lafette, 183

half-tower - Schalenturm, 147
hall - Rittersaal, 87
headquarters-building - Principia, 30
heart of a castle - Kernburg, 85
heated room - Dürnitz, 82
heavy armaments - schwere Waffen, 168
heavy weapons - schwere Waffen, 168
hereditary nobility - Erbadel, 42
herringbone bond(ing) - Fischgrätenverband, 118
herringbone work - Fischgrätenverband, 118
herse - Fallgatter, 138
herse - Sturmegge, 159
hide away - Fliehkeller, 34
high trajectory hurling machine - Werfzeug, 168
high-altitude castle - Höhenburg, 56
higher nobility - Hochadel, 42
hillfort - Oppidum, 22
hillfort - Ringwall, 38
hoarding - Hurde, 84
hollow revetment wall - Schalenmauer, 119
homager - Vassal, 46
horsepond - Roßwette, 74
hospital - Valetudinarium, 32
hourd - Hurde, 84
hurling - Bewurf, 161
hurling machine - Werfzeug, 168

imperial castle - Reichsburg, 64
implements of war - Kriegsgerät, 166
incendiary attack - Brandstiftung, 161
incendiary barrel - Brandfaß, 186
incendiary devices - Brandzeug, 166
incendiary missiles - Brandzeug, 166
incendiary projectile - Brandgeschoß, 186

incendiary substances - Brandsatz, 188
incendiary torch - Brandfackel, 186
infirmary - Krankenstube, 85
infirmary - Valetudinarium, 32
inner bailey - innerer Burghof, 80
inner courtyard - Innenhof, 80
inner side of a ditch - innere Grabenwand, 108
inner ward - Innenhof, 80
interior gate(way) - Innentor, 135
intervallum, 29
investment - Belagerung, 161
isolated tower - Einzelturm, 144

jousting field - Turnierhof, 88
judas - Guckloch, 139
judas hole - Guckoch, 139

keel-shaped tower - Spornturm, 149
keep - Bergfried, 77, 142
keep - Donjon, 143
keep-tower - Donjon, 143
kitchen - Mushaus, 92

latrine - Abtritt, 76
latrine - Dansker, 82
latrine (projection) - Aborterker, 76
latticework grille - Sperrgitter, 158
leaf (of door) - Torflügel, 140
left-hand-side gate - Porta principalis sinistra, 30
lesser nobility - niederer Adel, 42
lever drawbridge - Schwungrutenbrücke, 98
licence to crennellate - Befestigungsrecht, 43
liege lord - Lehnsherr, 46
liegeman - Vassal, 46

liftable assault basket - Hebekasten, 171
lighting slit - Lichtschlitz, 121
limes, 21
limite - Limes, 21
line of circumvallation - Zirkumvallationslinie, 14
line of countervallation - Kontervallationslinie, 14
locking bar - Sperrbalken, 140
long (defensive) wall - Langwall, 36
long-range weapon - Fernwaffe, 167
lookout hole - Spähloch, 123
lookout slit - Spähschlitz, 123
lookout tower - Warte, 151
loop - Schießscharte, 124
loophole - Schießscharte, 124
loophole aperture - Schartenmund, 126
loophole shutter - Schartenladen, 131
loophole span - Schartenweite, 128
loose rubble filling wall - Füllmauer(werk), 118
lord of a castle - Burgherr, 44
lower section (of a castle) - Niederburg, 89
lower ward - Vorhof, 80

machicolation - Maschikulis, 86
machicoulis - Maschikulis, 86
maidservants' quarters - Mägedhaus, 83
main bridge - Hauptbrücke, 95
main ditch - Hauptgraben, 104
main enclosure - Hauptmauer, 111
main gate - Porta praetoria
main gate(way) - Haupttor, 135
main street - Via principalis, 32
main tower - Hauptturm, 146
main wall - Hauptmauer, 111
making a breach - Breschieren, 162

malvoisin - Angriffsbefestigung, 13
mangonel - Mange, 183
manned trebuchet - Ziehkraftblide, 181
manor house - Burgsäss, 44
mant(e)let - Sturmwand, 175
mant(e)let - Zinnenladen, 131
mantrap - Fangeisen, 155
masonry bond(ing) - Mauerwerk, 116
masonry tower - Steinturm, 149
megalith - Findling, 117
merlon - Zinne, 129
merlon with arrowslit - Schartenzinne, 130
military architecture - Wehrbaukunst, 11
military bridge - Kriegsbrücke, 96
military building - Wehrbau, 11
military construction - Wehrbau, 11
military engine - Antwerk, 166
military engineering - Wehrbaukunst, 11
military shrine - Sacellum, 31
military structure - Wehrbau, 11
mine - Mine, 105
mine-gallery - Mine, 105
moat - Wassergraben, 106
moated castle - Wasserburg, 58
moated farm - Fester Hof, 67
mobile ballista - Fahrballiste, 179
mobile siege tower - Wandelturm, 169
motte-and-bailey castle - Motte, 51
motte-and-bailey-type fortification - Motte, 51
mouse - Maus, 173
mouth of a loophole - Schartenmund, 126
movable ballista - Fahrballiste, 179
movable bridge - bewegliche Brücke (1), 94
multiple fortification ≈ Abschnittsburg, 48

mural tower - Mauerturm, 146
murder hole - Gußloch, 139
murder hole - Senkscharte, 125

narrow passage - Engpaß, 157
neck of a loophole - Schartenenge, 126
nobility - Adel, 42
nobility tower - Geschlechterturm, 145
nobles' tower - Geschlechterturm, 145
nose - Sporn, 152
nosed pier - bespornter Pfeiler, 100
noraghe - Nurag(h)e, 22
nuraghe - Nurag(h)e, 22

obstacle to approach - Annäherungshindernis, 154
onager - Onager, 184
open al(l)ure - offener Wehrgang, 91
oppidum, 22
oubliette - Verlies, 88
outer bailey - Vorburg, 89
outer bailey - äußerer Burghof, 80
outer bailey wall - Zwingermauer, 116
outer bridge - Vorbrücke, 97
outer court - Zwinger, 93
outer ditch - Vorgraben, 106
outer enceinte - Zwingermauer, 116
outer gate - Außentor, 132
outer section (of a castle) - Vorburg, 89
outer side of a ditch - äußere Grabenwand, 108
outer ward - Zwinger, 93
overflow - Überlauf, 93

palace - Schloß, 71
pale - Pfahl, 156

palisade - Palisade, 37
palisaded ditch - Pfahlgraben, 105
palisaded rampart - palisadierter Wall, 40
papal castle - Papstburg, 60
parapet - Brustwehr, 110
patrician tower - Geschlechterturm, 145
pedestrian entrance - Fußgängerpforte, 134
pedestrian gate - Fußgängerpforte, 134
peephole - Guckloch, 139
pele (tower) - Grenzburg, 62
pent-house - Sturmdach, 174
permanent bridge - feste Brücke, 94
permanent camp - Castrum stativum, 27
permanent fortification- ständige Befestigung, 13
perrier - Balliste, 179
perron - Grede, 83
pier nose - Vorhaupt, 100
pier projection - Vorhaupt, 100
pitch-sling - Pechschleuder, 185
pitch-torch - Pechfackel, 186
pitfall - Fallgrube, 155
pitfall - Wolfsgrube, 141
pivoting door - Falltor, 134
pivoting palisade - Drehpalisade, 37
place of refuge - Refugium, 14
plain parapet - geschlossene Brustwehr, 110
plank bridge - Steg, 97
plank fence - Dielenwand, 154
poliorcetics - Poliorketik, 160
polygonal castle - Mehreckburg, 50
polygonal masonry - Polygonalmauer(werk), 118
polygonal tower - Polygonturm, 146
portcullis - Fallgatter, 138
portcullis chamber - Fallgatterlager, 139

post - Pfahl, 156
postern - Ausfalltor, 132
priests' tent - Auguratorium, 28
principal tower - Hauptturm, 146
principal wall - Hauptmauer, 111
prison tower - Gefängnisturm, 145
provisional camp - Castrum itineris, 27
public place - Forum, 28
Punic ditch - Punischer Graben, 102
putlock hole - Rüstloch, 122
putlog hole - Rüstloch, 122

quadrangular tower - Viereckturm, 150
quarrel - Bolzen, 182
quartermaster's tent - Aerarium, 27

rampart - Wall, 39
rampart of wood and earth - Holz-Erde-Wall, 36
rear gate - Porta decumana, 29
rear pier projection - Sterz, 101
rear section (of a Roman camp) - Retentura, 30
rectangular castle - rechteckige Burg, 49
rectangular merlon - Rechteckzinne, 130
rectangular tower - Rechteckturm, 150
reduit - Reduit, 14
refectory - Remter, 87
refuge - Fliehburg, 34
refuge - Refugium, 14
refuge with circular rampart(s) - Wallburg, 40
refuge tower - Fluchtturm, 34
remblai - Aushub, 106
remblai - Schütte, 122
removable footbridge - beweglicher Steg, 97
removable roof - Abwurfdach, 152

residential apartments of a castle - Palas, 86
residential castle of a king - Königsburg, 20
retainer - Ministeriale, 46
retrenchment - Schanze, 38
revetted ditch - gefütterter Graben, 104
right of asylum - Asylrecht, 43
right of crenellation - Befestigungsrecht, 43
right of sanctuary - Asylrecht, 43
right to build a castle - Befestigungsrecht, 43#
right-hand-side gate - Porta principalis dextra, 30
ringwork - Wallburg, 40
rising battlements → Zinnen, 128
river barrier - Flußsperre, 158
river pier - Flußpfeiler, 100
road barrier - Straßensperre, 158
robinet - Schleuder, 185
rolling bridge - Rollbrücke, 96
Roman camp - Castellum, 25
Roman camp - Castrum (romanum), 26
Roman fort - Castrum (romanum), 26
Roman merlon - römische Zinne, 131
roofed-over al(l)ure - gedeckter Wehrgang, 90
room with a stove - Stube, 88
room with a fire-place - Kemenate, 84
rough ashlar - Buckelquader, 119
rough ashlar masonry - Bossenquadermauer(werk), 119
rough-faced block - Buckelquader, 119
rough-faced stone - Buckelquader, 119
round tower - Rundturm, 147
rounded merlon - Rundzinne, 130
royal castle - Fürstenburg, 62
royal prerogatives - Regalien, 46
royal residence - Hofburg, 62
royal rights - Regalien, 46

rubble - Bruchstein, 116
rubble - Feldstein, 117
rubble masonry - Bruchsteinmauer(werk), 116
rubble masonry - Feldsteinmauer(werk), 117

sallyport - Ausfalltor, 132
sambuca - Fallbrücke (1), 170
scaling - Eskalade, 163
scaling equipment - Steigzeug, 174
scaling ladder - Sturmleiter, 175
scarp - Eskarpe, 108
seat of a royal court - Hofburg, 62
secondary gate(way) - Nebentor, 135
secret postern - Geheimpforte, 134
secret sallyport - Geheimpforte 134
secretarial room - Tabulatorium, 31
sector - Abschnitt, 12
sector ditch - Abschnittsgraben, 103
sector of defence - Verteidigungsabschnitt, 12
sector of resistance - Verteidigungsabschnitt, 12
seigneur - Lehnsherr, 46
semi-permanent camp - Castrum itineris, 27
semicircular rampart - Halbkreiswall, 38
sentry box - Schilderhaus, 140
sentry post - Statio, 31
serf - Leibeigene, 46
servants' quarters - Gesindehaus, 82
service building - Wirtschaftsgebäude, 91
service quarter - Wirtschaftsgebäude, 91
setting on fire - Brandstiftung, 161
shell keep - Ringburg, 52
shelter - Deckung, 162
shield side - Schildseite, 164
ship with a battering ram - Widderschiff, 176

shore pier - Landpfeiler, 100
side facing a fortification's interior - Werkseite, 15
side facing the enemy - Feldseite, 14
side of a ditch - Grabenwand, 108
siege - Belagerung, 161
siege artillery - Schießzeug, 167
siege artillery - Werfzeug, 168
siege equipment - Belagerungsgerät, 168
siege machinery - Antwerk, 166
siege tower - Belagerungsturm, 169
siegecraft - Poliorketik, 160
signal tower - Signalturm, 148
signalling tower - Specula, 23
sill of a loophole - Schartensohle, 127
siphon (for Greek fire) - Syphon, 190
site of a castle - Burgplatz, 44
site of a lost castle - Burgstall, 45
sliding bar - Sperrbalken, 140
sling - Schleuder, 185
slope - Böschung, 107
small castle - Kleinburg, 50
smoke-ball - Stankkugel, 190
sokeman - Vassal, 46
solid parapet - geschlossene Brustwehr, 110
springal - Notstal, 183
spur - Sporn, 152
spyhole - Spähloch, 123
square castle with corner towers - Kastell, 50
square tower - quadratischer Turm, 150
stables - Stallungen, 92
stairs between walls - Mauertreppe, 122
stake - Pfahl, 156
state rooms of a castle - Palas, 86
stepped merlon - Stufenzinne, 130

stockade - Pfahlwerk, 156
stone ball - Steinkugel, 185
stone bridge - Steinbrücke, 97
stone rampart - Steinwall, 39
stone tower - Steinturm, 149
storehouse - Vorratsgebäude, 92
storm-pole - Sturmpfahl, 156
street (of a Roman camp) - Via castri, 32
strong house - Festes Haus, 68
stronghold - Fester Platz, 66
stronghold - Fliehburg, 34
suffocating ball - Stankkugel, 190
sulphur ball - Schwefelbombe, 190
summer base camp - Castrum aestivum, 26
summit of a rampart - Wallkrone, 40
summit of a wall - Mauerkrone, 122
swallow-tail merlon - Kerbzinne, 129
sword side - Schwertseite, 164

tactics - Taktik, 165
tail of pier - Sterz, 101
talus - Böschung, 107
talus wall - Abprallschräge, 122
tambour - Tambour, 140
tar-soaked cloth - Brandtuch, 188
temporary bridge - bewegliche Brücke (2), 94
temporary fortification - Feldbefestigung, 13
tenant - Vassal, 46
testudo - Schildkröte, 164
throat of a loophole - Scharteneingang, 126
throwing range - Wurfweite, 168
tilt-yard - Turnierhof, 88
tilting field - Turnierhof, 88
titulum, 24

to command - beherrschen, 160
to control - beherrschen, 160
to dominate - beherrschen, 160
to flank - flankieren, 163
to fortify - befestigen, 12
to mine - minieren, 163
to undermine - minieren, 163
toll tower - Mautturm, 65
top of a rampart - Wallkrone, 40
top of a wall - Mauerkrone, 122
tortoise - Brescheschildkröte, 172
tortoise - Schildkröte, 164
tower - Turm, 142
tower-keep - Donjon, 143
tower with double crenellation → Zinnenturm, 152
tower with open gorge - Schalenturm, 147
town castle - Stadtburg, 64
town ditch - Stadtgraben, 106
town fortification - Stadtbefestigung, 15
town fortress - Feste Stadt, 66
town gate(way) - Stadttor, 135
town rampart - Stadtwall, 38
town wall - Stadtmauer, 114
transportable bridge - bewegliche Brücke (2), 94
trapezoidal merlon - Breitzinne, 129
trebuchet - Blide, 181
triangular castle - keilförmige Burg, 48
triangular tower - Dreiecksturm, 144
tribune - Tribunal, 32
trou-de-loup - Fallgrube, 155
trou-de-loup - Wolfsgrube, 141
turret - Türmchen, 150
tutulus - Titulum, 24
twin castle - Doppelburg, 62

twin tower(s) - Doppelturm, 144
types of wall - Mauerarten, 109

U-shaped ditch - Sohlgraben, 102
underground passage - Cuniculus, 18
underground passage - unterirdischer Gang, 104
underground prison - Verlies, 88
underground refuge - Fliehkeller, 34
unroofed al(l)ure - offener Wehrgang, 91
upper entrance - Hocheingang, 152
upper gallery - Obergaden, 152
urban castle - Stadtburg, 64

V-shaped ditch - Spitzgraben, 103
valley barrier - Talsperre, 158
vassal - Vassal, 46
ventilation aperture - Luftschlitz, 121
vertical loophole - Vertikalscharte, 125
veterinary hospital - Veterinarium, 32
viewing slit - Visierschlitz, 128
vitrified fort - Glasburg, 38
vitrified rampart - Schlackenwall, 38

waggon entrance - Wagentor, 137
waggon gate(way) - Wagentor, 137
wall - Mauer, 109
wall of a ditch - Grabenwand, 108
wall footing - Mauerfuß, 121
wall thickness - Mauerstärke, 122
wall tower - Mauerturm, 146
wall-walk - Wehrgang, 90
war materials - Kriegsgerät, 166
war materiel - Kriegsgerät, 166
ward - Burghof, 79

warming room - Dürnitz, 82
watch tower - Hochwacht, 146
watch tower - Specula, 23
watch tower - Warte, 151
watch tower situated at a frontier - Genzwarte, 151
watch turret - Scharwachtturm, 148
water filled ditch - Wassergraben, 106
water inlet - Wasserzulauf, 93
water tank - Zisterne, 92
weapons - Waffen, 177
weapons smithy - Fabrica, 28
well - Brunnen, 77
well-shaft - Brunnenschacht, 78
wheeled attack shelter - Katze, 172
wheeled mant(e)let - Wandelblende, 175
wicket - Schlupfpforte, 140
width of a ditch - Grabenbreite, 107
wildfire - Griechisches Feuer, 189
winch - Aufzugswinde, 138
windlass (for drawbridge or portcullis) - Aufzugswinde, 138
winter base camp - Castrum hibernum, 26
wolf - Wolf, 176
wolf-hole - Wolfsgrube, 141
wolf-pit - Fallgrube, 155
wolf-pit - Wolfsgrube, 141
wooden bridge - Holzbrücke, 95
wooden tower - Holzturm, 146
wooden defensive structure - Holzburg, 35
wooden rampart - Holzwall, 36
workshop - Fabrica, 28

zig-zag passageway - Schikane, 157

INDEX DER GRIECHISCHEN UND LATEINISCHEN TERMINI – INDEX DES TERMES GRECS ET LATINS - INDEX OF GREEK AND LATIN TERMS

aerarium, 27
agger, 16
akropolis, 16
antemurale - Zwinger, 93
antemurale - Zwingermauer, 116
anteportale - Außentor, 132
arbalista - Armbrust, 177
arbalisteria - Schießscharte, 124
archeria - Schießscharte, 124
architectura militaris - Wehrbaukunst, 11
arcubalista - Armbrust, 171
aries - Widder, 176
armamentarium, 28
arx - Burg, 41
arx firmissima - Burg, 41
arx munita - Burg, 41
auguratorium, 28

ballista - Balliste, 179
ballista fulminalis - Blitzballiste, 179
ballista quadiriotis - Fahrballiste, 179
ballistrarium - Schießscharte, 124
ballium - Zwinger, 93
belfredus - Belagerungsturm, 169
beneficium - Lehen, 45
beneficium castellanum - Burglehen → Lehen, 45
beneficium castrense - Burglehen → Lehen, 45
biga → Kampfwagen, 171
burgus, 17
burgus - Burg, 41
burgwardus - antike Festung, 19

caminata camera - Kemenate, 84
capella castellana - Burgkapelle, 80
capella privata → Doppelkapelle
capella publica → Doppelkapelle, 80
cardo maximus, 32
casa turris - Geschlechterturm, 145
casa turris - Turmburg, 53
castellarium - Burg, 41
castellum, 25
castellum aestivum, 26
castellum hibernum, 26
castra metari → Castrametation 162
castrum (romanum), 25
castrum aestivum, 26
castrum aplectum, 26
castrum hibernum, 26
castrum itineris, 27
castrum stativum, 27
catapulta - Katapult, 182
cataracta - Fallgatter, 138
cingulum - Zwinger, 93
claustrum - Sperrbalken, 140
clavicula, 17
colus - Brandkugel, 187
covinus - Sensenwagen, 172
craticula - Fallgatter, 138
cuniculus, 18
curia fossata - Fester Hof, 67
curia regis - Pfalz, 70
currus belli - Kampfwagen, 171
currus falcatus - Sensenwagen, 172

decumanus maximus, 32
dipylon, 18

domus munita - Festes Haus, 68

emplekton - Füllmauer, 118
espringala - Notstal, 183

fabrica, 28
falarica → Brandpfeil, 187
falx muralis - Reißhaken, 173
feodum - Lehen, 45
feudum - Lehen, 45
firmitates - Befestigung, 12
fortalicium - antike Festung, 19
fortis domus - Festes Haus, 68
fortis locus - Fester Platz, 66
forum, 28
fossa - Graben, 102
fossa fastigata - Spitzgraben, 103
fossa punica - Punischer Graben, 102
fossa, 28

gastraphetes = Bauchspanner, 178

harpago - Reißhaken, 173
helepolis - Wandelturm, 169
hercia - Fallgatter, 138
hericia - Fallgatter, 138
horreum, 28

ingenium - Antwerk, 166
ingenium - Kriegsgerät, 166
intervallum, 29

kastra - antike Festung, 19
katapelta - Katapult, 182

lapis quadratus - Quader, 118
limes, 21
lithobolos = Balliste, 179

machina - Antwerk, 166
machina iaculatoria - Werfzeug, 168
machina oppugnatoria, - Breschzeug, 167
malleolus → Brandpfeil, 187
merulus - Zinne, 129
milites castrenses - Burgmannen, 44
ministerialis nobilis - Ministeriale, 46
moerus - Zinne, 129
mota - Motte, 51
munimentum - Befestigung, 12
munimentum - Wehrbau, 11
murus - Mauer, 109
murus gallicus - Gallische Mauer, 38
murus munitus - Wehrmauer, 115
musculus - Sturmzeug, 168

oppidum, 22
opus cyclopeaum - Zyklopenmauer, 120
opus incertum - Bruchsteinmauer, 116
opus quadratum - Quadermauer, 119
opus siliceum - Polygonalmauer, 118
opus spicatum - Fichgrätenverband, 118

palatium - Palas, 86
palatium - Pfalz, 70
palicium - Palisade, 37
palintonon = Balliste, 179
palus - Pfahl, 156
petraria - Steinschleuder, 185
pinnaculum - Zinne, 129

pluteus - Sturmwand, 175
pons munitus - befestigte Brücke, 94
porta - Tor, 132
porta decumana, 29
porta munita - befestigtes Tor, 136
porta praetoria, 29
porta princicpalis dextra, 30
porta principalis sinistra, 30
porta secreta - Geheimpforte, 134
portus munitus - befestigter Hafen, 19
praetentura, 30
praetorium, 30
principia, 30
promurale - Zwingermauer, 116
propugnaculum → Dipylon, 18
propylon - Tor, 132
puteus - Ziehbrunnen, 78
pyla - Tor, 132
pylon - Tor, 132
pyrgos - Turm, 142

quadriga → Kampfwagen, 171
quaestorium, 31
quarnellus - Zinnenfenster, 131

refugium, 14
regalia iura - Regalien, 46
repagulum - Sperrbalken, 140
retentura, 30

sacellum, 31
sambuca - Fallbrücke, 170
sambuca - Sturmbrücke, 174
schola, 31

sedes munita - Fester Platz, 66
sejuga → Kampfwagen, 171
septijuga → Kampfwagen, 171
signa, 31
specula, 23
statio, 31

tabulatorium, 31
terebra - Mauerbohrer, 172
testudo - Schildkröte, 164
titulum, 24
tolleno - Schwungrute, 101
tormentum - Torsionsgeschütz, 186
trabutium - Blide, 180
tribuculus - Blide, 180
triga → Kampfwagen, 171
turris - Turm, 142
turris ambulatoria - Belagerungsturm, 169
turris mobilis - Wandelturm, 169
turris munitus - Wehrturm, 151

urbs munita - Feste Stadt, 66

vallum - Wall, 39
vasallus - Vasall, 46
veterinatium, 32
via castri, 32
via praetoria, 32
via principalis, 32
vinea - Sturmdach, 174

AUFGABENSTELLUNG DES GLOSSARIUM ARTIS

Das Glossarium Artis ist ein mehrsprachiges Wörterbuch nach DIN 2333, das in thematisch geschlossenen Bänden erscheint. Es erfaßt den lebenden Wortschatz zur Kunst und Archäologie unter angemessener Berücksichtigung fachsprachlicher Begriffe der Architekten, Künstler und Handwerker, soweit sie für den Kunsthistoriker und Denkmalpfleger von Interesse oder erforderlich sind. Um diese Nomenklatur zu erheben und zu definieren, wird die Fachliteratur in deutscher, französischer und englischer Sprache ausgewertet, falls sie Verwendungsbeispiele und Erläuterungen bietet. Auch die Termini anderer lebender Sprachen, besonders des Italienischen und Spanischen, sowie die der klassischen Sprachen werden beachtet.
Die Definition erfolgt in deutscher Sprache. Synonyme werden genannt, Homonyme nach ihrem Inhalt differenziert und dem entsprechenden Band zugeordnet. Für die deutschen Begriffe wird eine möglichst adäquate Bezeichnung im Französischen und Englischen angegeben, wobei auch das amerikanische Englisch berücksichtigt wird. Besitzt die Fremdsprache jedoch keinen dem deutschen entsprechenden Terminus, dann wird eine definitorische Übersetzung gegeben.
Da sich für das Sprachgut der meisten ausgewählten Fachbereiche verschiedenartige Möglichkeiten systematischer Ordnung anbieten, stellt die jeweils gewählte Form immer nur e i n e der denkbaren Sytematisierungen dar. Verweise sollen inhaltliche Zusammenhänge zwischen den einzelnen Begriffen verdeutlichen. Zahlreiche Abbildungen erläutern die Termini.
Das Glossarium Artis dient mehreren Zwecken: es erschließt als Fachwörterbuch die Nomenklatur des jeweiligen Themas durch Erfassung, Definition und systematische Gliederung der zugehörigen Begriffe; es ist Synonymenwörterbuch, Fremdsprachenwörterbuch und in beschränktem Rahmen auch Bildwörterbuch.

ZUR BENÜTZUNG DES GLOSSARIUM ARTIS

Der Wortschatz der einzelnen Bände ist nach Kapiteln und Sachgruppen geordnet und innerhalb dieser alphabetisch aufgelistet. Die Sachgruppen sind an der Einrückung der zugeordneten Termini erkennbar. Gibt es zu einem Begriff mehrere Synonyme, so wird der gebräuchlichste Terminus in die alphabetische Ordnung aufgenommen, alle weiteren Benennungen werden, entsprechend der Häufigkeit ihres Vorkommens in der Fachliteratur, anschließend aufgeführt. Alle Termini sind in den Indices erfaßt.

OBJET DU GLOSSARIUM ARTIS

Le Glossarium Artis est un dictionnaire polyglotte conforme aux normes allemandes (DIN 2333). Il est publié par volumes dont chacun est consacré à un centre d'intérêt déterminé. Son but est de présenter l'inventaire le plus complet possible du vocabulaire vivant de l'art et de l'archéologie, inventaire qui tienne compte en même temps des termes de métier des architectes, artistes et artisans, dont la connaissance semblera utile pour l'historien de l'art et le conservateur des monuments historiques. Pour la réunion de cette nomenclature et l'établissement des définitions, les rédacteurs procèdent au dépouillement des ouvrages techniques, allemands aussi bien que français et anglais, susceptibles de fournir exemples et explications. On a considéré également les termes d'autres langues vivantes, notamment l'italien et l'espagnol, ainsi que des langues anciennes.
Les définitions sont établies en langue allemande. Il est fait état des synonymes, les homonymes sont différenciés selon leur signification dans le volume correspondant.Les termes allemands sont traduits en français et anglais. Lorsqu'il n'y a pas de terme correspondant, une brève définition est proposée. Des renvois mettent en lumière les liens concrets qui existent entre les différents termes. De nombreux termes sont éclaircis par une illustration.
Les volumes du Glossarium Artis sont susceptibles de rendre plusieurs services à la fois: ceux d'un glossaire spécialisé groupant le vocabulaire par centres d'intérêt et fournissant définitions, ceux d'un dictionnaire de synonymes, ceux d'un dictionnaire polyglotte et ceux d'un dictionnaire en images.

COMMENT UTILISER LE GLOSSARIUM ARTIS

Le vocabulaire des différents volumes est groupé par chapitres et par centres d'intérêt et classé, à l'intérieur de ceux-ci, par ordre alphabétique. Le centre d'intérêt est marqué par la disposition en retrait de la marge des termes qui en font partie. Si un terme a plusieurs synonymes, on ne trouvera dans l'ordre alphabétique que le terme le plus usité, les autres étant énumérés suivant la fréquence de leur emploi dans les ouvrages spécialisés. L'index permet de repérer tous les termes.

OBJECTS OF GLOSSARIUM ARTIS

Glossarium Artis is a multilingual dictionary (conforming to German standard DIN 2333), which appears in thematically self-contained volumes. It aims to present as comprehensively as possible the vocabulary of art and archaeology, paying suitable attention to the technical terminology of architects, artists and artisans as far as historians of art and inspectors of historic monuments may be interested in. In order to compile this vocabulary and establish the definitions, the German, French and English specialist literature has been made use of, in so far as it offers examples of use and explications. It also deals with the corresponding terms in other living languages, in particular, Italian and Spanish, as well as the classical languages.

Definitions are kept in German. Synonyms are given, homonyms are differentiated as for meaning. References make clear connections of meaning between the individual German terms. In case there is no English or American term corresponding to the German expression, a short explication is proposed. Numerous terms are elucidated by means of illustrations.

Glossarium Artis therefore satisfy several aims: it is a specialised dictionary of defined termes put in systematic order, a dictionary of synonyms, a multilingual dictionary and an illustrated glossary.

HOW TO USE GLOSSARIUM ARTIS

The vocabulary items of the individual volumes are arranged in chapters and subject matters and within these alphabetically. The subject matter is indicated by indentation of terms arranged under it. In case of several synonyms the most usual term is put into the alphabetical order and the rest are then given according to their frequency of occurence in the literature. All terms are given in an index.

Glossarium Artis

Band 2
Kirchengeräte, Kreuze und Reliquiare der christlichen Kirchen / Objets liturgiques, Croix et Reliquaires des Églises chrétiennes / Ecclesiastical Utensils, Crosses and Reliquaries of the Christian Churches
3. Aufl. 1992. DM 148,–/öS 1.155,–/sFr 143,–
ISBN 3-598-11079-0

Band 3: *In Vorbereitung*
Bogen – Arcs – Arches

Band 4: *In Vorbereitung*
Paramente und Bücher der christlichen Kirchen / Parements liturgiques et livres des églises chrétiennes / Liturgical paraments and books of the Christian Churches
1998. ISBN 3-598-11253-X

Band 5
Treppen / Escaliers / Staircases
2. Aufl. 1985. DM 88,–/öS 687,–/sFr 85,–
ISBN 3-598-10456-1

Band 6
Gewölbe / Voûtes / Vaults
3. Aufl. 1988. DM 148,–/öS 1.155,–/sFr 143,–
ISBN 3-598-10758-7

Band 7
Festungen / Fortifications / Fortifications
1990. DM 148,–/öS 1.155,–/sFr 143,–
ISBN 3-598-10806-0

Band 8
Das Baudenkmal / Le monument historique / The historic monument
2. Aufl. 1994. DM 168,–/öS 1.311,–/sFr 162,–
ISBN 3-598-11113-4

Band 9
Städte / Villes / Towns
1987. DM 128,–/öS 999,–/sFr 124,–
ISBN 3-598-10460-X

Band 10: *In Vorbereitung*
Holzbaukunst / Architecture en Bois / Architecture of Wood
1996. ISBN 3-598-10461-8

K · G · Saur Verlag München · New Providence · London · Paris
Reed Reference Publishing
Postfach 70 16 20 · D-81316 München · Tel. (089) 769 02-0 · Fax (089) 769 02-150